Fine Brushwork Painting's New Classic

工笔新经典

主编 陈川

花鸟画技法

 广西美术出版社

图书在版编目（CIP）数据

工笔新经典：花鸟画技法 / 陈川主编. —— 南宁：
广西美术出版社，2016.11（2022.8重印）
ISBN 978-7-5494-1709-4

Ⅰ.①工… Ⅱ.①陈… Ⅲ.①工笔花鸟画—国画技
法 Ⅳ.①J212.2

中国版本图书馆CIP数据核字（2016）第279800号

工笔新经典——花鸟画技法

GONGBI XIN JINGDIAN HUANIAOHUA JIFA

主　　编：陈　川
出 版 人：陈　明
终　　审：谢　冬
图书策划：杨　勇
责任编辑：杨　勇　吴　雅
责任校对：刘　丽
审　　读：陈小英
装帧设计：颢　馨　周小聪　卢智琦
出版发行：广西美术出版社
地　　址：广西南宁市望园路9号
邮　　编：530023
网　　址：www.gxfinearts.com
制　　版：广西朗博文化发展有限公司
印　　刷：雅昌文化（集团）有限公司
出版日期：2022年8月第1版第3次印刷
开　　本：635 mm×965 mm　1/8
印　　张：28
字　　数：100千字
书　　号：ISBN 978-7-5494-1709-4
定　　价：158.00元

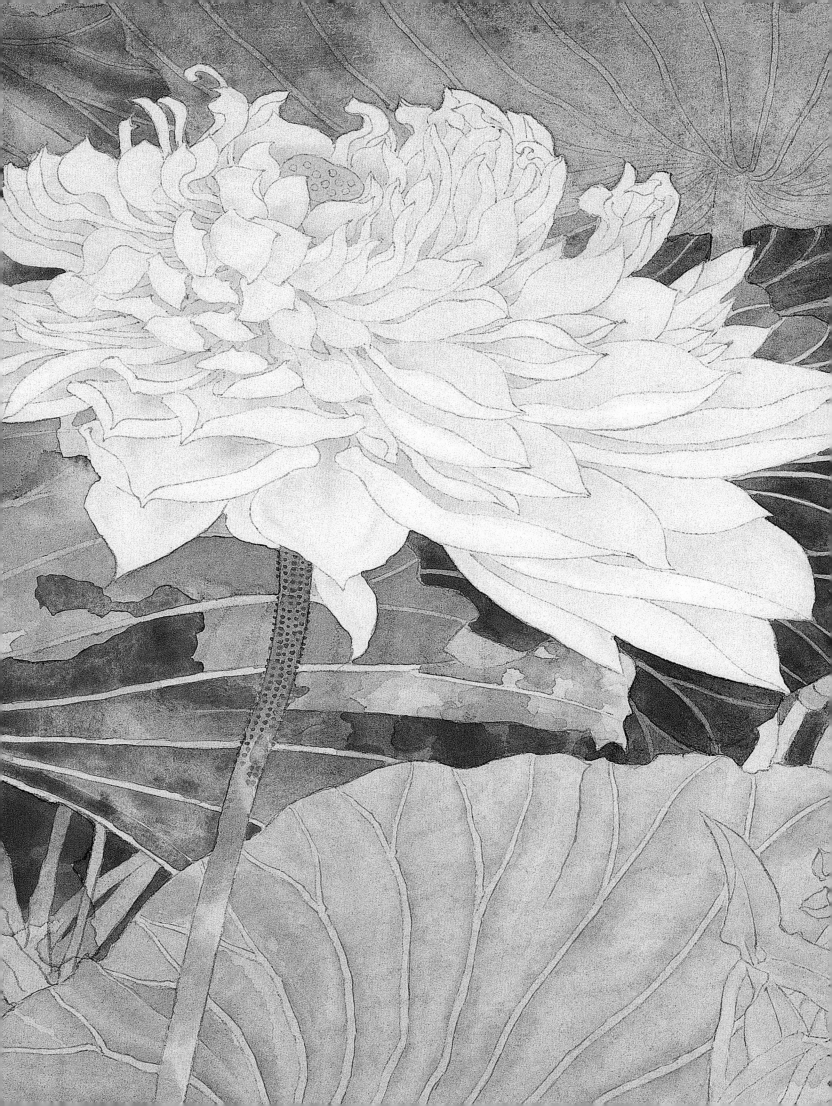

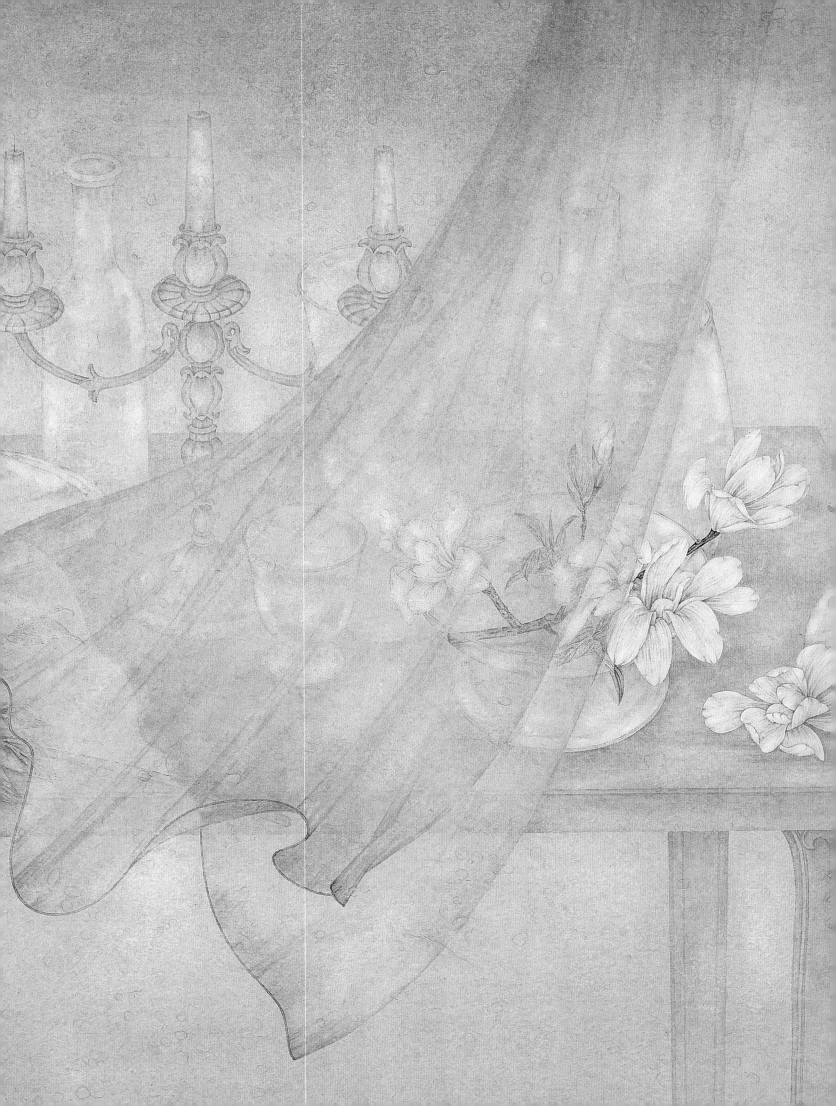

前　言

　　"新经典"一词，乍看似乎是个伪命题，"经典"必然不新鲜，"新鲜"必然不经典，人所共知。

　　那么，怎样理解这两个词的混搭呢？

　　先说"经典"。在《挪威的森林》中，村上春树阐释了他读书的原则：活人的书不读，死去不满30年的作家的作品不读。一语道尽"经典"之真谛：经得起时间的磨砺。烈酒的醇香呈现的是酒窖幽暗里的耐心，金砂的灿光闪耀的是千万次淘洗的坚持，时间冷漠而公正，经其磨砺，方才成就"经典"。遇到"经典"，感受到的是灵魂的震撼，本真的自我瞬间融入整个人类的共同命运中，个体的微渺与永恒的恢宏莫可名状地交汇在一起，孤寂的宇宙光明大放、天籁齐鸣。这才是"经典"。

　　卡尔维洛提出了"经典"的14条定义，且摘一句："一部经典作品是一本从不会耗尽它要向读者说的一切东西的书。"不仅仅是书，任何类型的艺术"经典"都是如此，常读常新，常见常新。

　　再说"新"。"新经典"一词若做"经典"之新意解，自然就不显突兀了。然而，此处我们别有怀抱。以卡尔维洛的细密严苛来论，当今的艺术鲜有经典，在这片百花园中，我们的确无法清楚地判断哪些艺术品会在时间的洗礼中成为"经典"，但卡尔维洛阐述的关于"经典"的定义，却为我们提供了遴选的线索。我们按图索骥，集结了这样几位年轻画家与他们的作品。他们是活跃在当代画坛前沿的严肃艺术家，他们在工笔画追求中别具个性也深有共性，饱含了时代精神和自身高雅的审美情趣。在这些年轻画家中，有的作品被大量刊行，有的在大型展览上为读者熟读熟知。他们的天赋与心血，笔直地指向了"经典"的高峰。

　　如今，工笔画正处于转型时期，新的美学规范正在形成，越来越多的年轻朋友加入到创作队伍中。为共燃薪火，我们诚恳地邀请这几位画家做工笔画技法剖析，糅合理论与实践，试图给读者最实在的阅读体验。我们屏住呼吸，静心编辑，用最完整和最鲜活的前沿信息，帮助初学的读者走上正道，帮助探索中的朋友看清自己。近几十年来，工笔繁荣，这是个令人心潮澎湃的时代，画家的心血将与编者的才智融合在一起，共同描绘工笔画的当代史图景。

　　话说回来，虽然经典的谱系还不可能考虑当代年轻的画家，但是他们的才情和勤奋使其作品具有了经典的气质。于是，我们把工作做在前头。王羲之在《兰亭序》中写得好，"后之视今，亦犹今之视昔"，留存当代史，乃是编者的责任！

　　在这样的意义上，用"新经典"来冠名我们的劳作、品味、期许和理想，岂不正好？

2013.7

目 录

莫晓松

1964年生于甘肃陇西，1986年毕业于西北师范大学美术系。现为北京画院艺术委员会副主任、国家一级美术师、中国工笔画学会常务理事、北京美术家协会理事、中国画学会理事、北京市高级职称评审委员、中国美术家协会会员、全国青联委员。作品曾获全国花鸟画艺术大展金奖，先后参加全国第七届、第八届、第九届、第十届全国美展，百年中国画展以及在法国、日本、中国香港等举办个展和联展，出版个人专集及合集多部。作品被联合国教科文组织世界遗产中心、中国美术馆、上海美术馆、广州美术馆等机构收藏。近年来应邀为国家大剧院、中央政治局、中央军委、中央统战部、中国驻法大使馆、中央驻港联络处、中央驻澳联络处创作大型花鸟画作品，受到广泛好评。

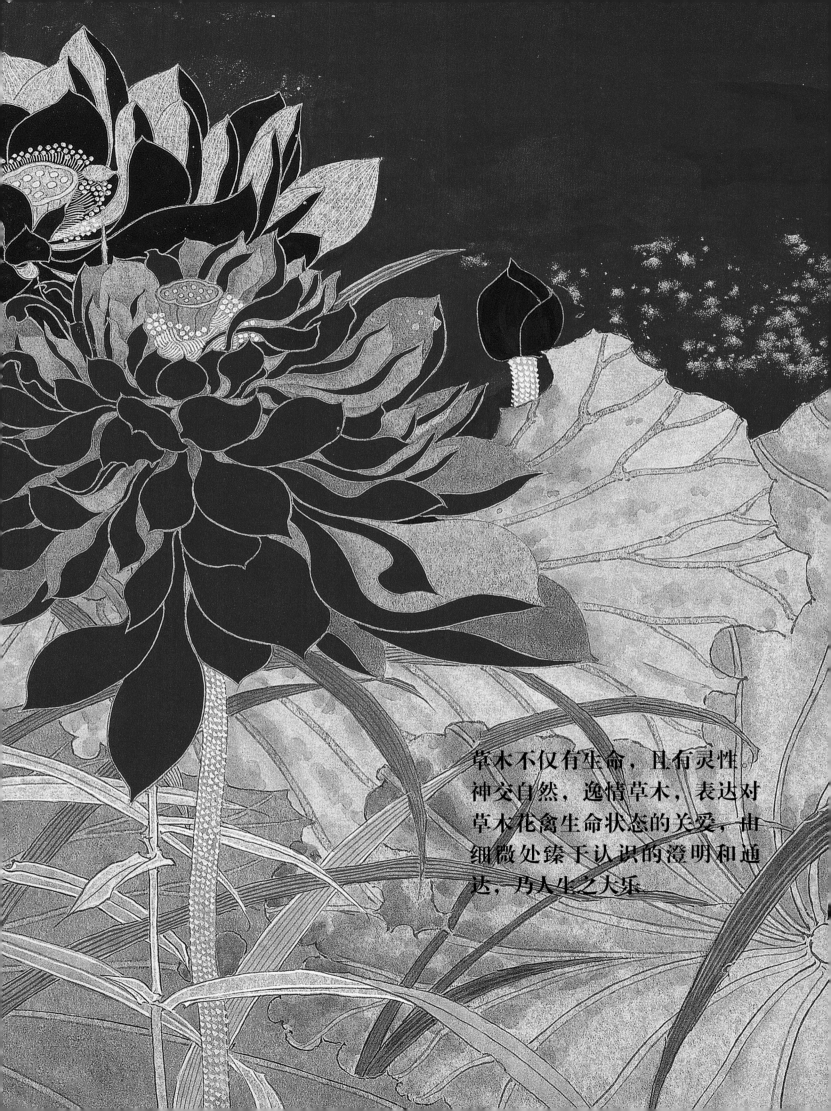

草木不仅有生命，且有灵性神交自然，逸情草木，表达对草木花禽生命状态的关爱，由细微处臻于认识的澄明和通达，乃人生之大乐

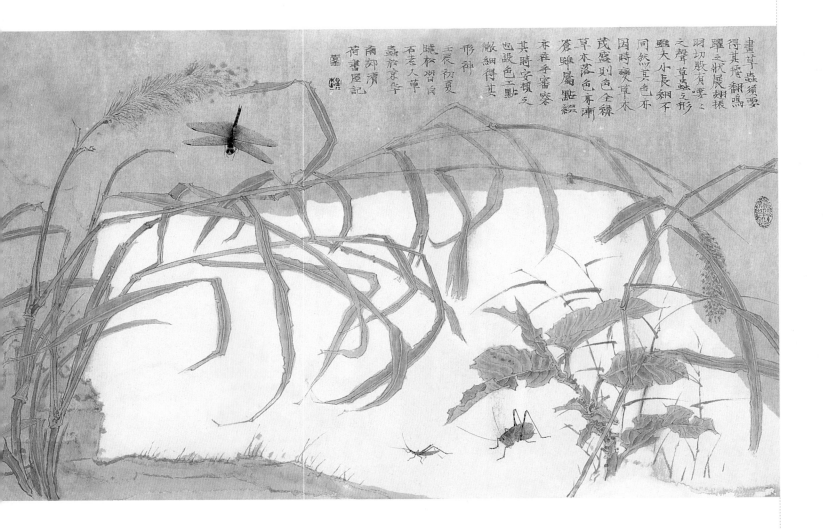

↑ **观花看草之一** 49 cm×80 cm 纸本设色 2012 年

观花看草杂忆

草木不仅有生命，且有灵性。神交自然，逸情草木，表达对草木花禽生命状态的关爱，由细微处臻于认识的澄明和通达，乃人生之大乐。

我从事花卉草木、鸟禽草虫工笔绘画之事近二十载，更亲近并细察周边的草木、花卉，渴望回归自然与花草为伴，返璞归真，追求心灵的宁静与和谐。

远离尘嚣，放弃浮华，寻找本源清净之地，这是我追求的心灵状态。

羡慕松下听琴、林间看泉的通脱潇洒，羡慕柳烟荷影、梅兰绰约的怡然高洁。然而，古人的生活情景已恍然昨日，内心的文人生态是否安在？

冬日浓阴，雾浊似浮粉尘，草木发暗落叶飘零，看起来就要进入休眠期。隔壁邻家花园，枯蒿和荻花集褐带灰，其下草根枯白，衰草里看不见一片冬性杂草的青绿，而在晨雾的浸染下，一派衰微里也有深沉的棕紫，这是历经风霜岁月的厚重之色。

对草木之爱，不仅是出于习惯的观察，更是本性使然，我钟情它们千姿百态无言生长的本质。在京郊南苑清荷书屋度过的幽静岁月里，花木成为一种情感寄寓，一种象征，一种境界，它是天地的恩赐，也是注定流逝的美好。

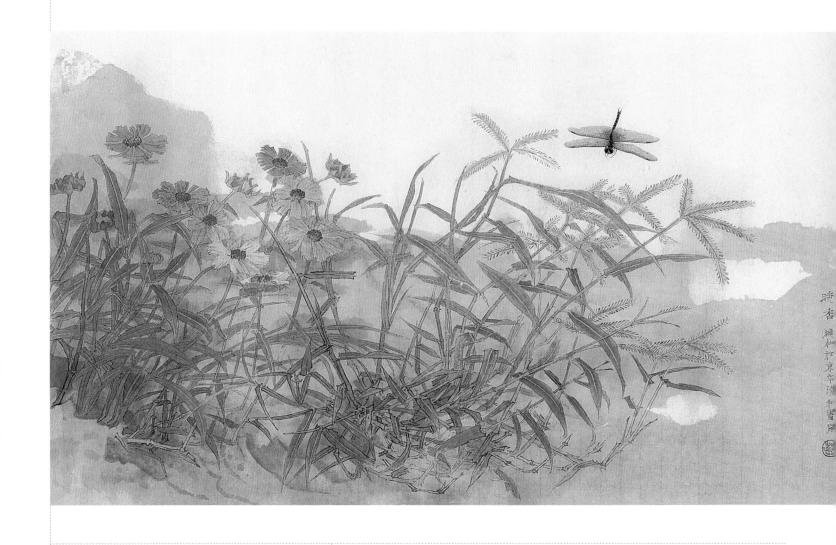

↑ **观花看草之二** 49 cm×80 cm 纸本设色 2012 年

正月初六，早晨出来散步，野外有斑鸠在高树上交互啼鸣。欣然望去，城边的隙地上，融雪与积雪之间，野斑鸠与家鸽成双落下，寻觅奔逐。鸠、鸽同科，鸽大于鸠，鸠色灰褐而羽尾略长。我曾在家中玻璃房养过几只，但后来被黄鼠狼叼去，令我心颤痛惜。

几日后再去野地，"咕咕……""咕咕……"斑鸠催春，高亢的叫声，带着颤动的滑音。声声相接之中，白雪消融，树芽萌动，麦苗返青，野草纷生。这时候，墙根的草开始萌芽，贴着墙角连接成一条条醒目的春色线。

阴湿的地面上，回黄转绿的草们暗绿、青绿、灰绿混合着，厚簇簇的已连成小片。此时，老树也在暗发生机，杨树和柳树不用说，老椿树珊瑚状的丛枝，似未发花时的枯枝牡丹；樱桃树的花蕾圆鼓鼓的，像火柴头和花椒籽；杏树的花蕾挣脱蜡质的芽皮，隐约已露出了嫩白的蕊。

走在野地，我常常感奋不已，经历严寒霜雪之后，万物依然欣欣然，并不为曾经的苦难颓废，就连曾经在寒风里折腰的芦苇，也摇曳在阳光之中，酝酿着新的一季葳蕤。

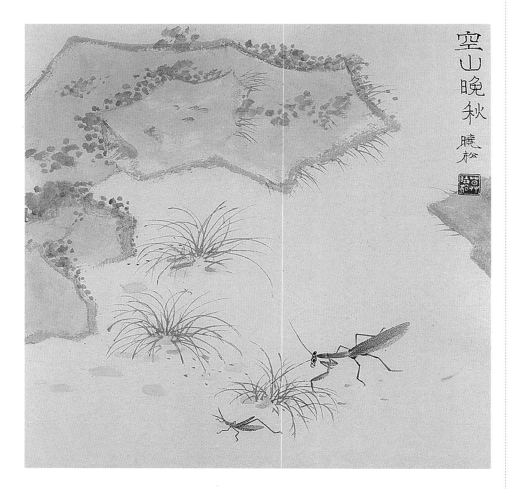

是啊，春天的树枝，尽管还有秋红般的颜色，但季节的轮换里有不可遏制的生命律动。石榴开花了，红桃和粉杏也开了，丁香吐叶时，花蕾也冒出来，柳絮一样翩然。小鸟呖呖鸣叫，从这一枝跳到那一枝，树枝轻微弹动，花瓣雪花一样纷纷扬扬。古寺遗址里，老杏树扎扎实实地结了一头花蕾，隔老远就可以闻到它散发的芬芳。

立春之新草，清明之绿草，小阳春之碧草，乃一岁青草最可记忆之三重境界。三阳开泰之际，绿芽如虫，森森蠕动情状，出人意料，花开之时，更能给人惊喜。在"草虫系列"里，我努力表达这种场景：在疏落清寂的格调里，有清秋时节野草一丛，蜻蜓在飞，蚂蚱爬来，粉蝶翩翩起舞。草叶勾写疏朗，用笔自由，体现风卷叶转的生动形态，注重粗细变化，起落得秀，利爽得神，表现一种春寒肃静的感觉，渲染了画面情调。

画中蜻蜓的处理，认真研习了白石老人的画法，阔而透明的翅膀用细线勾染，力求韵味淳浓。头胸尾之处理，在细腻里尽显圆转之形、透视之妙。画中的蚱蜢，取仲秋时枯色始从脚尖浸染竭黄的形态，让人想到秋后丝丝缕缕愁绪爬上心头的时刻。总之，要在画面中形成一种紧松有度的美的形迹。

（见第4、第5页图）

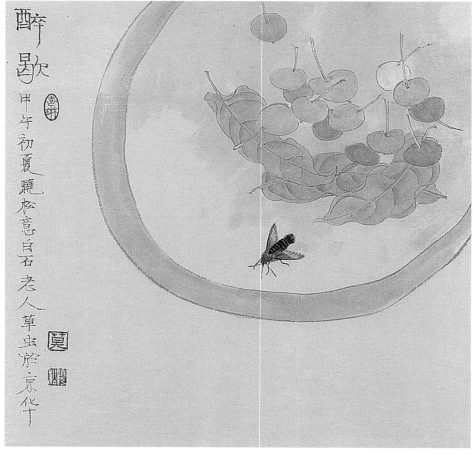

←
空山晚秋　34 cm×34 cm　纸本设色　2014 年

醉歌　34 cm×34 cm　纸本设色　2014 年

在我看来，白石老人笔下的草虫境界最高。老人画工笔草虫非常细致，细到纤毫毕现的程度。草虫的触须细而长，真有一触即动的感觉，这是细笔中形神兼备的表现，是详细观察草虫动态之后才能描绘出来的。白石老人创造了比真虫更精炼、更生动的艺术形象，他在五十八岁时细笔写生蟋蟀、蝴蝶、蜜蜂等，六十岁后开始由细笔改工笔草虫。画工笔草虫先要选稿，从写生积累的草虫稿中找出最动人的姿态，取舍加工，创造出精炼而生动的艺术形象。之后，把这些形象的轮廓用透明薄纸勾描下来成定稿。画工笔草虫，先把拟好的草虫稿子用细骨针将外形压印在下面的纸上，然后把稿子放在一旁做参考，用极纤细的小笔以写意笔法中锋画出。虽然是在生宣纸上，但能运笔熟练，笔笔自然。细看，草虫"粗中带细、细里有写"，有筋有骨、有皮有肉，没有数十年粗细写生功夫是画不出来的。

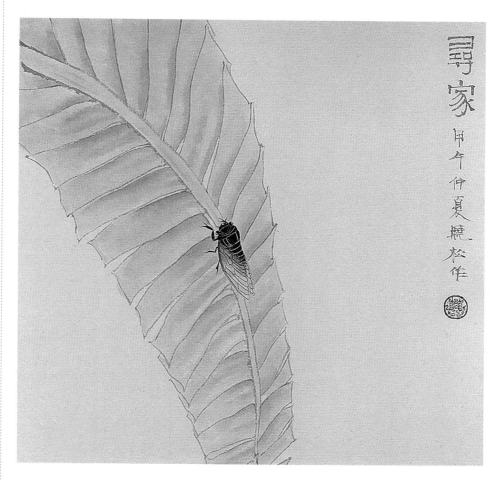

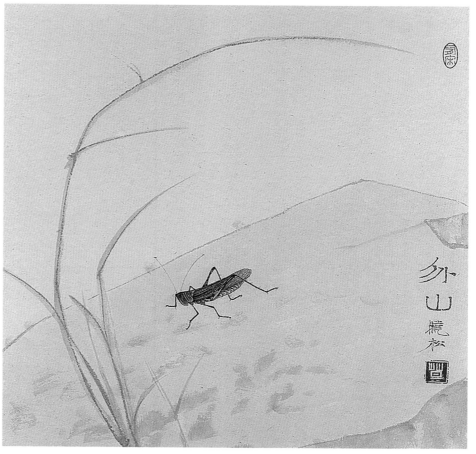

→
寻家　34 cm×34 cm　纸本设色　2014 年

→
外山　34 cm×34 cm　纸本设色　2014 年

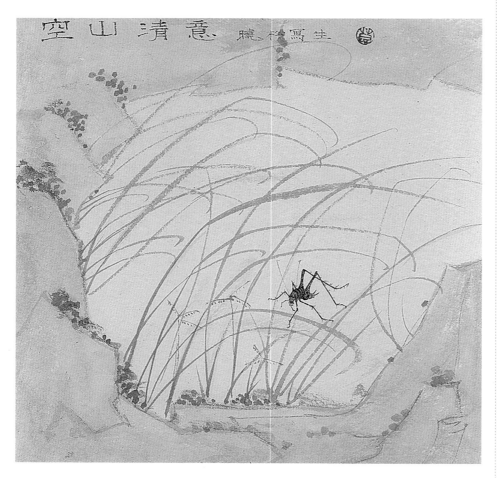

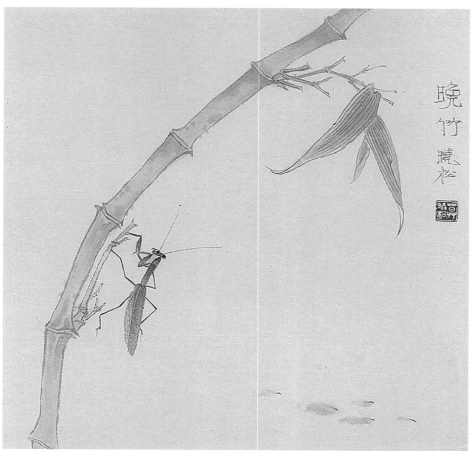

在京郊南苑的画室周边，常常有花草相伴，禽虫飞往不断，我便注意观察记录写生。

蜻蜓：此处常见的一种是红蜻蜓，也就是白石笔下最熟悉的那种蜻蜓。另有一种纯黑的蜻蜓，身上、翅膀都是深黑色，大家叫它鬼蜻蜓。二者因为色彩对比鲜明，时常出现在我的画中。

蝈蝈：有一种叫秋蛐子，较晚出，体小，通身碧绿，叫声清脆，有时跑到画室鸣叫，给宁静的氛围增添了不少乐趣。

蝉：听邻居讲，蝉大体有三类，我们院子里的是一种叫"海溜"的蝉，个大，色黑，叫声洪亮，是蝉里的楚霸王，生命力很强。我曾经捉了一只，养在室内的水

空山清意　34 cm×34 cm　纸本设色　2014 年

晚竹　34 cm×34 cm　纸本设色　2014 年

竹和芭蕉中，活了好几天。还有一种叫
"嘟溜"，鸣叫时发出的声音平缓。第三
种叫"叽溜"，最小，暗褐色，也是因其
叫声而得名。

　　蝉喜欢栖息在柳树上，古人常画"高
柳鸣蝉"，是有道理的。螳螂也入我画，
院子里的螳螂很好看，它的头转动自由，
翅膀嫩绿，颜色和脉纹都很美。

　　蝴蝶：明人在花木类考中这样描
述——"蛱蝶，一名蝴蝶，多以蠹竹所
化。形类蛾而翅大身长，翅膀轻薄而有
粉，须长而美，夹翅而飞。其色有白、
黑、黄，又有翠绀者，赤黄、黑黄者，五
色相间者。最喜嗅花之香，以须代鼻。其
交亦以鼻，交后，则粉褪，不足观矣。"

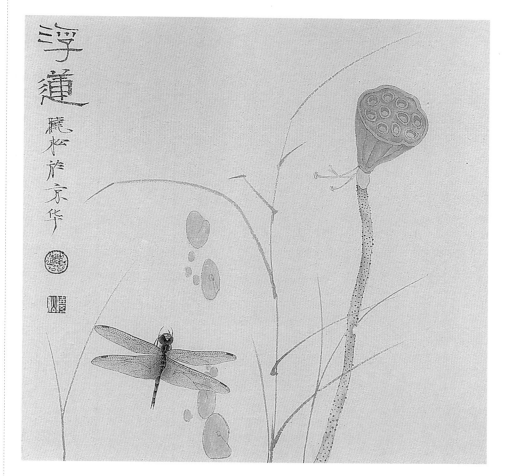

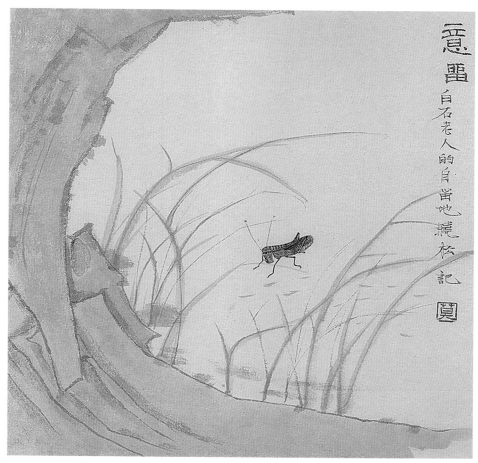

→　**浮莲**　34 cm × 34 cm　纸本设色　2014 年

→　**意留**　34 cm × 34 cm　纸本设色　2014 年

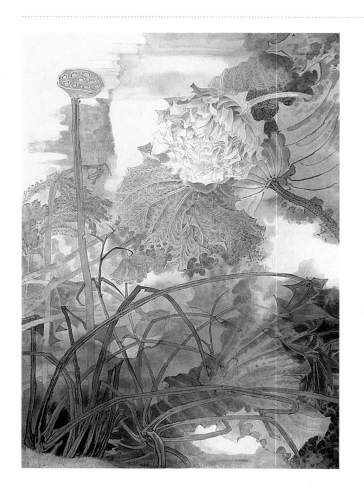

技法一

步骤1 构思。排布好画面的主要和次要元素。此幅《荷塘之秋》围绕主要想表现的莲花来构图。将莲花安排在右上位，出枝为右边位。辅助以荷叶团块遮挡、衬托，再以一只莲蓬、几根草叶拉出画面灵动线条，贯穿几个团块。

步骤2 做底。刷清水，以浓淡两种墨色相破，大致规划画面黑白灰关系。墨色与线描有合有离，画面松动，更趋天然少人工。

步骤3 深入。细致规整黑白墨色关系，从整体层次和肌理光感两个角度思考，灵活晕染。分染和罩染交叉进行，做到虚实相生。深入刻画应把握好分寸。

→
荷塘之秋　64 cm×38 cm　纸本设色　2013 年

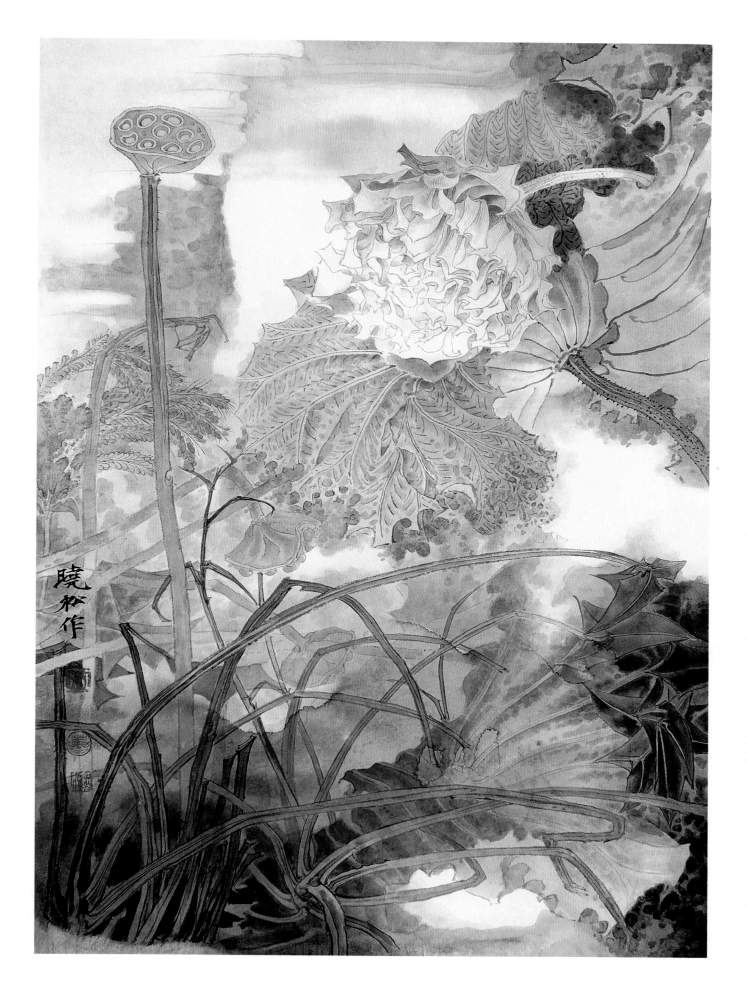

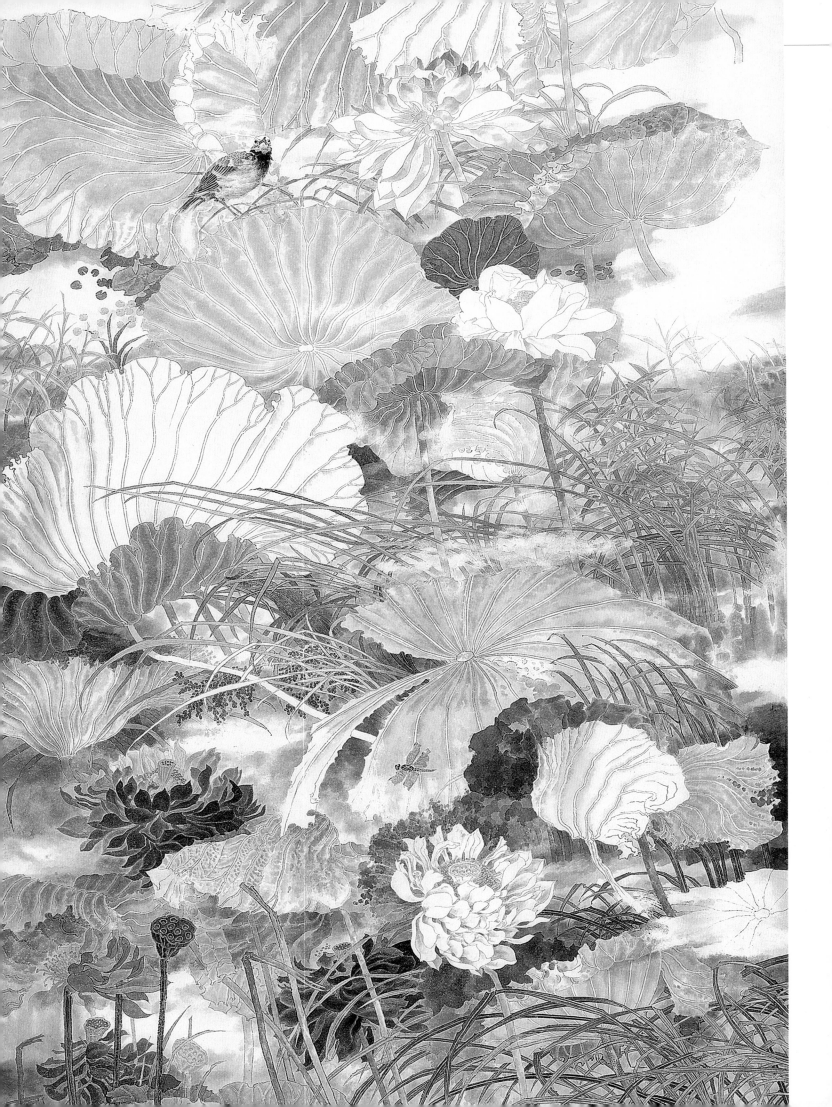

荷塘之情

—

我非常喜欢观荷、画荷，为此还曾养荷。

荷是"花生池泽中最秀，凡物先华而后实。独此华实齐生，百节疏通，万窍玲珑，亭亭物表，出淤泥而不染，花中之君子也"。

荷花盛开时充满了内在的活力，花繁叶茂，"接天莲叶无穷碧，映日荷花别样红"。但花总是要凋落的，灿烂后要回归平淡，当荷以绝世秀色从盛夏而渐入秋天时，展现了生命的另一种壮丽。

我喜欢观察残荷，总会想到人生晚景，面对寒霜冷霭，表现出一种从容和坦然。"晚荷人不折，留取作秋香。"而后，到了冬日，叶落了，只剩荷梗，交错多姿，就像点线造就的优美符号，有一种铅华尽洗的简洁。而隔着荷塘看冬日晴空或冬夜天幕，清幽中带着安宁，带着满足，别是一番韵味。

所以，多年来我特别喜欢荷，荷引发我对绘画的一种深深感情，花开花落，生生不息。

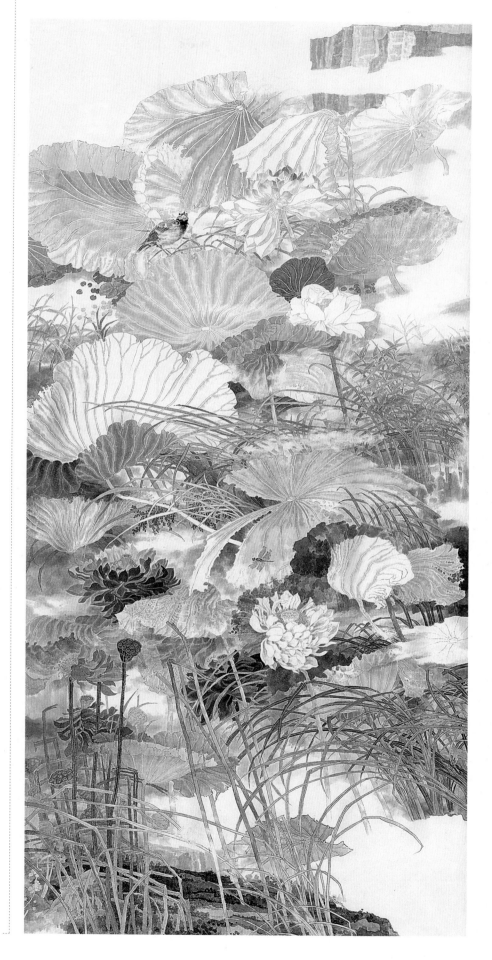

→ 荷塘如画里 秋月望晴空 230 cm×120 cm 纸本设色 2000 年

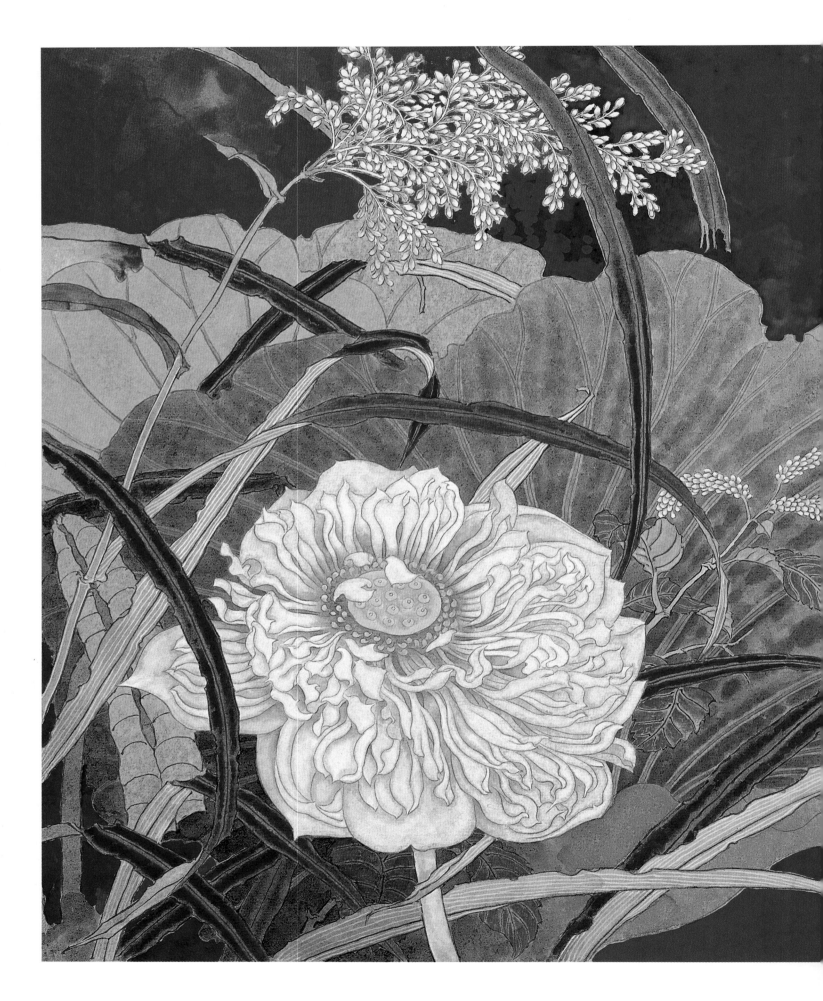

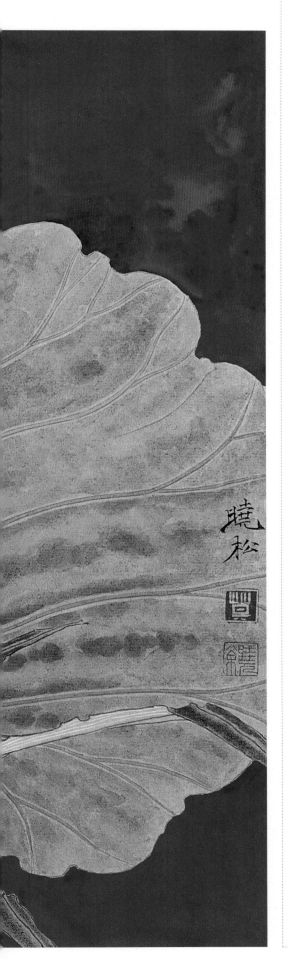

←亭亭白荷花　向我如有意　45 cm×55 cm　纸本设色　2008 年

二

在一个炎热的黄昏，倦意中迷醉于一泓池水的涟漪，那波动的心事连着远处杂乱的脚步声一起变奏。

荷塘里到处是绿了的心思，叶子滴落着水珠，散着悠悠的香味，把我的心事带到荷的世界，沉沉地滑落在莲塘中。我被这眼前的世界所消融，并幻化于其间不能自已。

于是，我的画笔似乎被这荷塘所制控并牵引。在无法走出的境界中，我整个身心被淹没在荷之深处，荷韵成就了我的心气，也成就了我的艺术。清雅幽香，我任凭心灵随着这朦胧的馨香起伏，让花魂香韵在心中久久回荡。

三

夜，拉长了黑的思绪，思绪，是上天给予的财富。梦，常常与水有关，水养活了世上的植物，使之生机勃勃。早上，万物总会伸长颈部看看天上最亮的火球把睡意驱赶。

我有个习惯，喜欢早上作画。写生也罢，创作也罢，早课已成为我的生活方式。能把一夜的精气神注入画面，享受着一股朝气，也成就着一天的希望。我为我多年的习惯成就了希望而感自悦。

早起吧！生命在早上鲜活，绘画在早上新生。

四

当雨季来临，夜风吹去了梦里的曲折，我来到晨莲刚刚睡醒的池塘。

太阳从荷塘边的树丛中斜射而来，照在池塘中最红最艳的那朵莲花上，周围是沉睡的暗影。我感受到宋人笔下荷花的精妙，"出水芙蓉"的艳丽。这一瞬间，思想被一团浓重的色彩所摄取，这种强烈的意识使我极度兴奋。此刻，我的心已装满了莲的光辉，一种圣洁已进入我的心中，光芒四射。

也许，只有这时，我物交融，心化于其间：我为花，花为我，花为我生，我在花在。这种存在是一种自在，心自明，花自开。我梦游在这有限的自在自适之中去表现那从花瓣上传来的信息，微观于那蕊香的弥远，驱动着心，游走一枝一叶的秩序井然之中，去获得一种超越尘俗的衷情。之后，这自然的心动和冲动的表现，为我的心而歌而泣，而鸣而颂。

这一次，我静静地看着阳光斜射在我身上，心中又一次出现了一轮太阳，禁不住心生荡漾……

五

雨中观荷，是一种心灵的顿悟。

看乱荷处，散散落落，零零星星，"花自飘零水自流"，雨敲叶败，生也灿烂，其衰也堪怜。昨夜西风吹来时，我自被牵挂，昨夜雨洗时，我自能自洁，无需天地垂怜，无关流水无情，我支撑着度过了夜雨侵蚀。风打池边，水花飞溅，我依然如故。风雨中我自容颜丰润，且婀娜且多姿。

雨荷，承受着来自上天的威力，弱小的生命依然坚忍如初。

荷塘寂静无声，雨停了，我的耳际似乎听到了荷花的言语，那"花间词"真是美妙，只有用心去画出那野逸的姿态，方可近于神采，且能慰藉我心。把荷语连连储存在方寸的画作之中，何尝不是一件幸事？

至此，我安然自若去体验宁静，去看一方零乱的池塘如何在丽日下恢复和谐宁静。

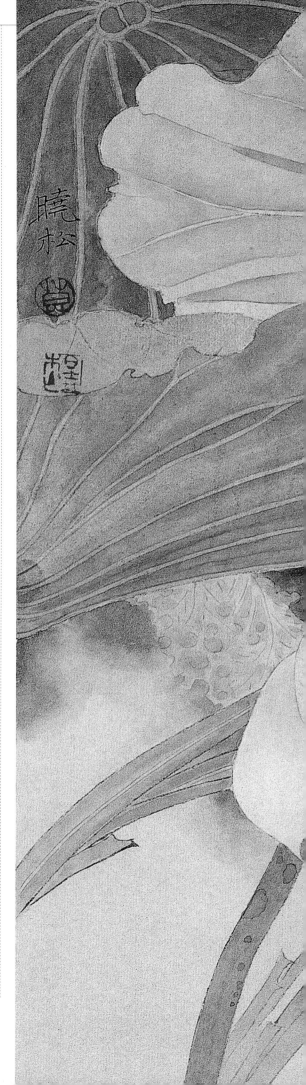

荷（册页）之一　36 cm×42 cm　纸本设色　2008年

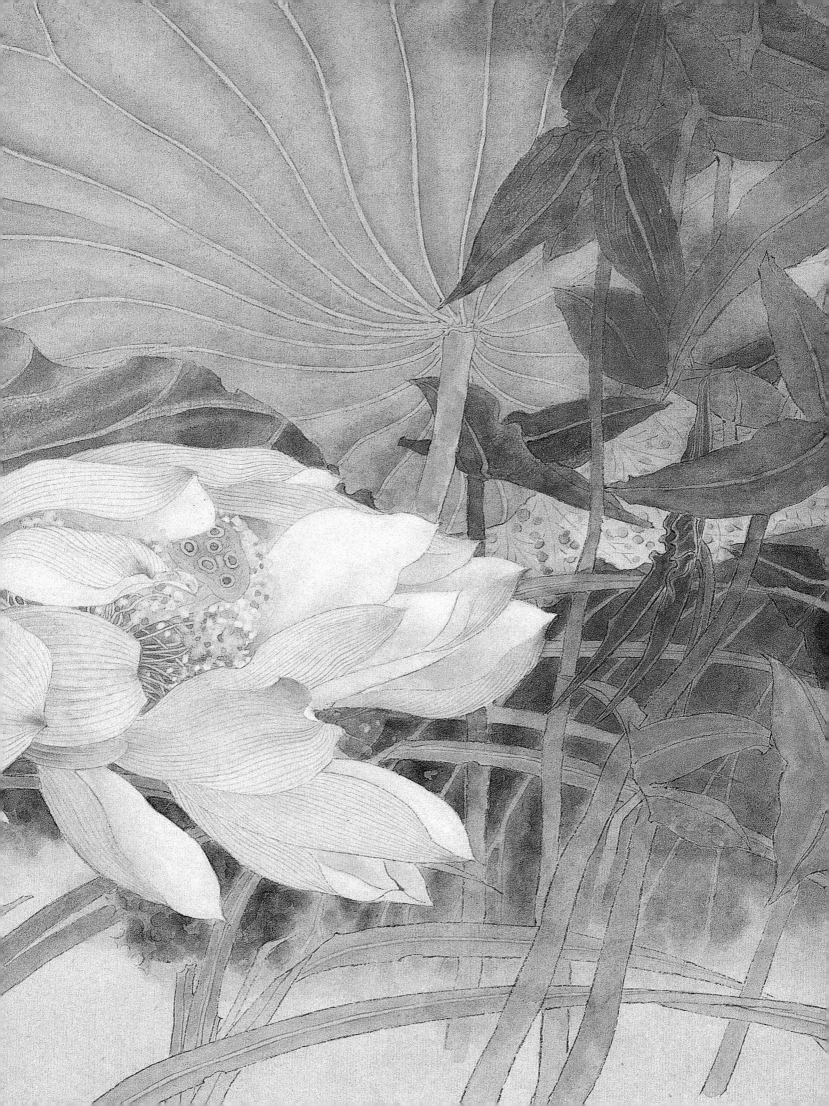

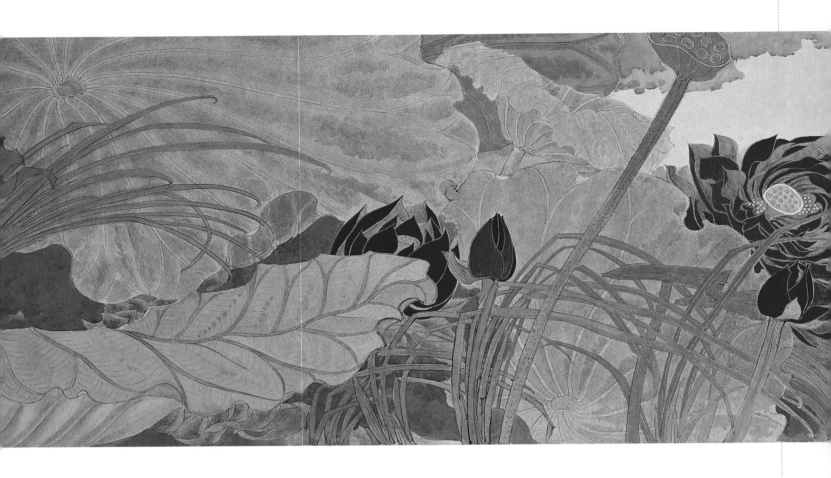

六

我常常沐手净心，为一朵荷花造像。

荷花，就像佛下莲座那样高雅而安详。以朱砂的沉稳，给庄严而祥和的瑞相再添光辉。

莲花出淤泥而不染，清净微妙，我力求表现佛界对莲花的挚爱，表现"色即是空，空即是色"的世界。花自是花，佛即是花，佛花一体，体用相合，诸生于镜相中，镜中万相是"四物"所生，是"三业"相聚，化显成真而已。

于是我把佛国的清虚化为清透的心气，把用色的层次脱略到简而又简，使之还原于本真如常的姿态，于是眼前如佛，心花成佛，其觉慧就成为灵魂净化的源头。

我常常为一张将成的画作双手合十，去朝拜来自内心的觉悟以及感动。

七

枯荷在生命的历程中尽显神奇，时光的转换燃烧了它生命的最后能力，只有凝固才是一种新的姿态，新的象征。

外枯而中膏，淡而实浓，朴茂沉雄的生命并不是从艳丽来求得，而是从瘦淡中获取。枯能生奇，奇为何在？灵气往来也。

它树立在那不被人知的地方，把曲折的躯体畸变成多角的形状，于是就有了雕塑一般的神采，凝固而沉静，质坚而粗砺。

大自然的精魂被风干了，风干成一句诗，一段话。我解读着这一切，尽我所能把它的凄美留驻纸上，去感动与我有着同样感受的人。

↑ **红荷**　30 cm×126 cm　纸本设色　2015 年

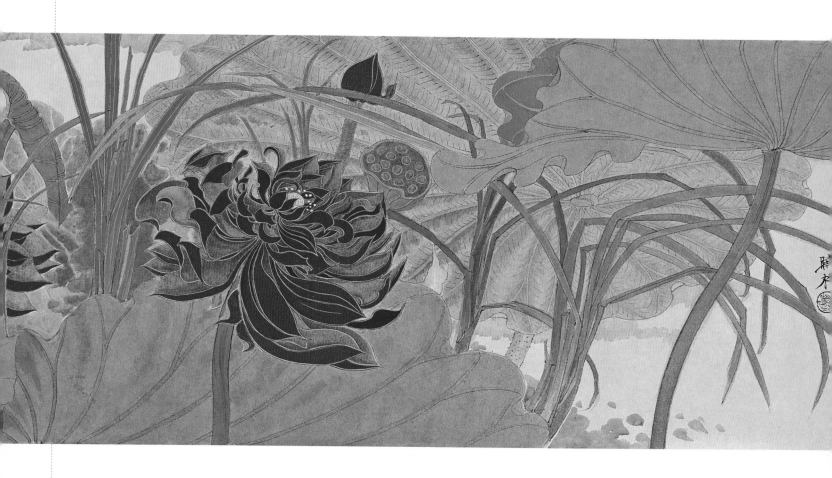

八

如果说荷花代表着传统意义上的圣洁高雅，那么它的原体就是女性的气息。

这种气息有着永恒的审美价值，其柔美的喻征将成为我们永远关注的对象。在艺术进程中，无论她是消溺于历史的遥远空间，还是存活在当今的时空之中，她都必然成为中国人喜爱的植物，一种可以抒情且能达意的瑞祥植物。

莲花，她是优雅、圣洁的象征，美妍而不失简约，高傲而不乏娴静，一股女性的素丽和柔美在开放中呈现清香。画者用心处，便是自得，而能使他人感动，亦为心灵的相互照应。

九

当一株不知名的嫩草伸长颈项好奇地看世界时，世界的顶端应是一朵朵莲花的洁白。

也许，小草解释不了荷花与白云的区别究竟在什么地方，于是，我就以小草的愚稚看待这如画的世界。在这里单纯和无知是一样的，所有的睿智不及这纯朴的天性。

有时，我就用这份单纯作画，画我的认识以及那些莫名的感想。

我正是凭这份纯朴的心，感受来自泥土的味道，以及来自头顶的莲香的沐浴，来一次心灵的净化，而后皈依。

← 妙法花莲（一） 80 cm×66 cm 纸本设色 2012年

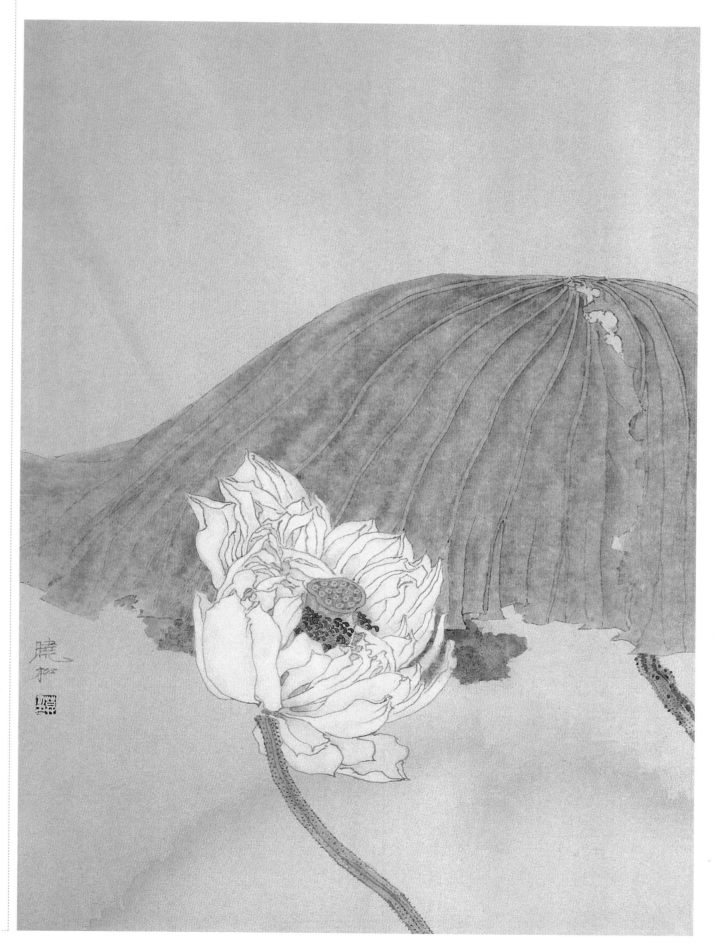

一 妙法花莲（二）　80 cm×66 cm　纸本设色　2012 年

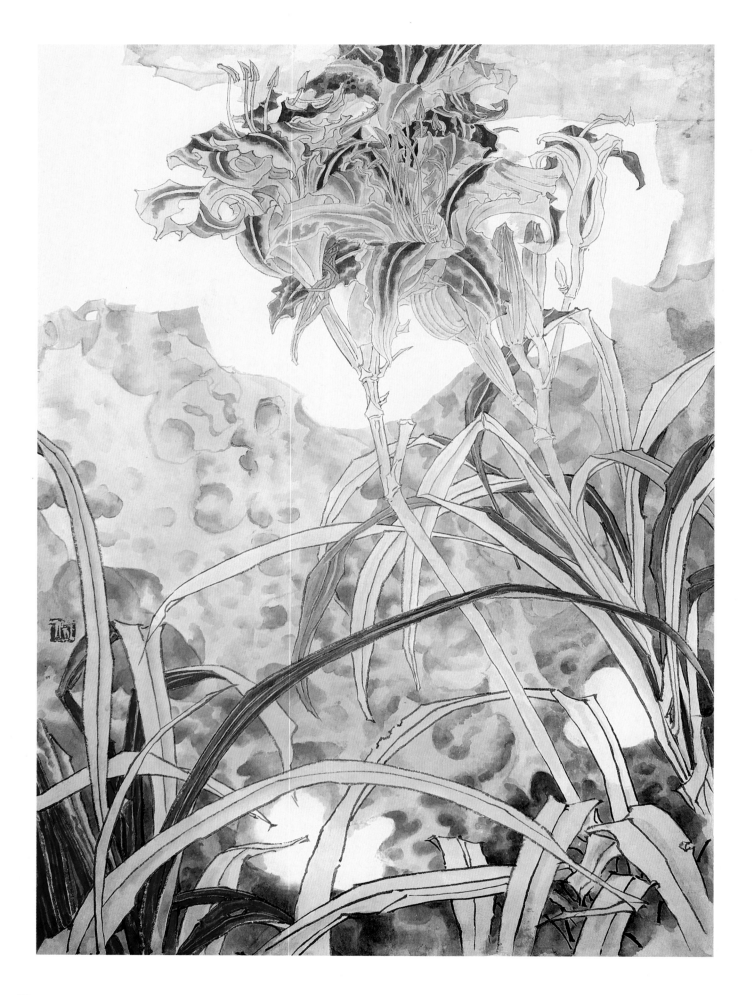

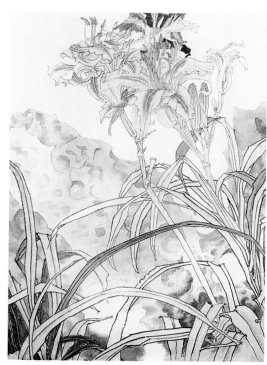

技法二

　　布置花朵应注意整体感觉，勿过于分布琐碎。赋色勿太繁杂，点花一朵多色易，一色分出层次难，只求整体对比效果为是。要体会自然生意，体会微妙的变化效果，所谓繁花似锦、欣欣向荣者，皆须于构图、用笔、赋彩中得之。

　　花蒂、花萼、花苞、花蕊也是花的重要组成部分，尤应深入自然生活去细心观察体验。认识观察之后，要参考古人经验，予以借鉴，然后动笔。

　　叶的形状很多，质感也不同。一般分复叶与单叶，又可分为大叶、长叶、卵叶、扁叶、歧叶、距叶、尖叶、羽叶、刺叶、披针叶、火焰边叶等。画叶时要根据叶的形状和特点，照顾整个画幅的需要，分别使用白描、泼墨、点簇、勾勒等不同表现方法。既要注意与花的表现方法有所变化，又要注意整幅效果的统一。（郭味蕖）

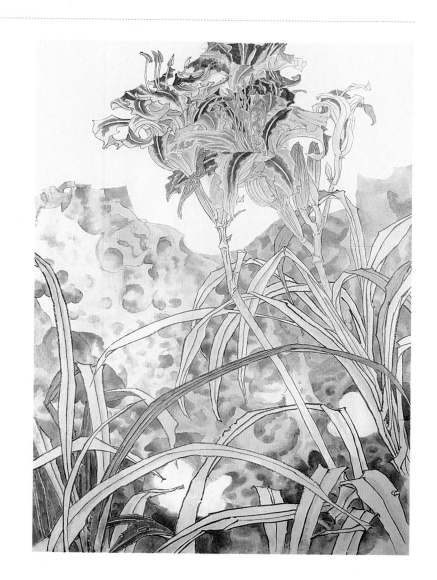

←
清远之秋　64 cm×38 cm　纸本设色　2014 年

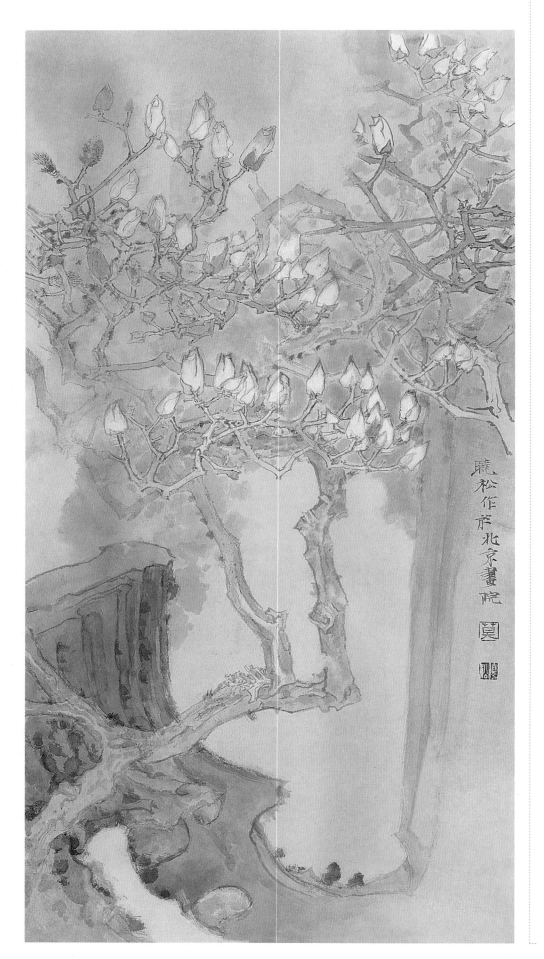

玉兰

　　当早春余寒尤烈，北京街头白玉兰花就热热闹闹地开起来了。满树琼瑶，随风飘香，使刚刚苏醒过来的春天充满了勃勃的生机。

　　尤其在天安门一带，在红色宫墙的映衬下，玉兰花迎风齐放，生机无限。它的别名为应春花、望春花，怪不得明代的画家、诗人沈周对它赞誉备至："翠条多力引风长，点破银花玉雪香。韵友自知人意好，隔帘轻解白霓裳。"

　　白玉兰是一种很受推崇的观赏植物，奇特之处在于先花后叶，"花落从蒂中抽叶，特异他花"。而花色晶洁如玉，清香袭人，《广群芳谱》载："玉兰花九瓣，色白微碧，香味似兰。"

惠兰

　　创作兰花系列的冲动，源于对传统经典的喜爱。

　　写生兰花，写其形观其色，"体兼彩而不极于色"，它不求姹紫嫣红的璀璨，只是在淡黄中略兼淡绿纯白之色。这是一种色彩，也是一种脱俗的、冲淡的风格和境界。

　　兰香是怡人的，也是圣洁的。当你嗅到清幽淡雅的兰香，不觉将鼻子凑近了它，这时，那诱人的清香却又似乎消失了。兰，不喜欢人们的亵玩亲近，它只在你无意之中，若有若无地、断断续续地忽而飘来一缕细细的清香，却使你感到它香得刻骨铭心，为之心神一清。随后它又悠然而逝，留给你无穷的回味和追忆。

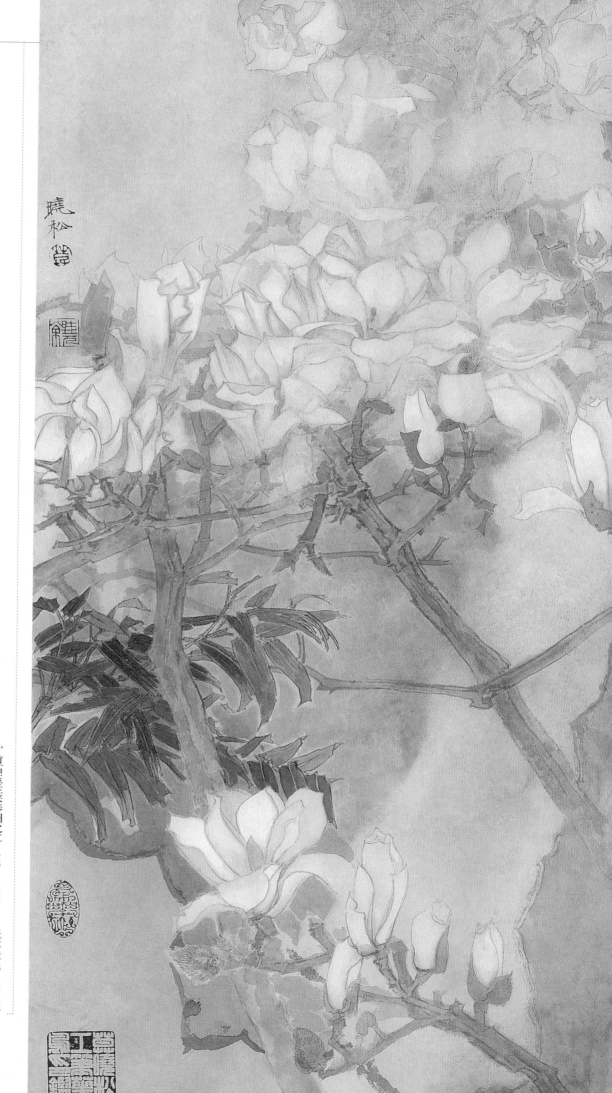

→ 竹石玉兰来春图之二　145 cm×66 cm　纸本设色　2006 年

← 竹石玉兰来春图之一　145 cm×66 cm　纸本设色　2006 年

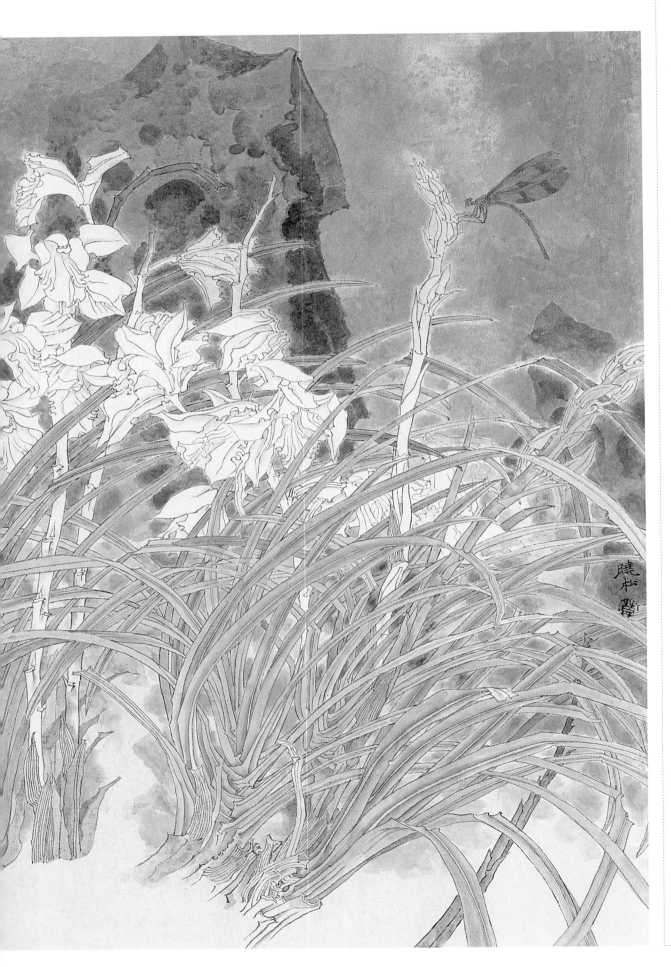

← 蕙兰写生之一　64 cm×45 cm　纸本设色　2010年

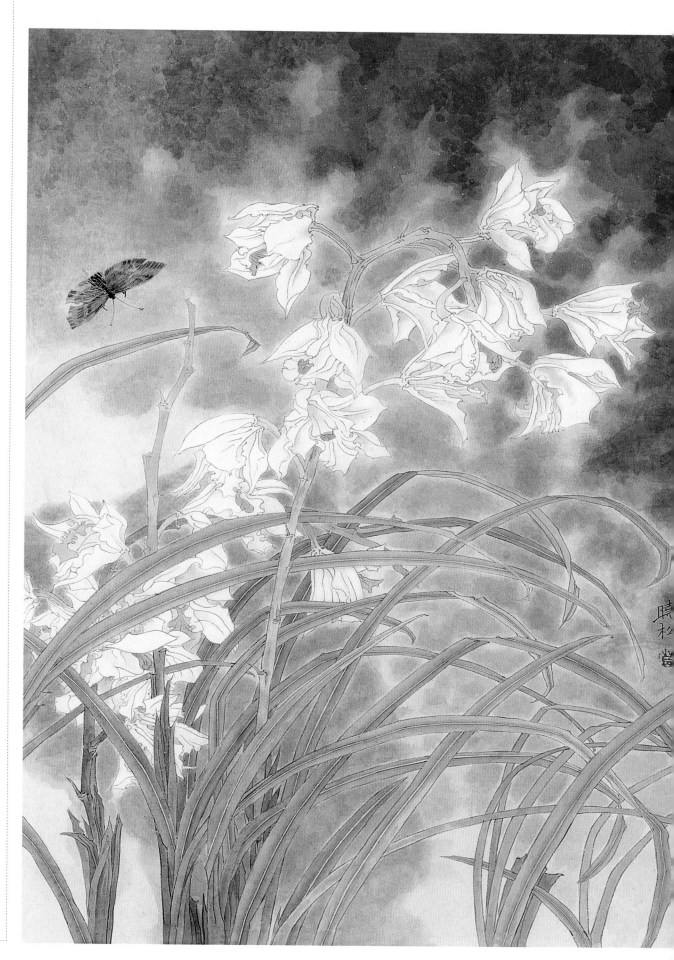

↑ 蕙兰写生之二　64 cm×45 cm　纸本设色　2010年

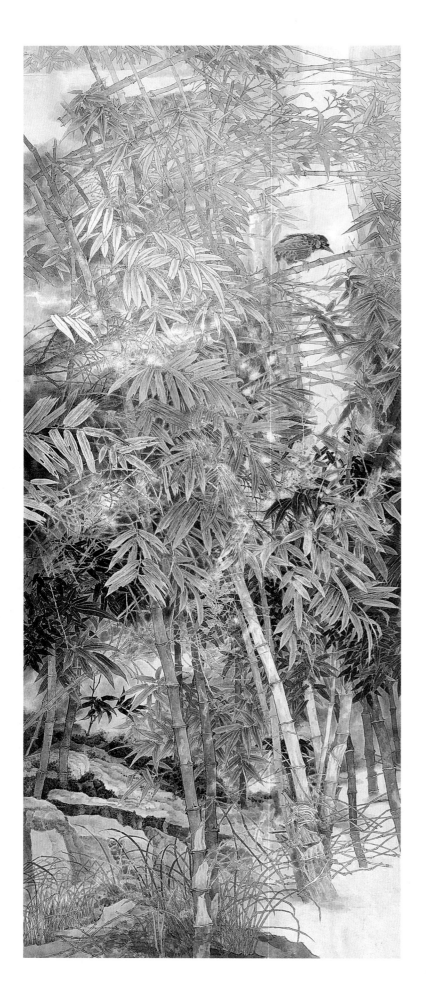

竹

画竹的人很多，要想画出新意，很难着笔。

后来，看到许友的一段文字："砌屋虽不大，不可不留隙地种竹。栽三四根，一二年后，子孙长养，其黄老者删去，饱受月声雨色，何异万壑千山。"这段文字给我以启发："月声雨色"，月何以有声？雨何以有色？然而把雨跟竹林联系起来，却真的可以构筑理想的境地。

当月色朦胧之夜，风动篁竹，发出一片低沉的萧萧之声，似流水，似音乐，又似人模糊的私语……这是月色和竹声交织而成的音乐画面，称之为"月声"，可谓深得其情致和神韵。

而当微雨初霁，那一枝枝被雨水洗得干干净净的竹子，显得格外青翠亮眼，连竹林中弥漫的薄雾也透着淡淡的绿色。竹枝竹叶上残留的几滴雨珠，就像缀在翡翠上一颗颗闪亮的珍珠。这"雨色"两字，对于描绘竹子来说，色彩又是何等鲜明！

→ 竹云幽空图　179 cm×140 cm　纸本设色　2012年

← 乱竹森森幽思清　240 cm×96 cm　纸本设色　2010年

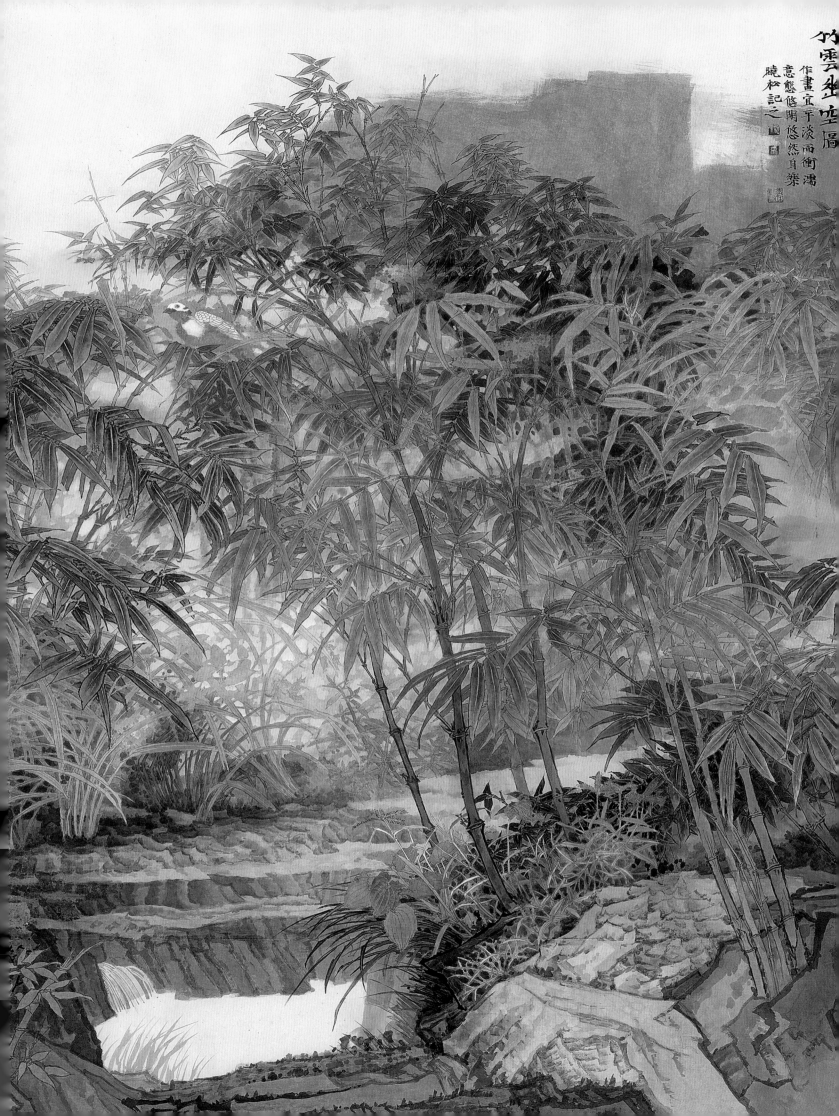

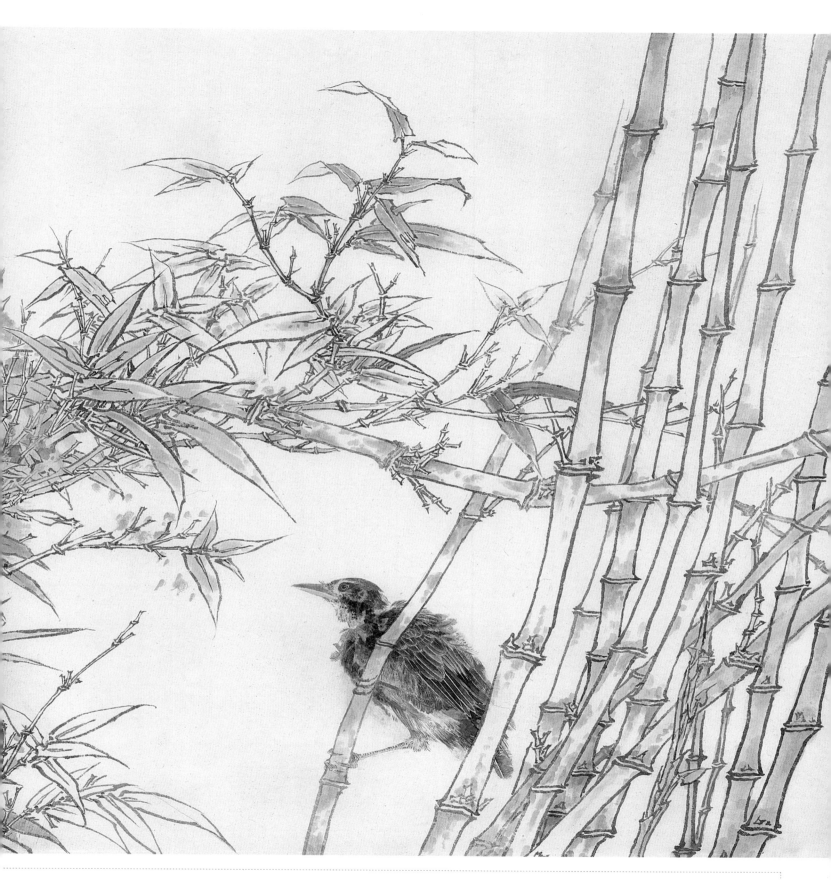

↑ **秋 寒** 58 cm×120 cm 纸本设色 2012 年

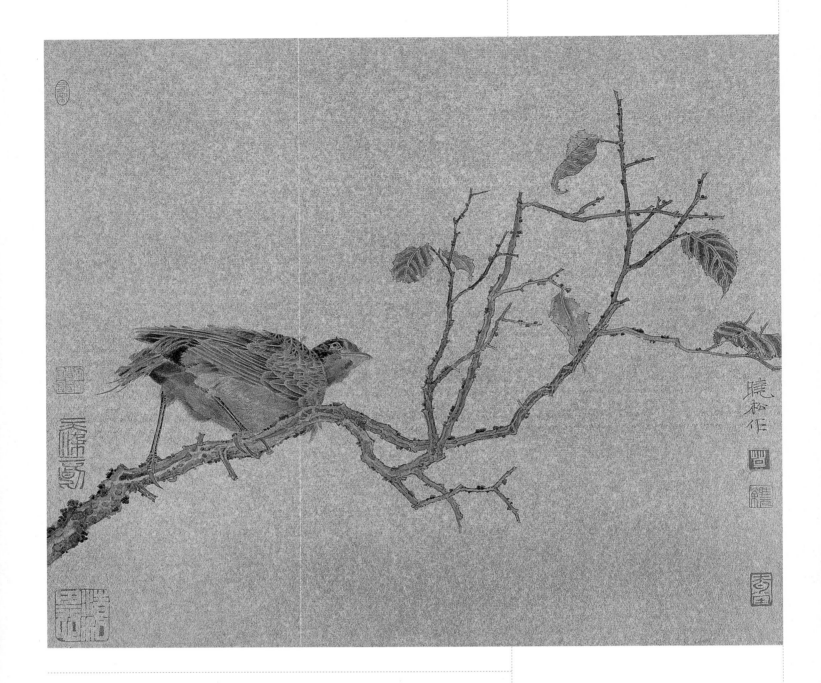

宋代花鸟画是一些热爱自然、精通绘画技巧、感情丰富、对色彩和形式十分敏感的人创作出来的作品。他们善于把自己面对千姿百态的自然界产生的喜悦和激动，巧妙地记录在素绢上。直到今天，我们还能够通过这些作品，重新体味画家当时感受到的气氛和情绪。

宋代花鸟，在艺术上有两个特点，一是简，二是深。这个简，是凝练和集中，是经过反复推敲、仔细琢磨之后得来的艺术效果，而不是兴之所至、妙手偶得的神来之笔。宋人花鸟画具有经过雕琢、修饰的精练形式，它与元以后的文人画家笔下的花鸟画有异曲同工之效，以最精粹、最简练的艺术形象引起观众心灵深处的共鸣。

↑ 秋叶聚情图（册页）之一
38 cm×45 cm　纸本设色　2009 年

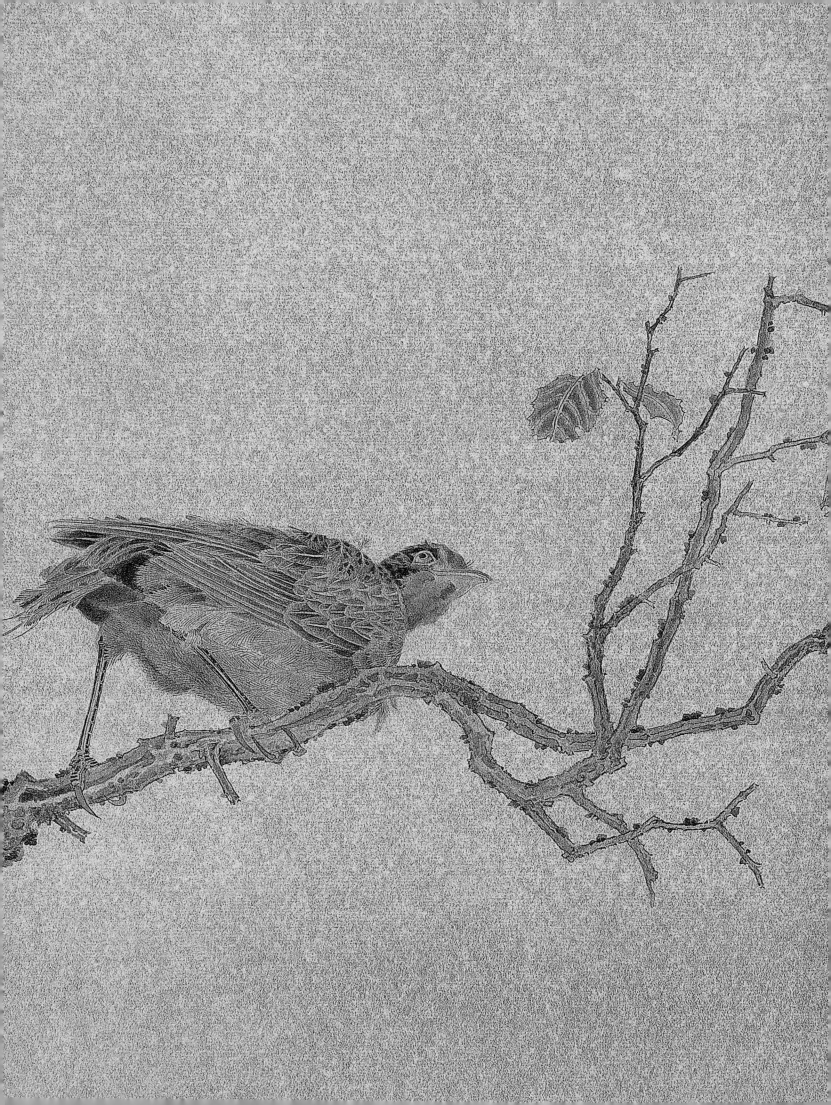

方政和

1970 年 11 月生于福建云霄，1991 年毕业于集美师专美术系，2009 年毕业于南京艺术学院，艺术硕士。现为北京画院专业画家、教育委员会委员、国家一级美术师、中国美术家协会会员、中国书法家协会会员。

参展及获奖

2014 年获"第十二届全国美术作品展览"提名奖

2014 年特邀参加"全国第二届现代工笔画大展"

2013 年特邀参加"全国第九届工笔画大展"

2011 年特邀参加"全国第八届工笔画大展"

2010 年特邀参加"全国首届现代工笔画大展"

2008 年特邀参加"2008 年——全国中国画学术邀请展"

2007 年获"全国第三届中国画展览"优秀奖

2007 年参加"同一个世界·中国画家彩绘联合国大家庭艺术展"（与江宏伟先生合作）

2006 年获"全国第六届工笔画大展"铜奖

2005 年获"纪念蒲松龄诞辰 365 周年全国中国画提名展"金奖

2004 年获"全国首届中国画电视大赛"银奖

2003 年获"第二届中国美术金彩奖"银奖

2003 年获"2003 年全国中国画作品展"铜奖

2002 年获"2002 年全国中国画作品展"金奖

收藏

2007 年《湖州旧忆——十顷繁荫风满林》被中国美术馆收藏

鸟是蓝天的行者，飞翔的身姿总被人们惦记。我爱它们姿态各异的飞翔，画上了一只鸟，也就画上了一段与自然的重逢，或是可期的相遇，茂密、高高的枝桠上栖身、安顿的其实是我们自己！

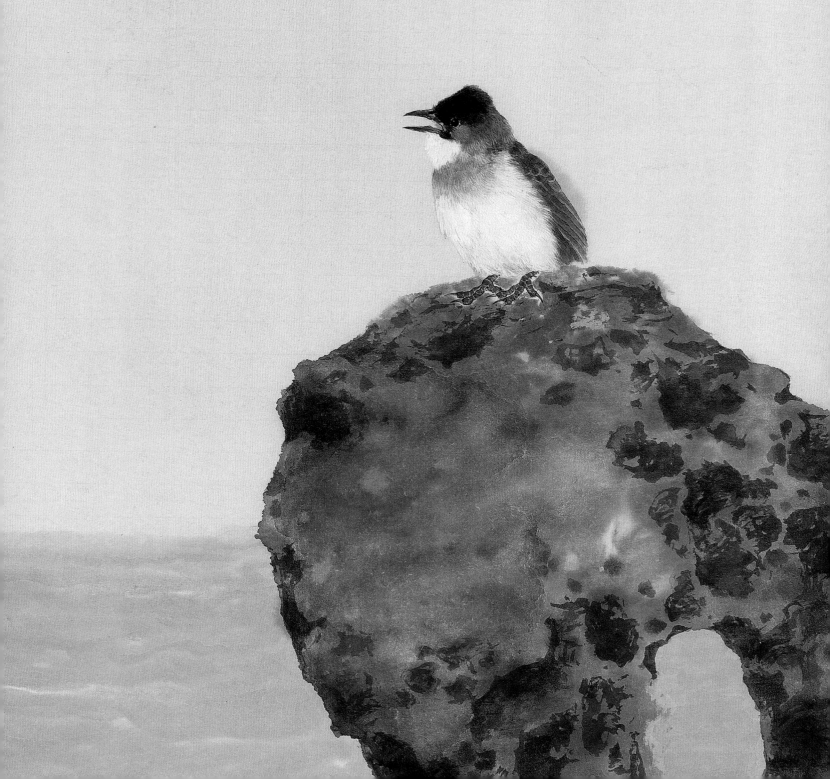

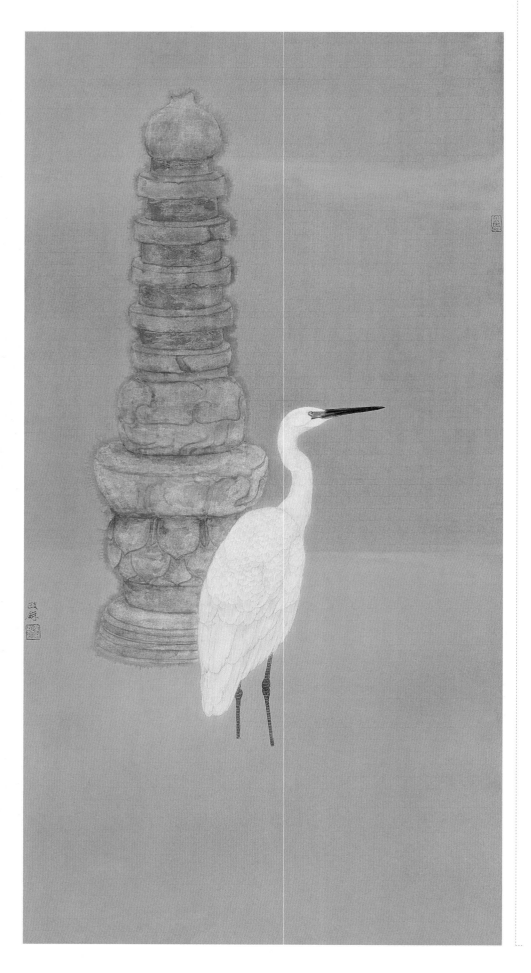

笔记五则

一

画案上，宋人八哥小品的临摹这会儿只是进行到了一半的功夫，故宫博物院这件团扇仿制品的八哥胡子浓密，披一身丝绒般的黑色羽毛站在秋天的树枝上，眼神警觉而犀利。我的羊毫笔尖调着浓淡合适的松烟墨汁，一笔一笔慢慢地渲染，冰裂纹笔洗中盛放的清水渐渐浓郁成污浊的水，什么也看不清楚了，只有圆弧饱满的边沿倒映在水中。八哥的神情有些傲兀，深黑的水中我看不到开片冰裂的底纹，看到的是我清晰的脸，更多的秘密，隐藏在水里面。

在勾勒渲染的惯性中突然暂停下来，拾起多年不曾用的临摹时，我的心情有点复杂。刘长卿曾感叹："古调虽自爱，今人多不弹。"在这个强调个性创造、讲究效益的年代，好多人希望的是晨种暮收，还有谁愿

佚名　秋树鹦鸲图（南宋）

←
白鹭依经幢（一）
138 cm×68 cm　纸本设色　2015 年

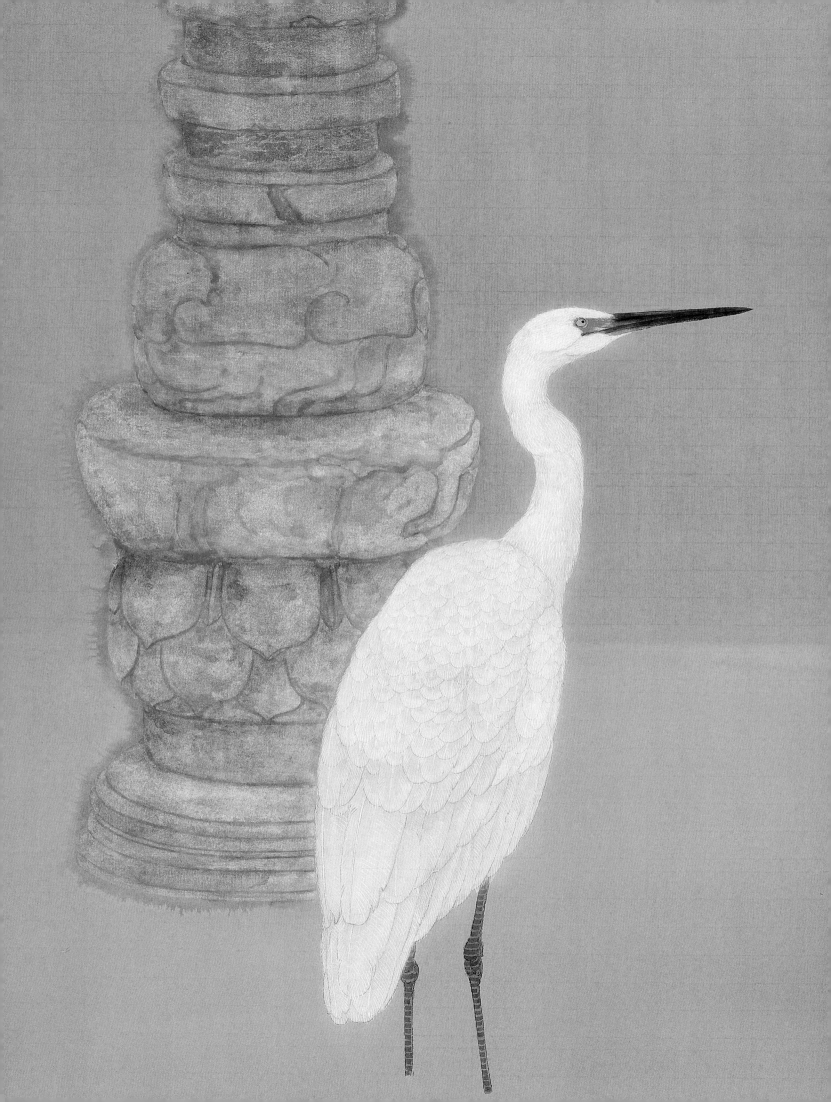

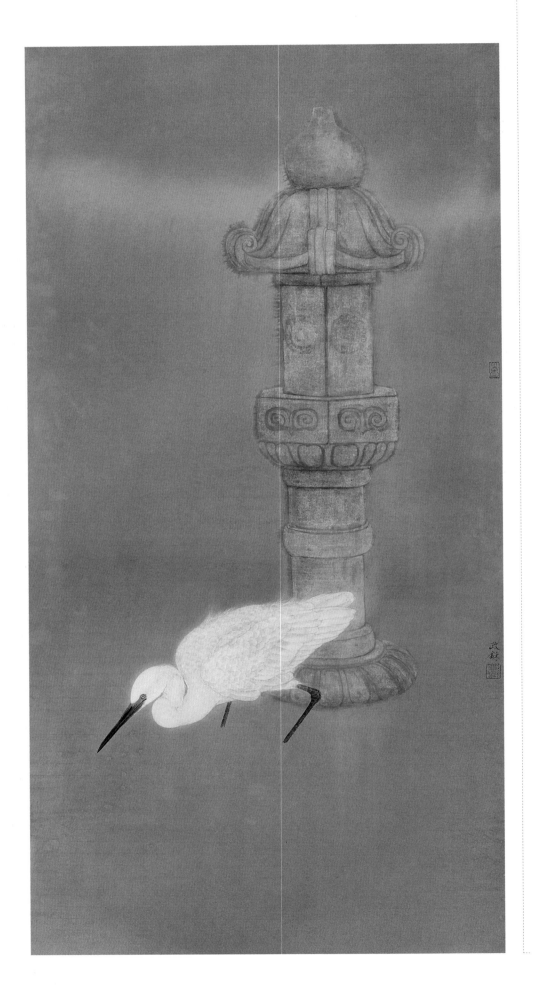

意弯下腰来像春天播种那样来对待临
摹？策展人热情地鼓励我们"回到原
点"，放任我们隐喻、指涉、摹仿和
戏作，期盼能在学习的来途中寻找到
一份当年追索与等待的模样，说白
了，是让我们做一场原乡的梦，一场
亲近经典的梦。比之曾经，以资今日
怀想的美好。我翻箱倒柜，实在找不
出一件像样的临摹作品，以前的那些
临摹笨拙、脆弱，已遥远得经不起半
点的回忆。我特别羡慕那些对着影子
写生，却能画出一棵树的人。案桌
上，端放着这件下真迹一等的八哥范
本，我对着这棵树，亦步亦趋，无奈
的描绘让我的模仿成了一团似是而非
的影。我的临摹，明显的应景，有一
种隔在彼岸的无奈。传统中国画的学
习体系中，临摹、写生、师造化、师
我心等诸多阶段，因素完整而有机地

←
白鹭依经幢（二）
138 cm×68 cm　纸本设色　2015 年

统一在一起，循序渐进，互为表里。每个人的绘画生涯几乎都是从涂鸦开始的，后有临摹、有意造，到浮想联翩，到异想天开，最终寻找到了精神上的另一个自己。这是一个始于愉悦、终于智慧的过程。那么，是不是可以这样认为——正是临摹为未来展开了最初的繁荣与想象，才让贯穿一生的创作有了源源不断的馈赠与营养！笔洗的水微微地晃动，反射着重色玻璃般的光，八哥的羽毛越清晰就越似这深色的水，我沉醉在交替渲染的麻木中。临摹是发酵的记忆，我无法把全部秘密都拿出来晾晒，但我知道，深黑的水中隐藏着这张纸的前生。画面上或暖或冷的美正是由这暗而深的水慢慢来养育的，只是，砚池上的墨，有多少是被宣纸铭记的，又有多少是被倾倒的？

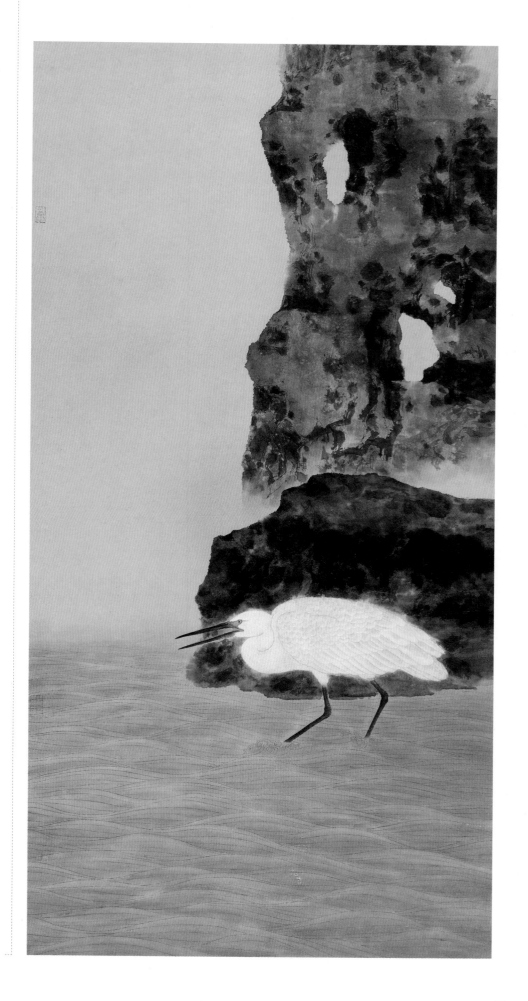

→
波泛风开　138 cm×70 cm　纸本设色　2015 年

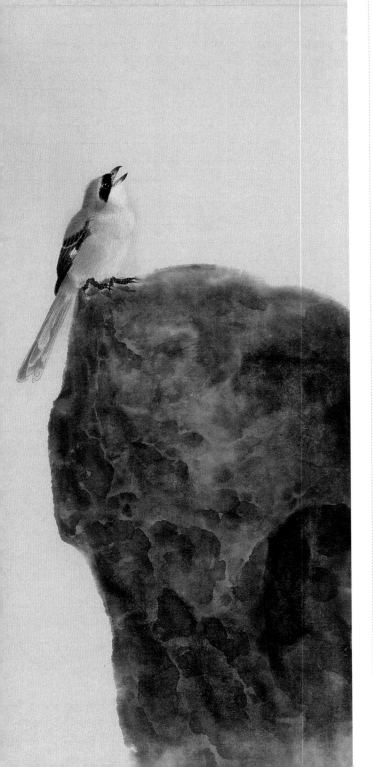

现实难见难免 曹植诗意画

清时难屡得 嘉会不可常 天地无终极 人命
若朝霜 愿得展嫌婉 我友之朔方 亲昵并集
送置酒此河阳 中馈岂独薄 宾饮不尽觞 爱
至望苦深 岂不愧中肠 山川阻且远 别促会日
长 愿为比翼鸟 施翮起高翔
癸巳麦月于北京画院
方政苏书

二

　　洒了一片青，又罩了一层蓝，无数次来来回回的水濡与墨
染，使情境悄然铺陈。场景徐徐展开，清丽的花、繁茂的树就在
面前，我眯着双眼，寻找画面上等待栖枝的鸟……

　　鸟把自己当成一片树叶，长在繁荫的密密匝匝中。风吹过
树林，它隐成一片落叶，缓缓落在树荫清亮的地面上。树荫之上
是浩大无边的湛蓝，鸟扇动双翅，毫不费力地上升，它成了苍穹
间一朵最小的云。云和鸟是天空的孩子，天空母亲将它们悉心照
看。飞渡的乱云与逆风的鸟踏上了开阔的天际，不知它们一路飞
行，是否一直相互依傍？

　　工笔是一种慢的艺术。多年来，我乐于享受这种娓娓道来的
方式，轻渲淡染，湖水年年到旧痕，记下的全是自己诸多的词不
达意与喃喃自语。

　　鸟是蓝天的行者，飞翔的身姿总被人们惦记。我爱它们
姿态各异的飞翔，画上了一只鸟，也就画上了一段与自然的重
逢，或是可期的相遇，茂密、高高的枝桠上栖身、安顿的其实
是我们自己！

　　掠过天空的鸟，坦坦荡荡，我吃力地仰着头——鸟在天上，
它们形单影只，穿过无尽的风尘，在遥远、目不能及的向往中为
我们带来了辽阔的景象和宽广的胸怀。风拂羽翅，柔软无声，它
们行经千里万里，无意中拯救了我们天生难以言喻的盲目与短
视，也暂时遮掩了我们太过平凡的窘态与不安。鸟的飞翔身姿使
我想起李白的《独坐敬亭山》："众鸟高飞尽，孤云独去闲，相
看两不厌，只有敬亭山。"五言二十个字，舒缓静寂，有传统中
国画所包含的境象与精神向往。众鸟高飞尽，天地间多了一片虚
空与留白，抬头望的地方也是孤独、怀想的地方。远云相隔青山
对望，静默与倾听，相看不厌宽慰生喜。鸟从天的这一端消失在
天的那一端，开阔的天空，是我们的内心也是我们的远方。不再
返回的鸟与诗人的心，帮我们抵达目光不能到达的远方，使我们
那隐隐的、一生无法解羁的内心与远方从此相连。

←
曹植诗意图　108 cm×35 cm　纸本设色　2013 年

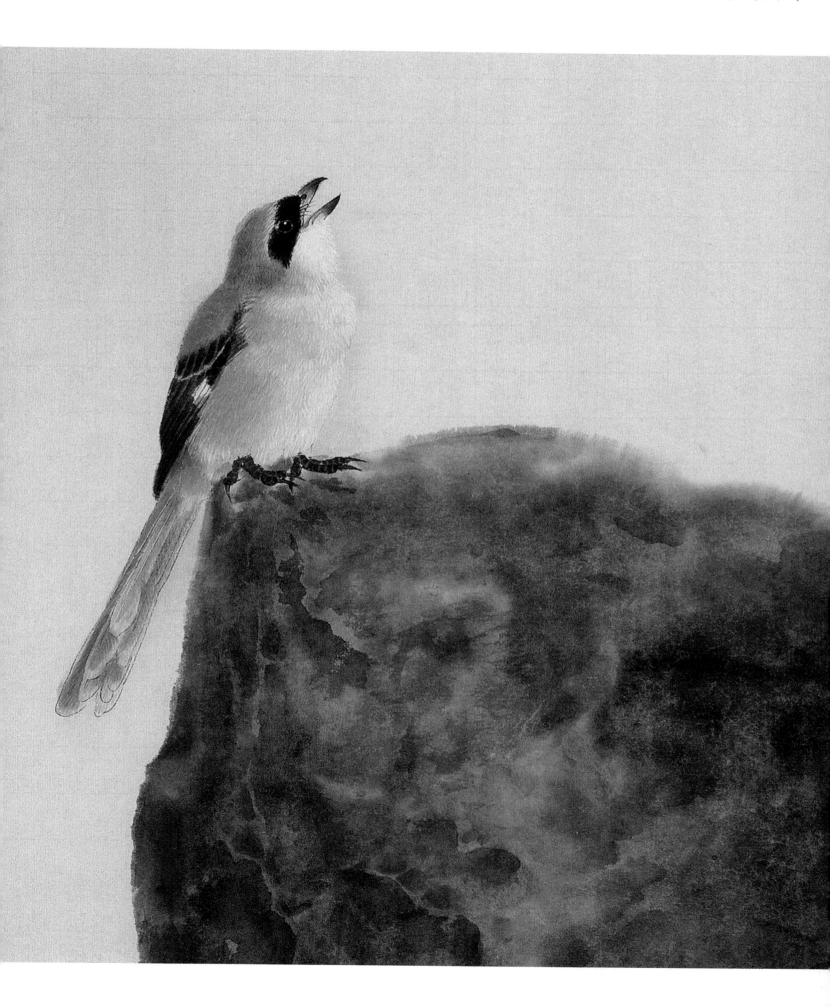

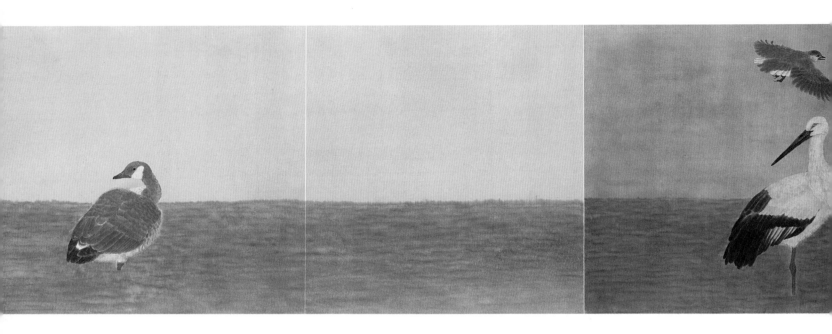

↑ 泛海——这么近、那么远　68 cm×390 cm　纸本设色　2013 年

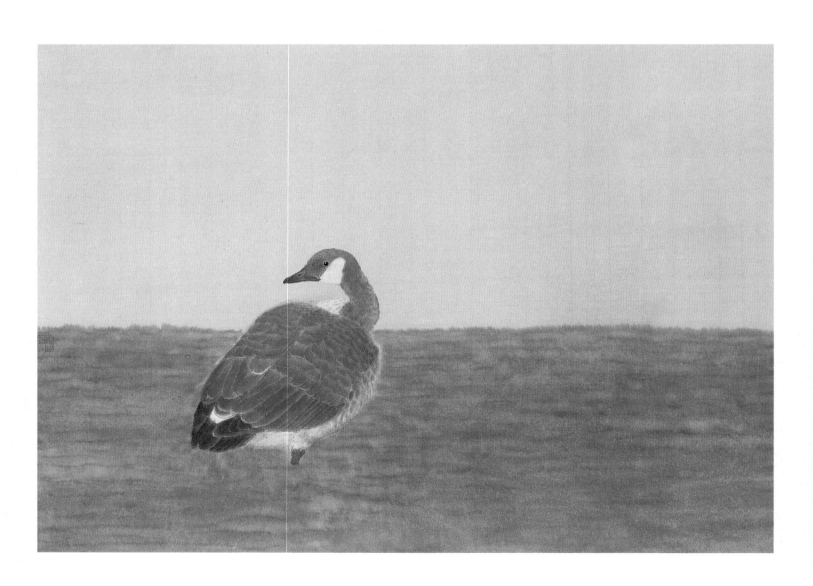

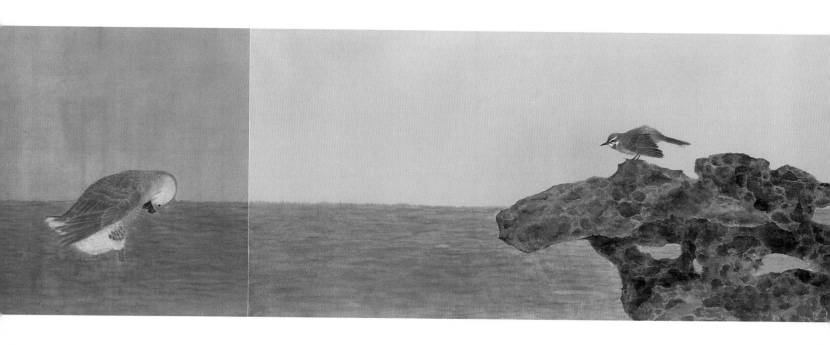

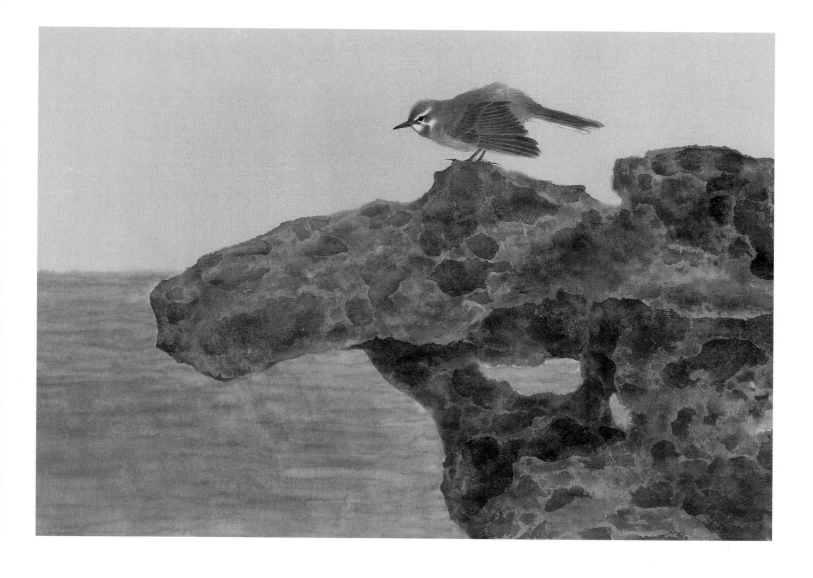

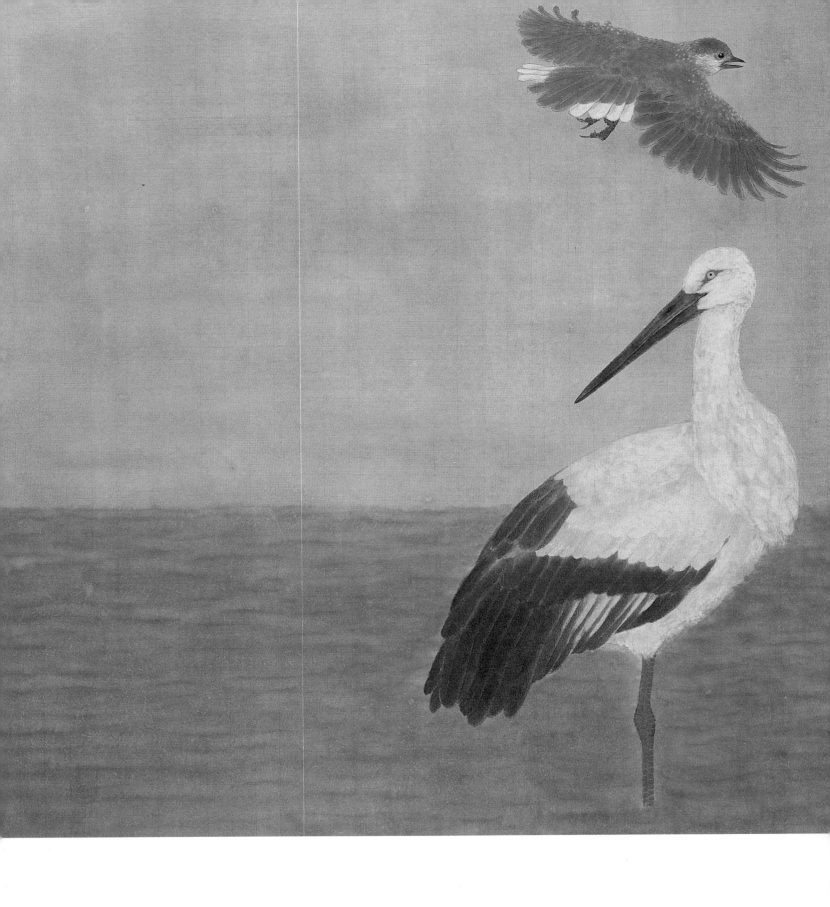

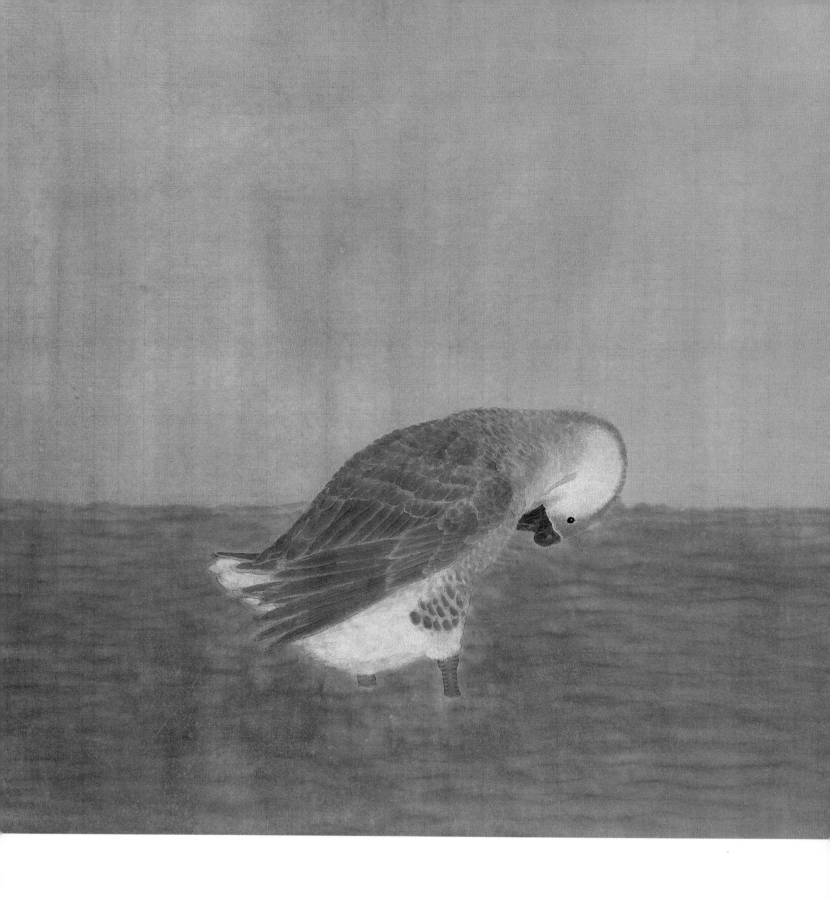

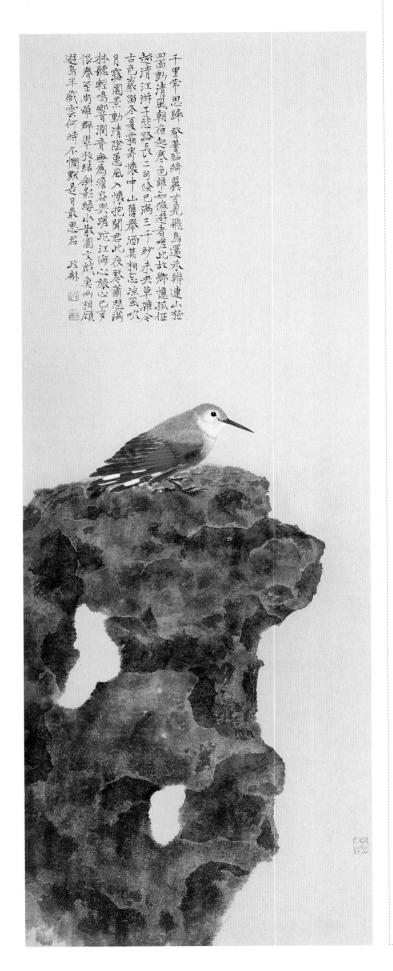

千里常思归 啟塁品綺異寸見飛鳥還未辭連山招
四蜀勤清風朝徊起寒色誰知倦遊者嗟此故鄉憶孤征
賦清江游子悲路長二句候已满三千秒未央雅令
古色蒼留冬夏霏寄懷中山舊舉酒莫相忘凉風吹
月露圓景動清陰惠風入懷把君此夜哀素瑟琴满
恨飛鴆輕彎音典罪陀江海心已旅心已亥
林飛至尚雜群翠林結斜影綠水散臭兩相顧
遊鳥半藏雲何時不惆默是月最思君

政獻

三

宋徽宗的《桃鸠图》，尺寸很小，幅不盈尺，其
中的斑鸠是我的最爱。画上桃花粉色明净，绿鸠的头
与胸部连成一片古玉色，莹润而饱满，尾羽如黛，神
采清逸。在赵佶情趣入微、安静低回的笔下，九百多
年流逝的光阴仿佛沉淀、凝结在生漆点睛的双眼中，
历历在目不曾微少，宣和时期写生状物的精雅与臻
妙，有一种让人静默的气息。我靠得更近些，只见绢
纹幽微，时间的手，赋予我眼前一份温和的灿烂与柔
顺的光泽。

明人梁时有一首咏斑鸠的七绝："自呼呼名绣
领齐，梨云竹雨暗寒溪。东风却忆江南北，桑柘村深
处处啼。"读后，会让人想起江南多有这般盛大的风
景。汪曾祺说，有鸠声的地方，必多茂林繁树，且多
雨水。鸣鸠喜欢藏身深树间，它有一双沉香般透明的
眼睛，能望穿如云的花雨，颈脖子上系着米粒洒落的
墨色围巾，当它打开花瓣一般的尾羽时，矜持、优
雅、娴美、文气。"春鸠鸣何处"——我知道，它是
《诗经》中的公主，只有这一枕的溪色，层层叠叠、
枝叶纷披的竹林绿树，才可收拢、怀抱这风中之影。

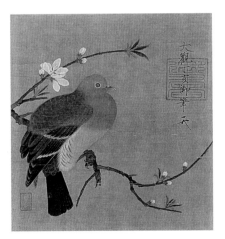

桃鸠图

←
为爱秋声（五十）　96 cm×35 cm　纸本设色　2013 年

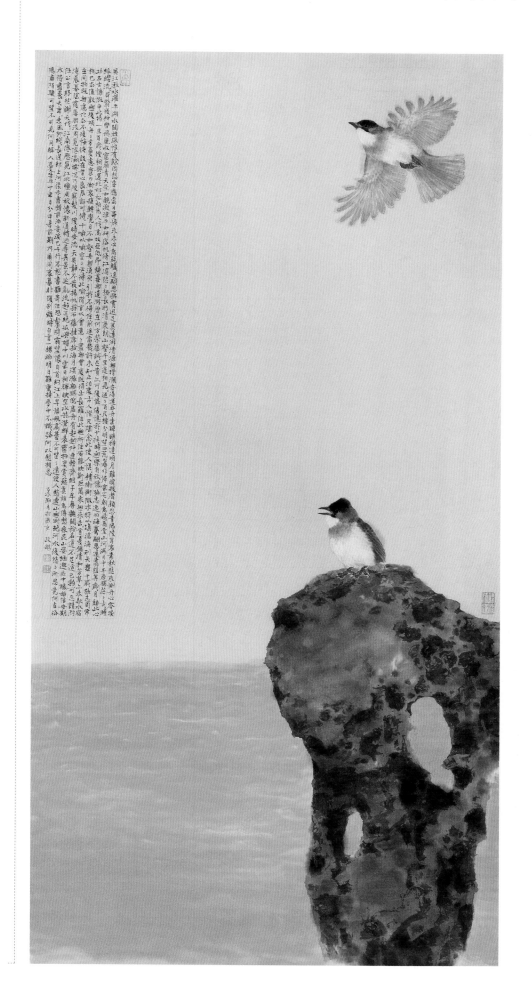

→ **环太湖** 138 cm×70 cm 纸本设色 2015 年

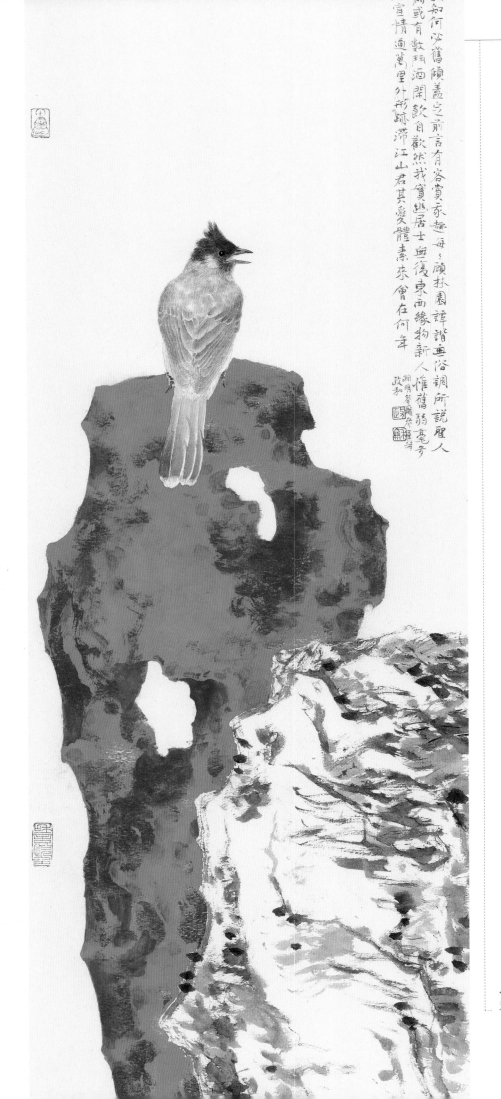

四

意笔水墨直抒胸臆，畅达淋漓，墨分五彩，有水则灵。在意笔的作品中，水是另一种隐性的颜色，其通过笔墨的渗入来塑形造像，这与工笔画中水的运用有很大的区别——意笔中的水是一种现在时的进行方式，水与色、水与墨交相融合，每一笔的笔触与痕迹都嵌入、滋渗在纸上，枯湿迟疾中，映衬出抒写的机趣。与之相比，工笔的用水是一种过去时的进行方式，水的濡染，是一种固定颜色模糊边缘界线、掩盖笔触的运用。具体的过程比上述意笔画面中水的隐性颜色来得虚无而真实，渲染的过程中包含着涤荡浮色、剔除渣彩的目的。当染痕褪去，水汽蒸发时，在时光悄然流逝的时候，我们却在画面上拥有了另一种时光。

←
为爱秋声（八十）　　93 cm×35 cm　　纸本设色　　2016 年

画家忽然获得灵感要用红石来完成一个画面，这也是古代文人出入于墨色摹物之外的别样传统趣味。红色适合表现祥瑞主旨。这是一种介于胭脂和朱磦色之间的红，热烈中透着沉着，画家在第二层次的石头上用了这种色彩，不顾及透视和自然物理，强化了主题，亦满足中国绘画强调心理和画理的特质。（陈川）

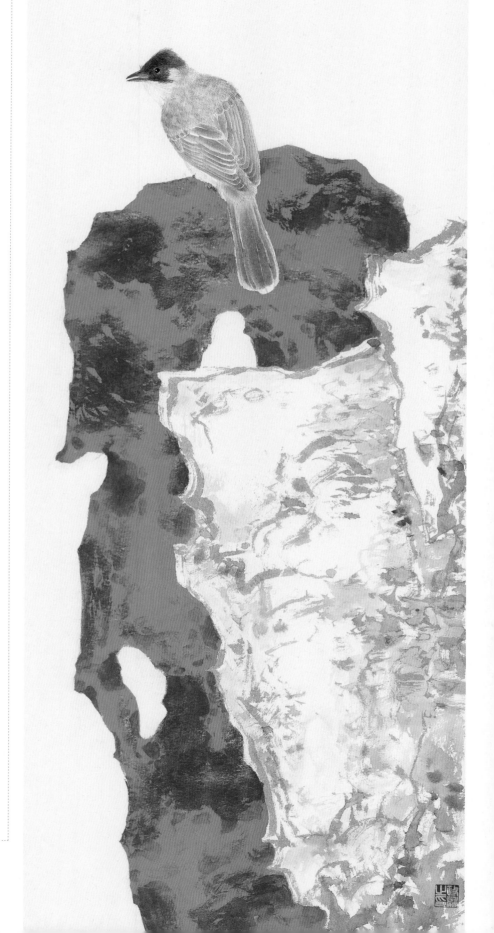

为爱秋声（八十二）　93 cm×35 cm　纸本设色　2016 年

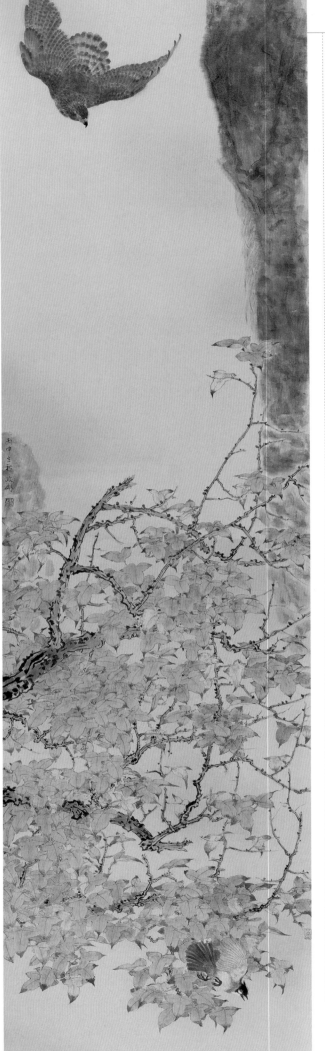

五

　　近来的创作与之前相比多了一份随性与信马由缰，或是面朝大海、波泛风开；或是候鸟离去、雁行归来，间或粗疏素朴的枝柯草叶、沙汀晴雪等灰白分明、块面分布均匀得当的景象。画面有些大同小异，我乐在其中，不知不觉间淡出了以前那种浓郁的氛围与底色。

　　大二时初学工笔画就是从画花开始入手的，那时尚未有今天常见的高仿的宋人小品，于非闇、俞致贞的牡丹临摹了不少，可惜因为学习的断断续续——"依样摹画谱，不识洛阳花"。毕业的十年间，看花画花，事事不易。之后去了南京，又是一轮的画花看花。《浅寒图》《初霜图》《净霭图》等都是那一个时期的收获。回想着当时画中春日花开、香雪成海，花团锦簇、千花万蕊的繁盛之景，让人觉得心无旁骛即是人生第一好景。

　　时光疾速又是十年，现在面对着一朵花——盈满、微凋、含苞或是盛放，观看的感觉已异于从前，识见与心境也悄然改变。人的成长有时与植物的生长很是相似，年少抽枝发芽，青春大好丽日如花……而今，游观的目光总会定格在那些支撑着一树繁花的枝干上，让我关注与恍惚的是花朵背后的那一部分。有意思的是，花开了，不一定全能结成饱满的果实，但绘画中另有一种生态会在纸上一直悄悄地进行，有时，只是人们没有察觉而已。

秋风鸳禽图（二） 272 cm×70 cm　纸本设色　2016 年

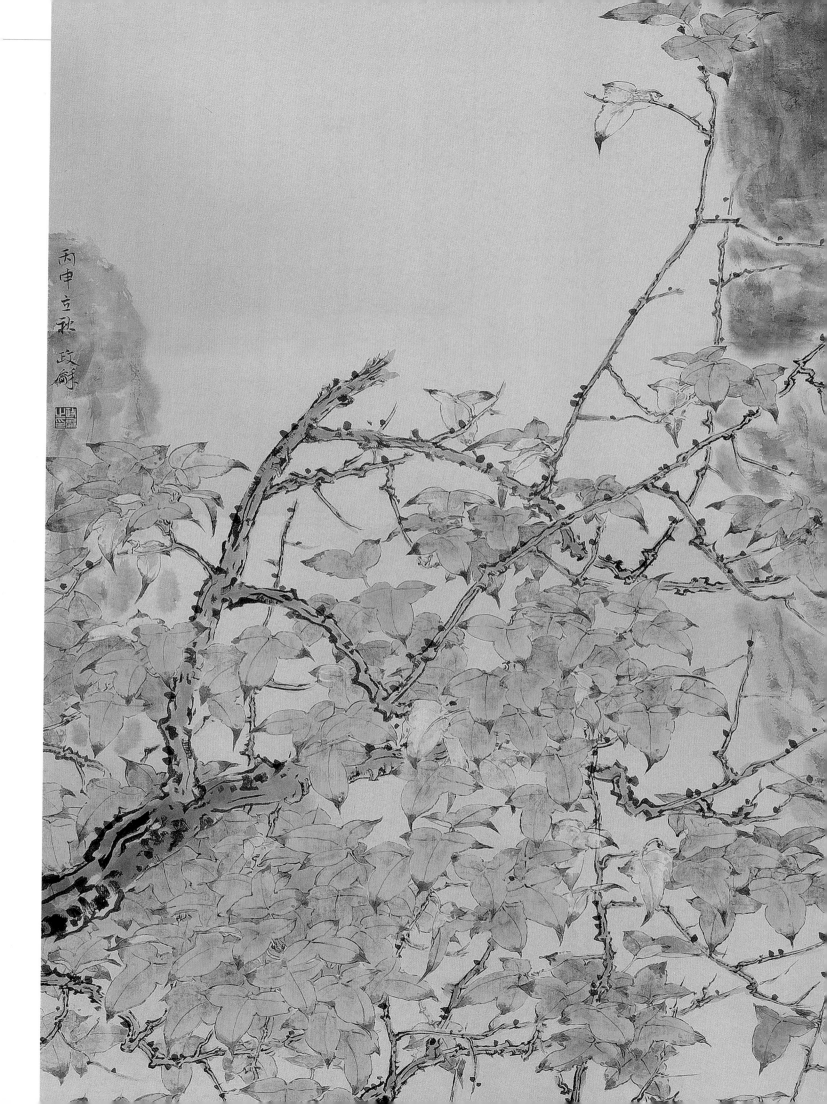

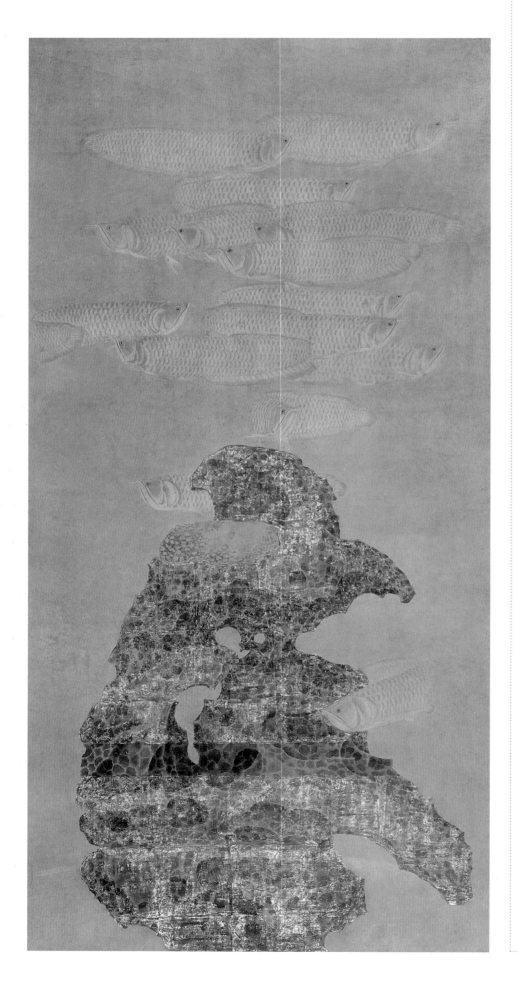

祥龙石总是给人多样的联想，
而不只是一件拟人或摹物的东西。
在具有文化想象力的艺术家眼里，
造物皆有灵，特别是顽石。方政和
将天子遗爱置身海底，鱼龙之间，
动静生韵，马上获得了一出不可言
喻的造景。紧随观念的技法恰到好
处地发挥出来，外在质感和内在情
韵自然生成。（陈川）

祥龙石图

←
祥龙石·祥龙鱼　172×92 cm　纸本设色　2007 年

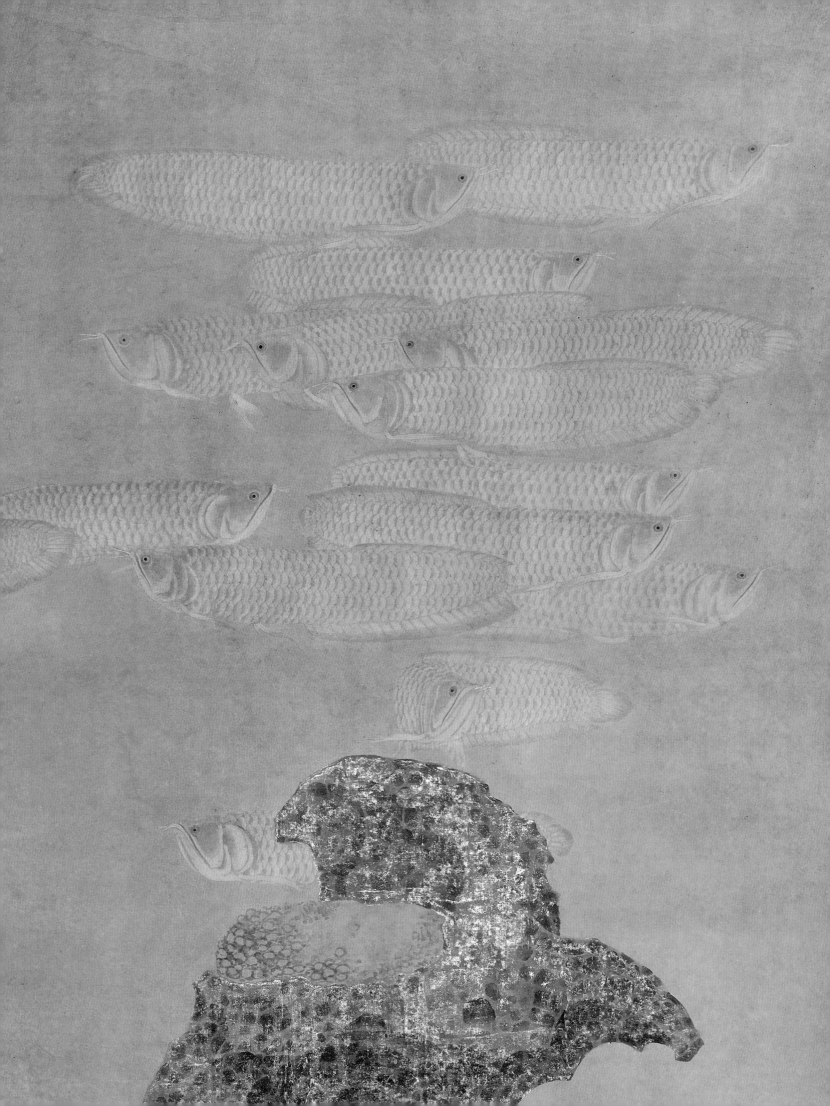

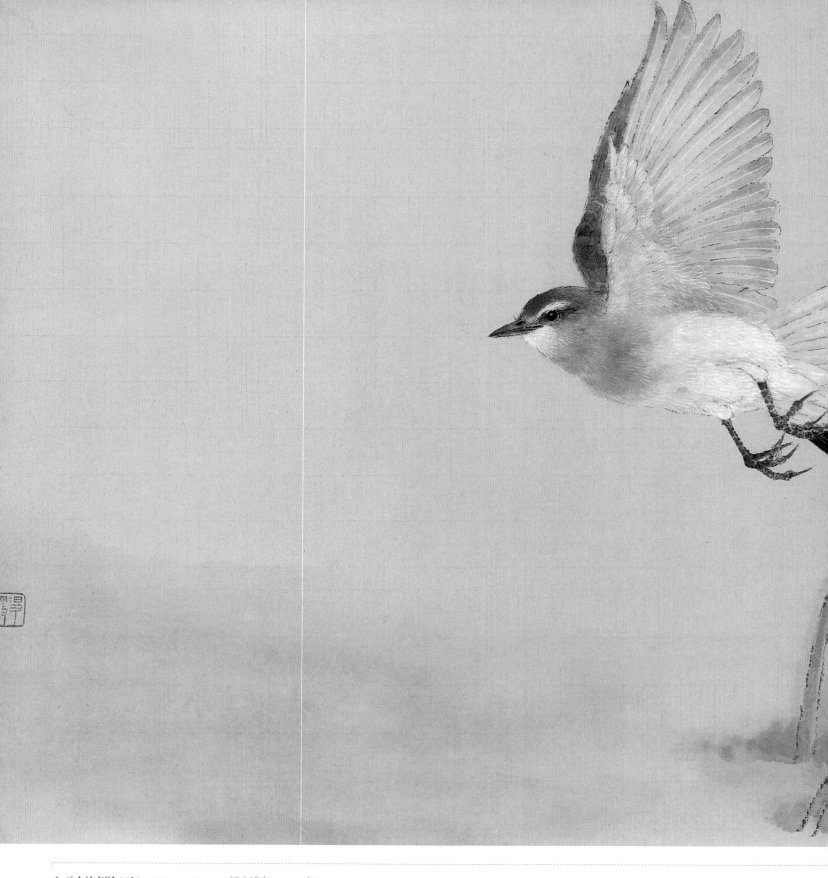

↑ 元人诗意图（三）　33 cm×65 cm　纸本设色　2013 年

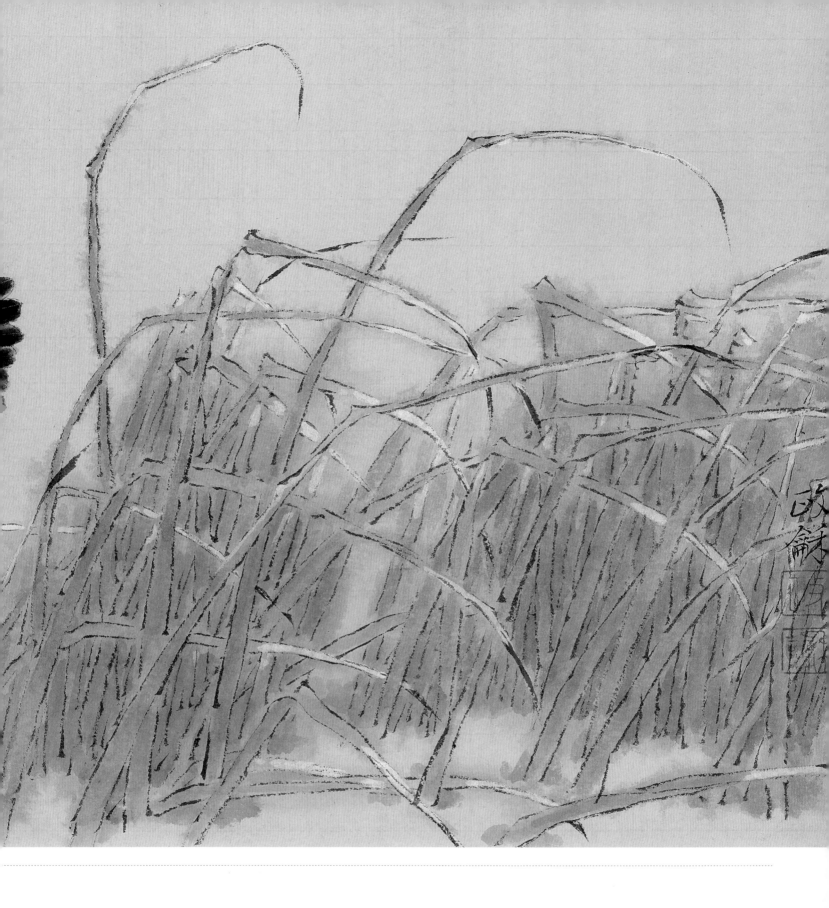

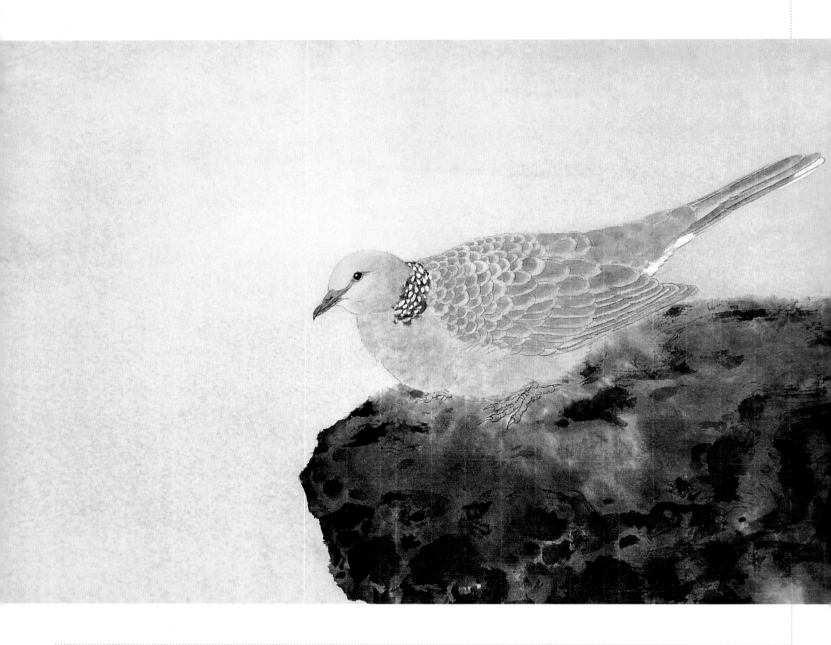

↑ **鸠石图**　35 cm×52 cm　纸本设色　2015 年

技法

步骤 1　在心里有了大的构图之后，开始聚精会神地描绘画面主体。鸟的姿态与形神就在纤毫之间。大的轮廓务必整体，比例匀称。

步骤 2　淡淡地染出一点鸟的结构，开始刻画眼睛，鸟的眼睛虽小，却是画面最传神和微妙之处。细节和整体一起调整。根据画出的主体物情态来对下一步的构图做微调。

步骤 3　松松地勾出石头的轮廓线，并以墨色大笔渲染，石头的形状与鸟的轮廓务必情调一致，或拙朴或灵巧。渲染方法宜灵活，勾染点虿可同时使用。

步骤 4　调整大关系。保持石头的质感，渲染出深浅和前后关系。重点考量鸟与石块的相互影响，让主体的鸟能稳稳地落在石头上。

步骤 5　给小鸟着色。敷色不在多，在精致。色彩得与墨色相合。把题款用章也考虑进构图，追求画面简约而意境深邃。

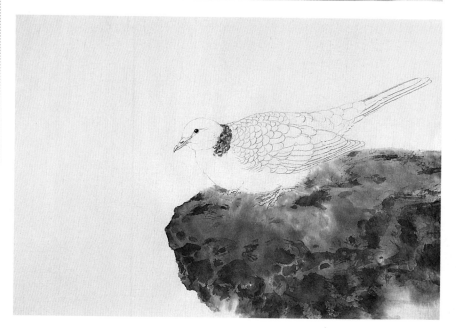

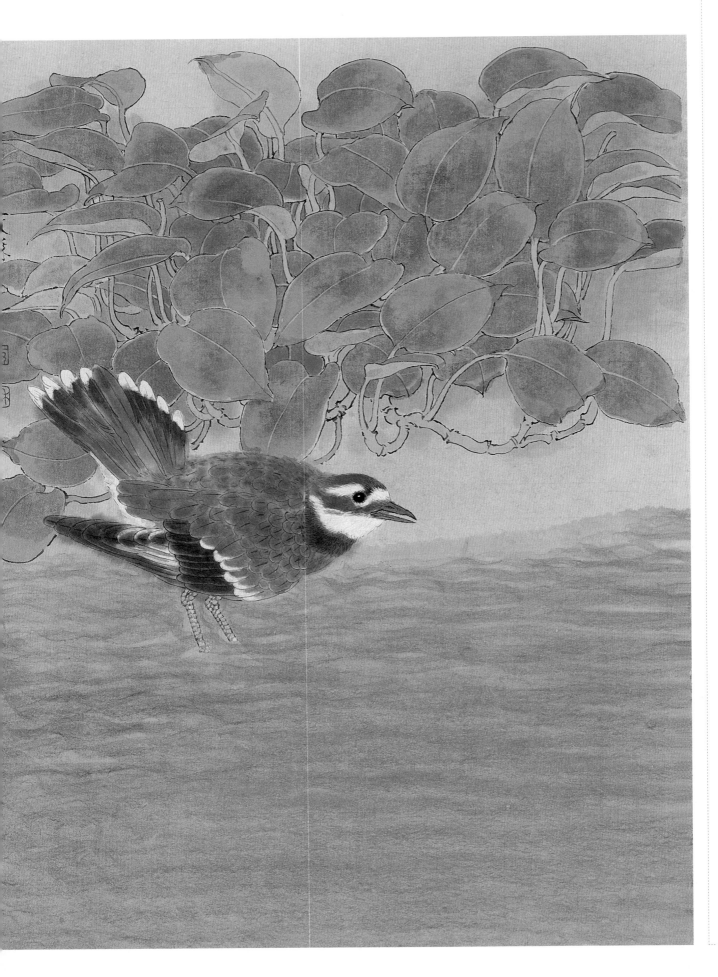

← 春水痕　45 cm×35 cm　纸本设色　2014年

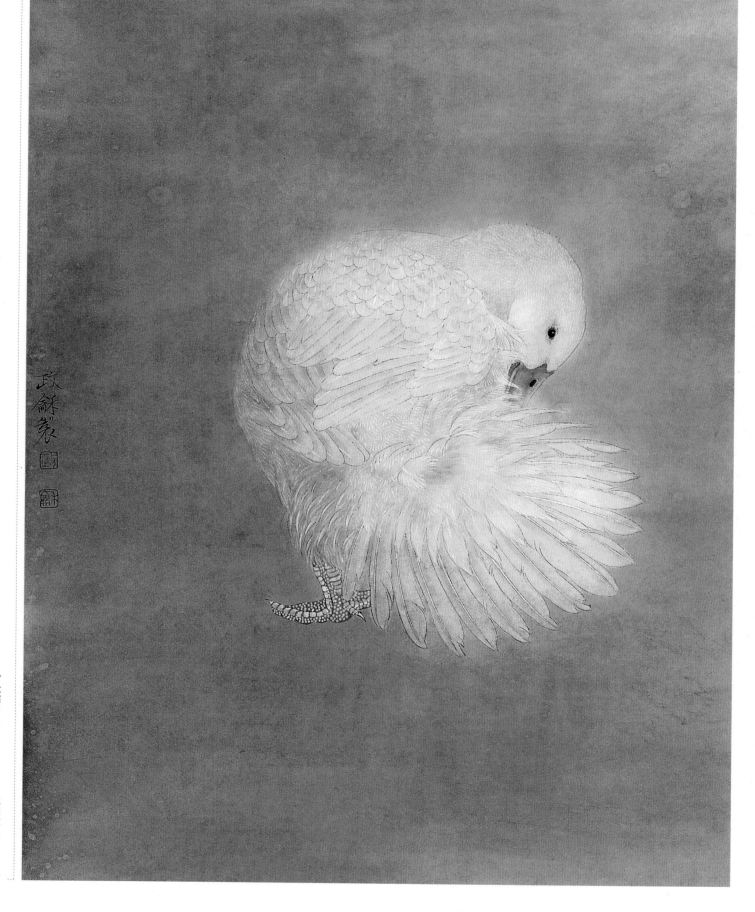

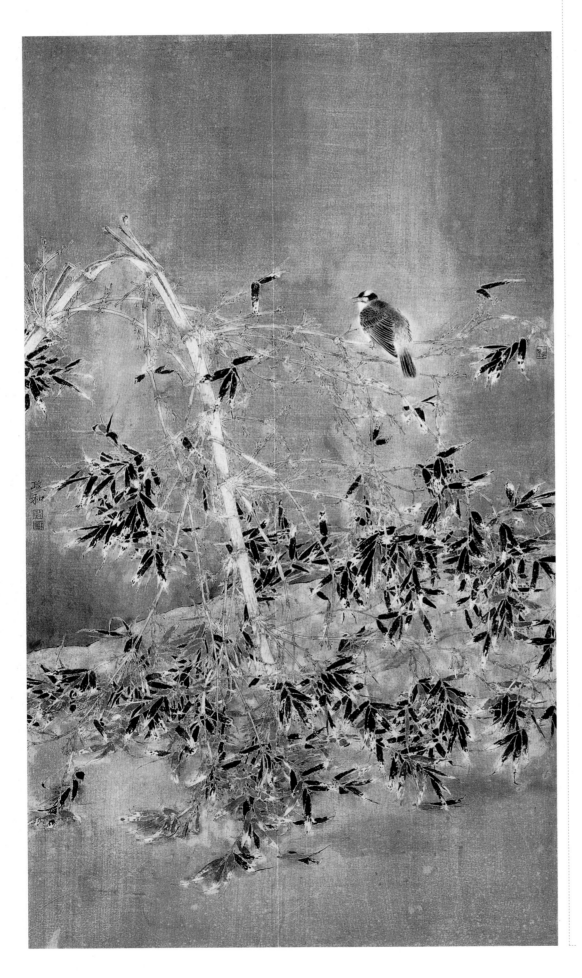

养竹子的另一桩美事，
就是可以看到太阳将它们的
影子送到屋里来，洒在地板
上、墙壁上、书架上，那种
由灰白的光和摇曳的墨竹演
绎的光影旋律，美得令人很
幸福。

雪天来临时，围炉临
窗而坐，边煎茶边看雪竹，
眼里一片明净，心里也一片
明净，一种不想与人说的幸
福感充盈在心里。人生所
求，不过如此！

画家多爱画竹，但落
笔下去便分出高低。竹叶容
易错成柳，而双勾妙在提按
顿挫，撇写墨竹更需心谙八
法，因此竹子是画好易，画
精难。真正画得好的竹子，
在笔墨之上，在境界和文
心。今人画竹，徒取其形，
多无情意。（仇春霞）

←
几度秋霜
118 cm×59 cm　纸本设色　2005 年

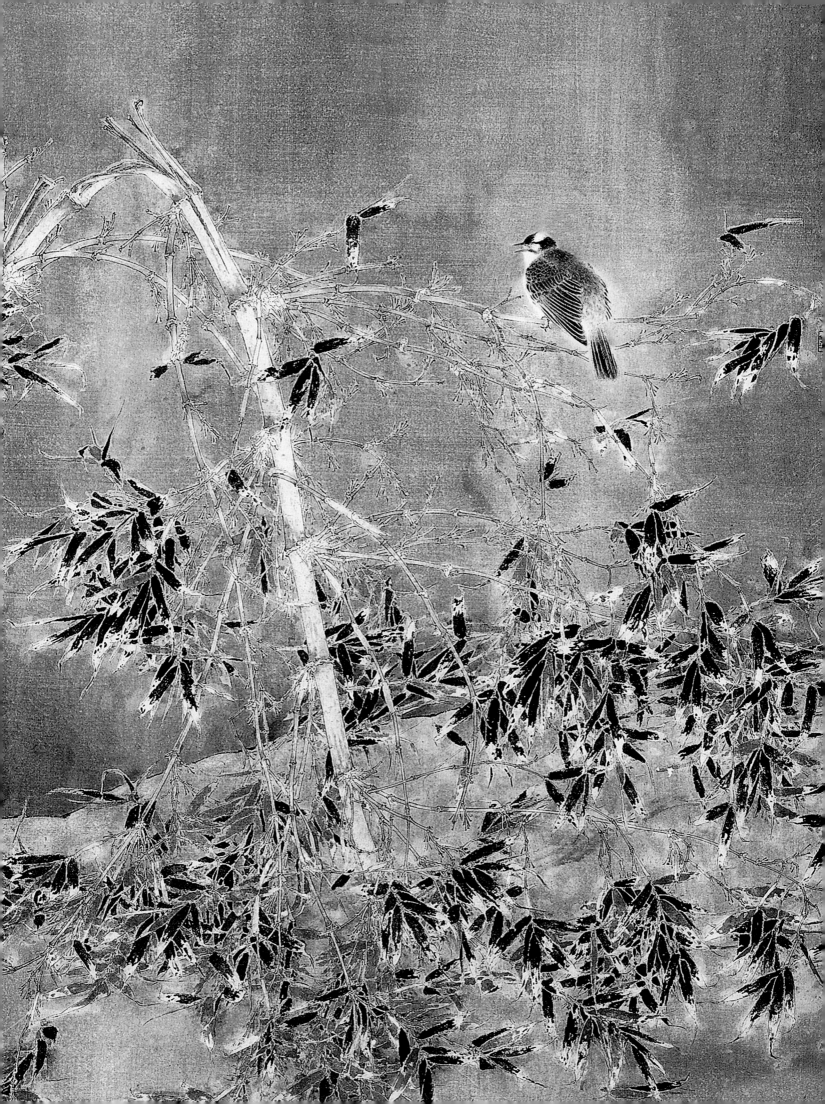

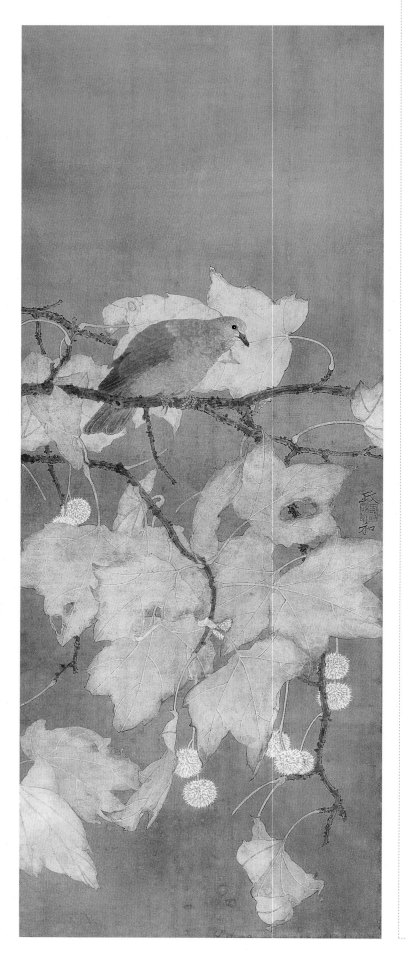

除了竹子，方老师还长于画禽鸟。

宋人画禽鸟，基本功是写实，而其意在"趣"，在"情"。"趣"是禽鸟的天趣，"情"是人之常情。天趣是鸟的本性，人之常情是人的本性。方老师偏向于以禽鸟表达人之常情。

托物言情是中国传统艺术的一大特色，宋画也很常见，只是后人渐渐将形式上的写意等同于内涵上的写意，工笔画就被排除在写意之外，这是对历史认识的不全面。

工笔画与写意画的纠结就像律诗和歌行体的纠结。

李白惯用歌行体，不讲格律；杜甫多用律体，少用歌行体。按说李白比杜甫更能抒情，但是，梁启超却说杜甫是情圣，没说李白是情圣。关键原因除了杜甫精通律诗法则，还与他的家国情怀有直接的联系。所以艺术形式并不决定内容的写意与否。

不过，用绘画表达情感，对工笔画来说是弱势。工笔画就像格律诗，法度多，容易有硬伤。另外，经过起稿、落墨、上色、再上色、再收拾，当时的情已经被稀释得如同白开水了。所以我们常让写意画家来几杯再画，而工笔画家则是气定神闲了再画。（仇春霞）

←
斑鸠四条屏（左一） 93 cm×36 cm 纸本设色 2010 年

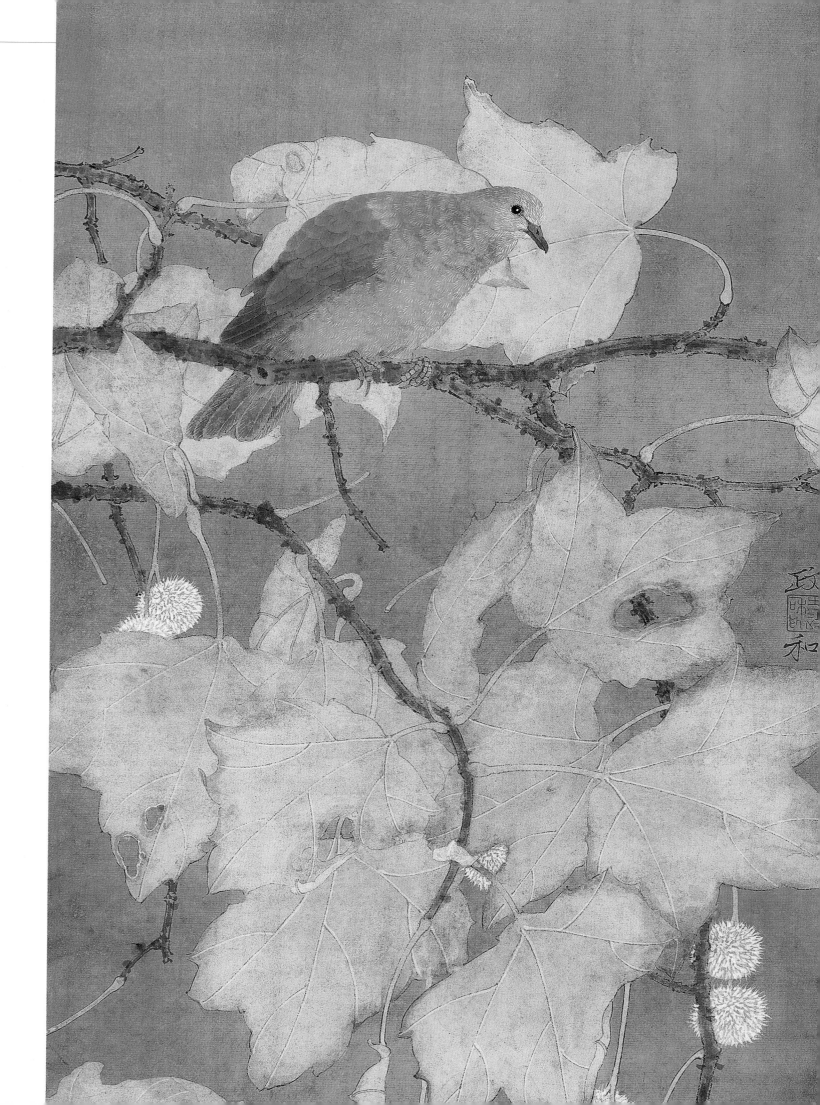

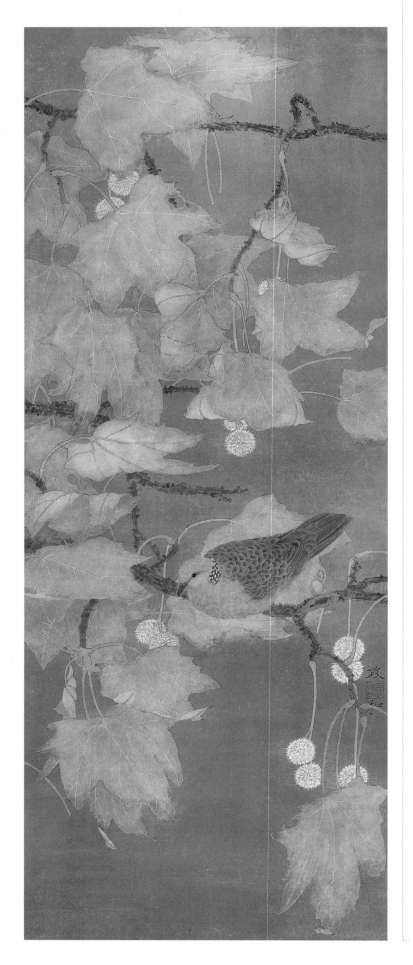

方老师的画题富有文学意味，与他营造的画境两两相映。比如2012年画的《一年容易又秋风》，画了一只红翅黑鹂栖息在芦苇枝上。"一年容易又秋风"出自宋代陆游的《宴西楼》，他远游成都，久客思归，遂吟诗抒怀。这句诗定的调子是"悲秋"。画"秋"容易，画"悲"难。画家就在那只黑色的红翅黑鹂上下功夫，它的羽毛凌乱，嘴巴大张，又无同伴相呼应，在萧瑟背景的衬托下，显得有点孤单和焦虑。

我一直喜欢方老师的画，在我们繁忙的生活里，在滚滚红尘里，他的画容许我们有悲伤，容许我们有甚至所谓的矫情。为什么我们对唐诗宋词百读不厌？为什么我们奉宋画为千年经典？就是这些艺术拨动了我们那根被尘埃所深深掩埋的心弦，在没有人来安抚我们疲惫的心灵时，这些艺术会穿越时光来给我们温暖，让我们放纵地听从心灵的呼唤，放纵地流泪。

然而，这种流泪不是悲伤的，是快乐的，幸福的。（仇春霞）

←
斑鸠四条屏（左三）　　93 cm×36 cm　　纸本设色　　2010 年

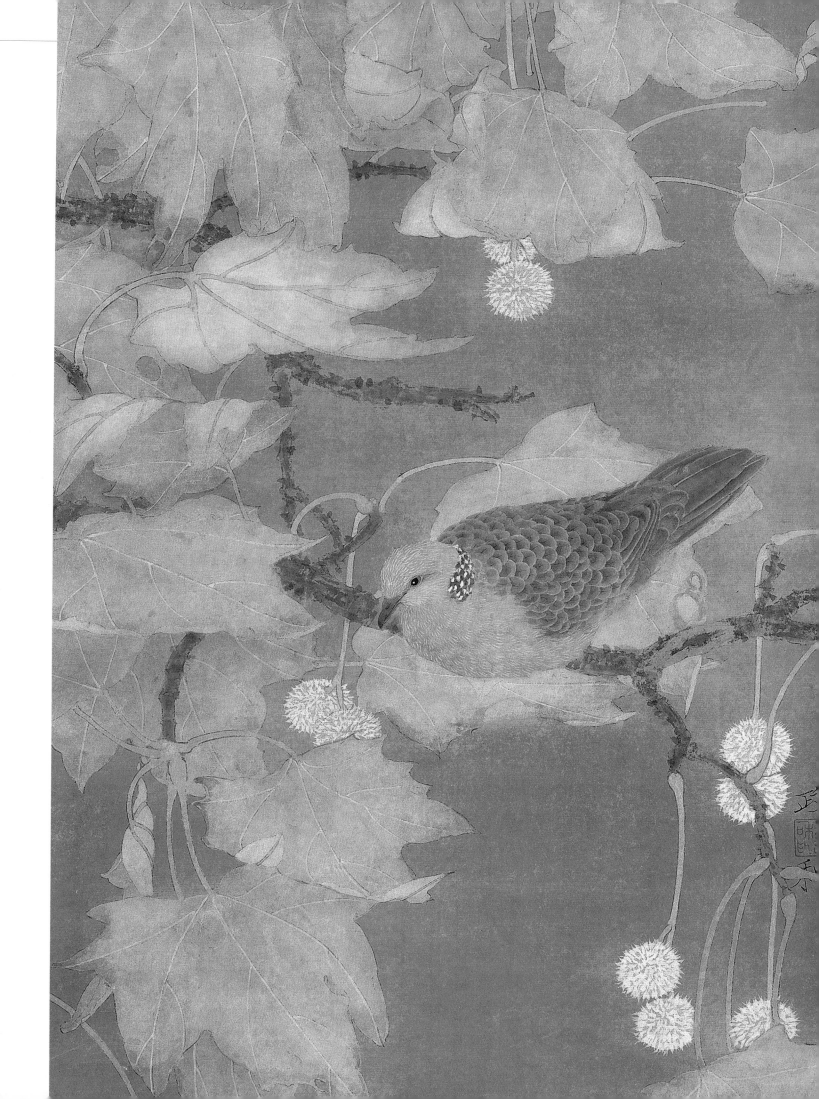

雷 苗

1970年出生于湖南省长沙市。1993年，毕业于南京师范大学美术系，获学士学位。2001年，毕业于南京艺术学院，获硕士学位。现为中国艺术研究院艺术创作研究中心专职画家，中国美术家协会会员。

主要学术活动

1991年，作品《红色的记忆》参加"全国第一届民族文化风情中国画展"，获特等奖

2001年，在深圳美术馆举办"落花飞梦——雷苗工笔画作品展"

2002年，在德国海德堡举办个人画展

2006年，参加中国美术馆举办的"第二届今日美术大展"，作品《百宝箱·1》被中国美术馆收藏

2007年，参加"学院·经典——首届全国艺术院校工笔画名家作品邀请展""幻象·本质当代工笔画学术邀请展"

2009年，参加"学院工笔——中国工笔画学术邀请展"

2010年，参加"改造历史2000—2009年中国新艺术展""学院·经典——第二届全国艺术院校工笔画名家作品邀请展"

出版个人画册

《雷苗画集》（江苏美术出版社，2001年），《艺术阵线——雷苗卷》（北京燕山出版社，2005年），《唯美新势力——雷苗工笔花鸟画精品集》（福建美术出版社，2007年），《新工笔文献丛书——雷苗卷》（安徽美术出版社，2010年）。

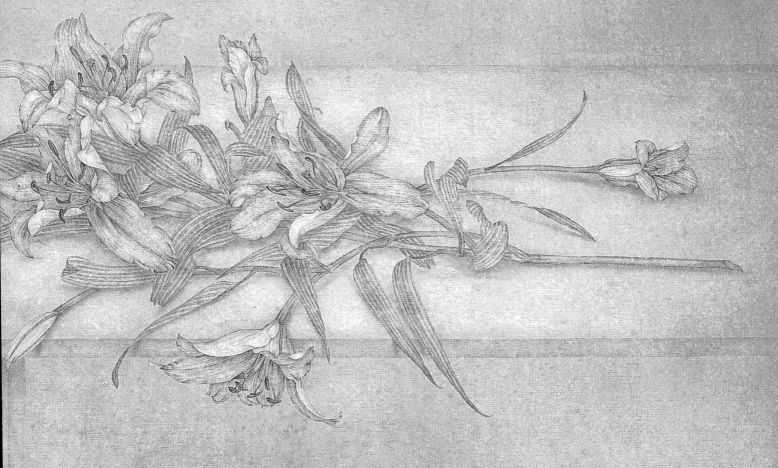

在写生中，寻找适合自己个性与表达意象的色彩结构和布局，使其富有个性与情感；同时捕捉生命中偶然呈现的诗意瞬间，透过色彩的表层呈现现实与想象凝聚的意象世界。

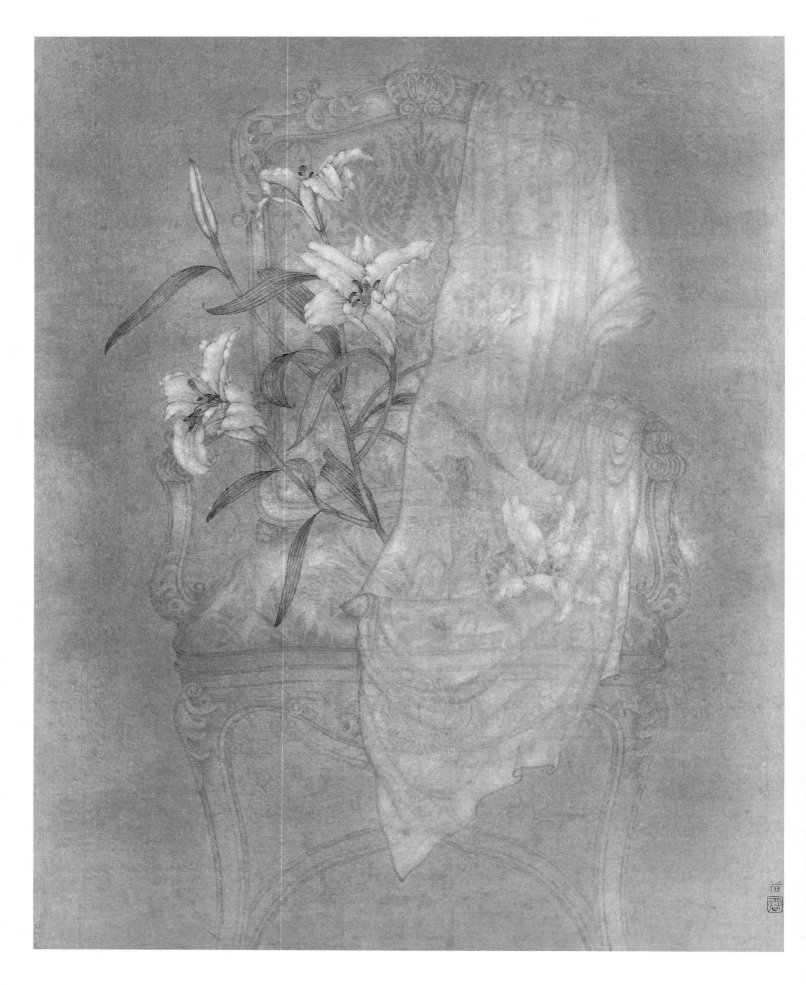

轻纱·1 84 cm×70 cm 纸本设色 2012 年

长久以来，我的创作题材都是些身边常见的花花草草、玻璃器皿、水晶灯具、居家物件等，可以说是局限在较小的范围内。因此，有不少朋友总担心我，"下面你该画什么呢？"是啊，想来自己也不是能画宏大叙事类型的画家。画里的这些花呀草呀、器皿什么的也没有什么社会责任感，更不要说对历史、对现实社会、对道德伦理能有什么感慨，发表什么意见了。我只是认真地观察身边这些无关紧要的东西，体察它们各自不同的形状、质地、颜色，以及组合在一起后的构成、空间的变化等，揣摩各种材质和物件的肌理、质感，如细滑、粗糙、轻脆、通透、厚薄……这些视觉信息，让它们成为作用于感受力的因素，然后我老老实实地用传统工笔画的创作方法将它们的美呈现出来。

→

轻纱·4 150 cm×138 cm 纸本设色 2015年

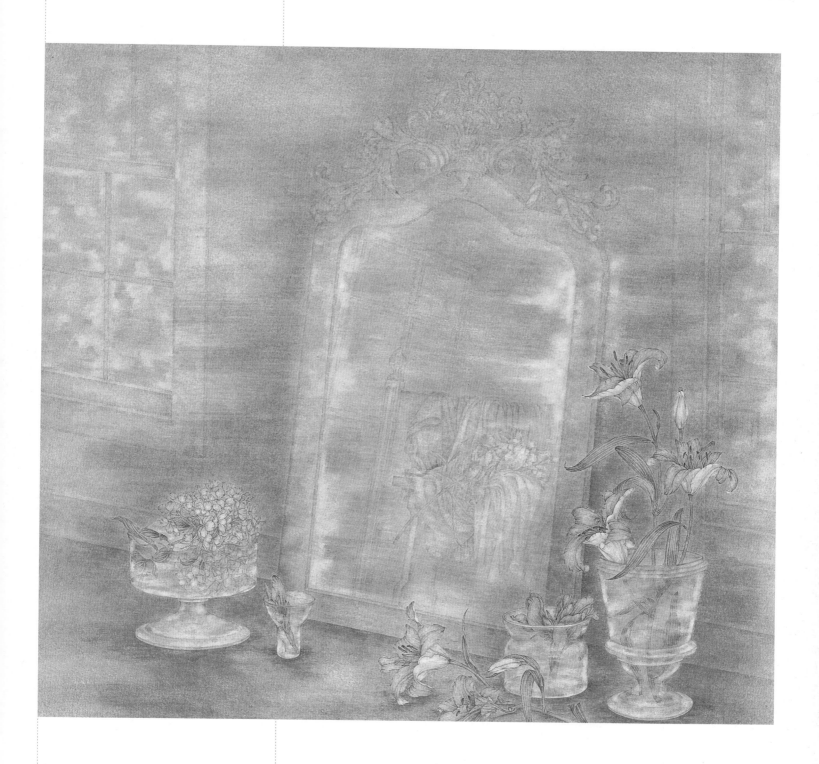

至于您问我那些花朵、器物等的寓意，说实话，我在画它们的时候压根没想让它们有什么寓意，或是寄托怎样的情感。我画牡丹、兰花、美人蕉、水晶灯、玻璃瓶等，是因为它们能提供充分发挥线、形、色、块面、光影等的绘画性依托。我只是做着画家分内的事，把自然的视觉图像呈现出来，通过对它们的描绘捕捉类似神经末梢的细微颤动，同时让画面呈现一种宁静的吸引力。

↑ 魔镜·1　117 cm×123 cm　纸本设色　2010年

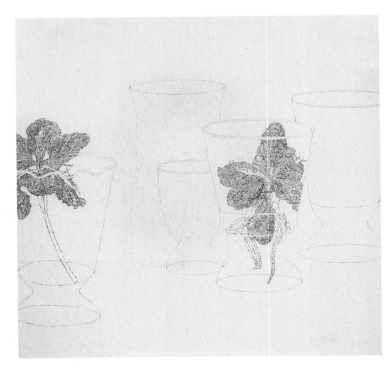

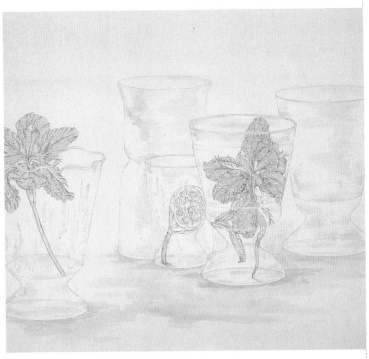

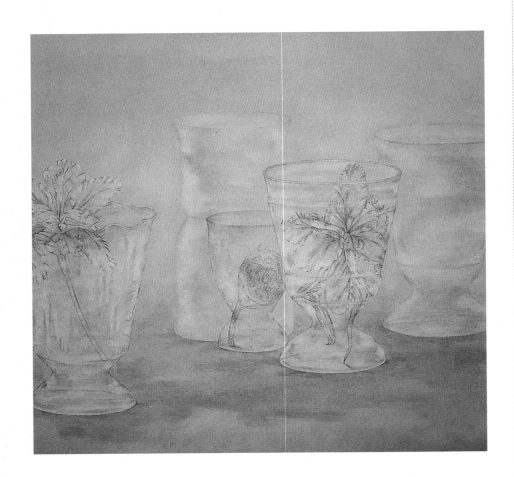

技法

步骤 1　把通过写生创作的铅笔稿用白描勾线的手法，拷贝到熟宣上。

步骤 2　用赭石加墨再加点花青分染各器物的结构及附着的水渍。用群青加墨渲染画面中心的龙舌兰，另一朵龙舌兰则用曙红加墨轻染，叶子和花梗可用花青加墨加赭石染出，要注意分辨叶子和花梗的冷暖关系。感觉画面的节奏有些松散，加了一只莲蓬。在打底的这一遍渲染时，多选择植物性颜料，且都加上点墨，因为矿物质用得早易使画面显得脏，加墨则可使颜色沉着些，不飘。

步骤 3　主要结构都染出来后，可以罩染一遍，若感觉不够可多罩几遍，直到自己满意为止。干后，可用清水轻轻地洗一遍，去掉画面上的染质，以免继续渲染时画面变脏。

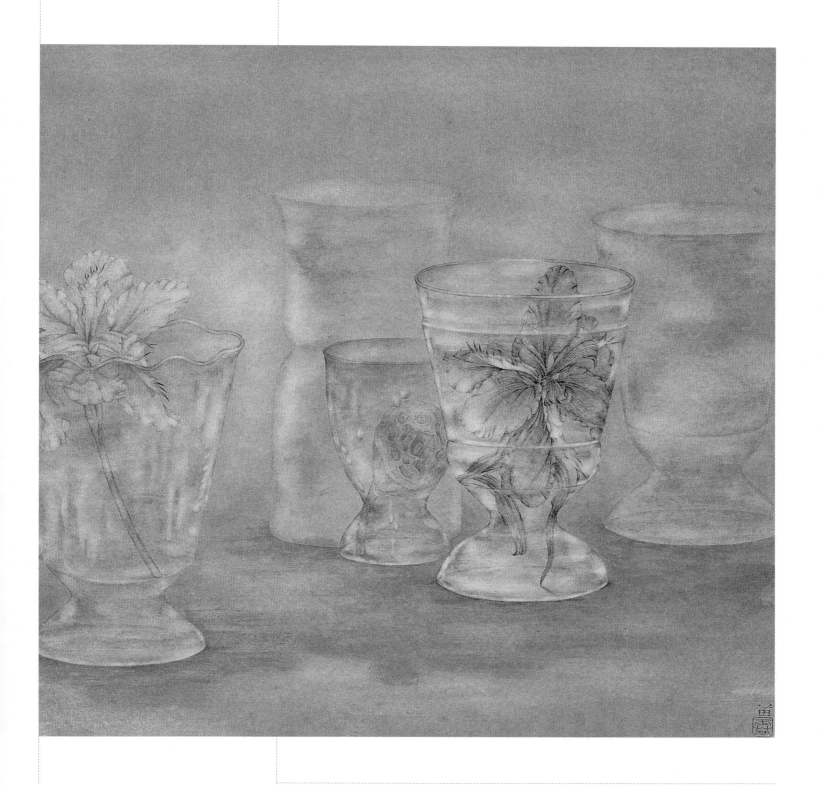

步骤4　把握住线、形、色、背景之间的关系，将分染和罩染反复进行，不断调整以达到预期的效果为止。要知道，中国工笔画的设色程序是渐进的而非直接的，是层层渲染叠加而成的。这一遍遍的描写、渲染并非工笔画的目的所在，而是为了将感觉中的意象以一种贴切的方式传达出来。在这因细微变化而产生美感的过程中，画家的精神状态和心理感觉便通过这些既精微又多变的笔迹色痕而得以反映。意象的影子便自然呈现在含蓄微妙的色迹中，细腻优雅的韵味也自然飘逸而来。

↑ **浮水印·四**
53 cm × 54 cm　纸本设色　2009 年

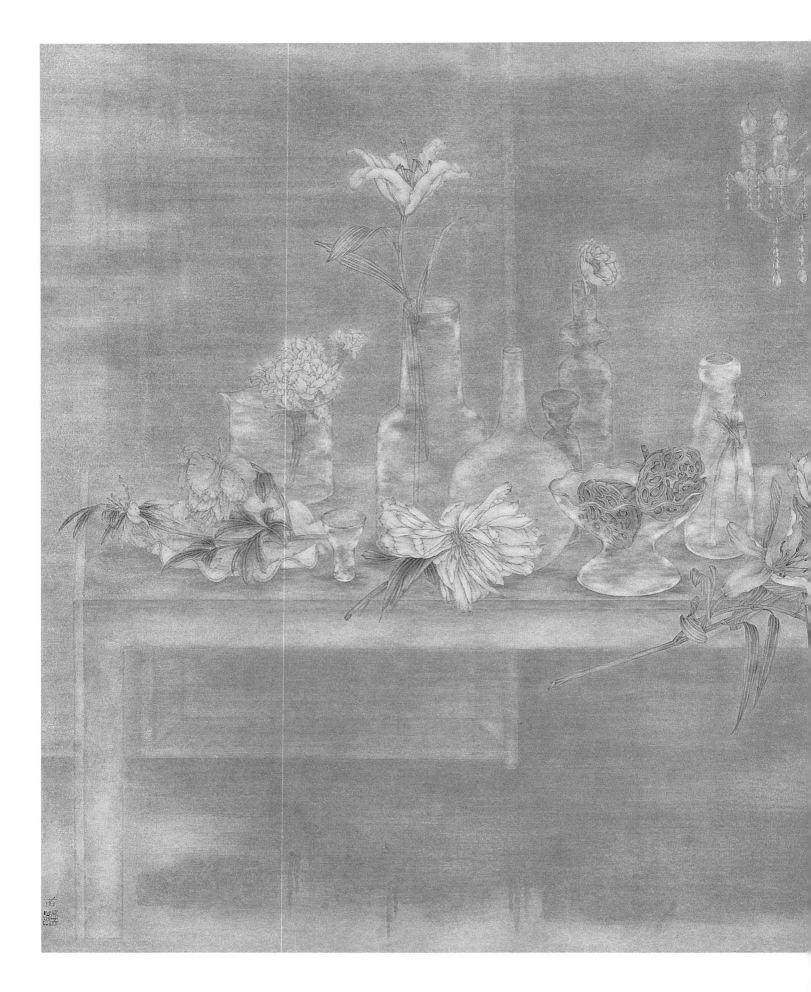

如果将掌握工笔画的材质性能及技法语言仅仅作为目的，语言的强度不免为精神的空洞所消损。现代日本画因着一种追求完美的精纯性，一种按照相当严苛的口味加以精选的目的性，在设色的过程中，过于讲究技法程式与绘画材质的运用，这样便导致其制作意识和诱人的技巧效果过于强烈而主观意识的表达则相形见绌。因此，设色技法不应成为刻板的教条，而应成为在表现过程中，经由感受与认识综合而成的表达手段。不同的感受和不同的认识将导致不同的表现手法。所以说："设色妙者无定法，合色妙者无定方。明慧人多能变通之，凡设色须悟得活用，活用之妙，非心手熟习不能，活用则神采生动，不必合色之工，而自然妍丽。"可见，对技法语言的运用充分体现了作者的积累。有"手之熟习"，即对技法掌握的熟练程度，亦有属于对生活的体验和感悟，更有属于审美境界和主观意识方面的认识程度，而这些应是"心之熟习"了吧。

值得一提的是，工笔画设色过程中对物象严谨细微的刻画，往往容易被限制和束缚，若这过程中没有了画家主观意识和情感的投入，就容易陷入单纯的描摹与技术性的操作，显得粗略和肤浅。唯有对自然界的美做出敏感的反应，并进行深入的体验，在表现上不但显示了画家对于细节惊人的把握力和表现才能，而且，此时画家对物象的细腻刻画由于有了主观意识的注入立即有了灵魂，变得鲜活起来，否则，将由于缺少主观精神的体验与把握而"虽工亦匠"了。可见，工笔画的设色不仅与表象联系在一起，而且以其自身的方式寻求并发现表象后面的某种东西，使画面成为精神与感官聚合的场所。

← 华灯·3 112 cm×150 cm 纸本设色 2010年

华灯·8　48 cm×38 cm　纸本设色　2013 年

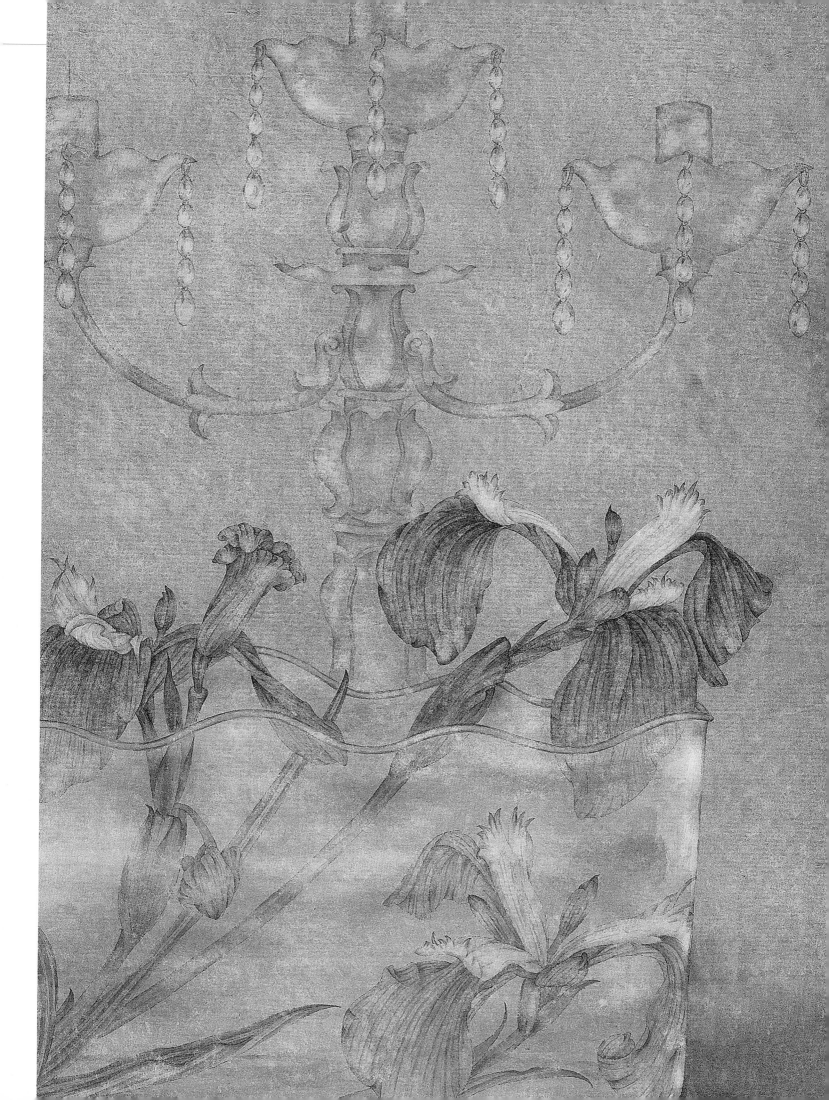

华灯·9　53.5 cm×42.5 cm　纸本设色　2016年

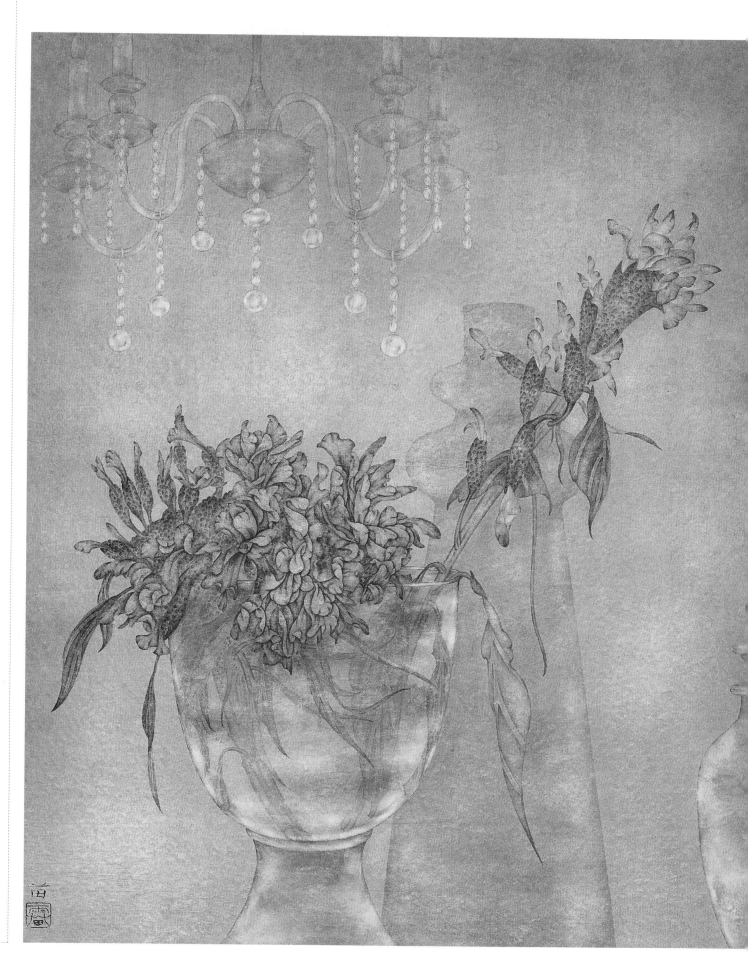

→华灯·10　53.5 cm×42.5 cm　纸本设色　2016 年

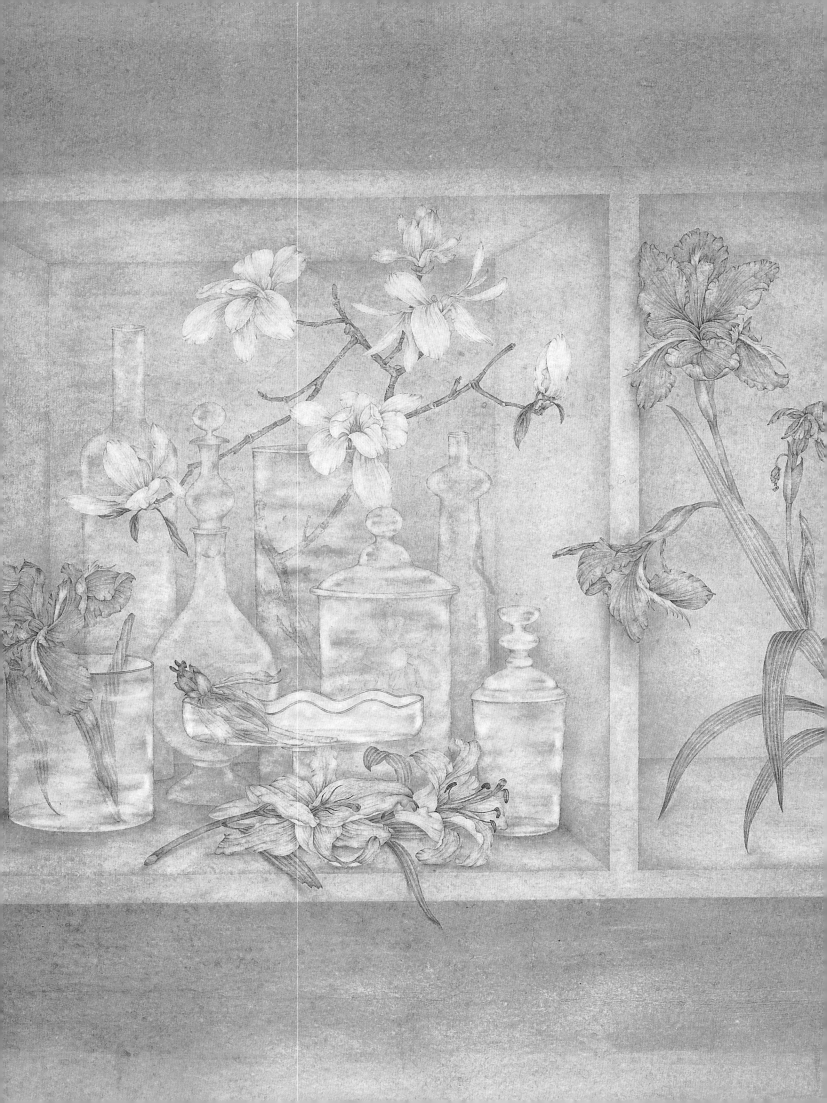

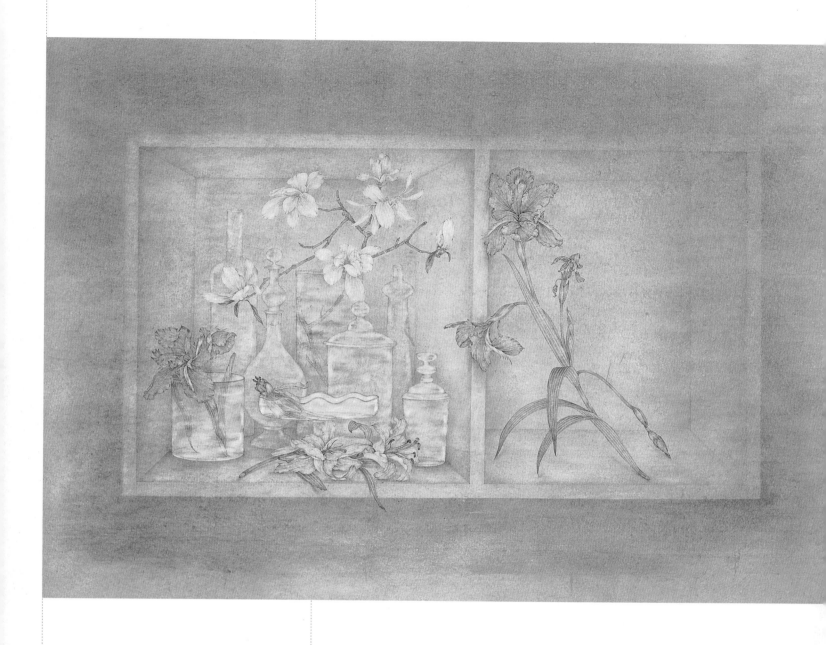

↑ 搁物架·6 101 cm×138 cm 纸本设色 2011 年

写生的初级阶段是培养视觉的观察力和训练造型能力。高级阶段是培养主观的视觉感受力，发现物象具有表现性的特质，使主体的感受与客体的属性相融，从中创造超越物象自身属性符合主观感受的、具有创造性的图式。

写生要解决的首要问题是观看，从观看之中获得对物象的视觉感受，才能进一步考虑选择怎样的图式与制作方法。在写生的观看中，视觉对客观物象具有主动的组织、归纳、简化、修正和建构的作用，且带有明显的选择性。由这种观看所产生的写生不是简单意义上的写生，是既涉及客观物象的性质，又关系到主体的反应，是既真实又充满意象的极具个人特色的结果。它同时包含着观看者的观念、趣味、个性等诸多因素，并不断与已有的视觉经验相融，在吸纳、改造的过程中产生新的面貌。

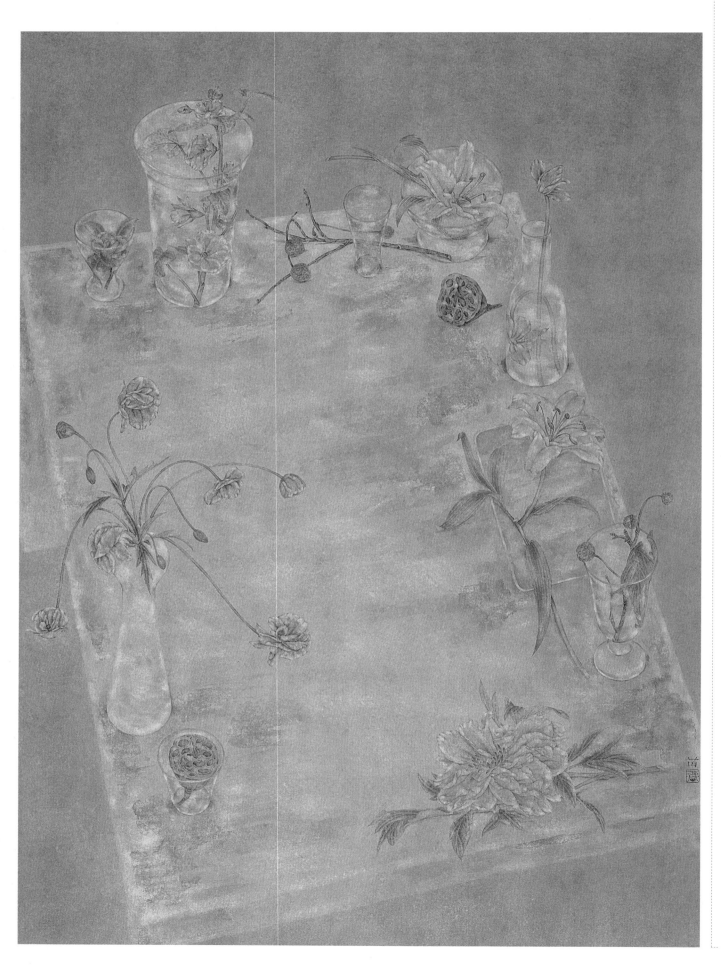

← 盛宴·1 107 cm×78 cm 纸本设色 2005 年

在写生中，寻找适合自己个性与表达意象的色彩结构和布局，使其富有个性与情感；同时捕捉生命中偶然呈现的诗意瞬间，透过色彩的表层呈现现实与想象凝聚的意象世界。想必，这也是方薰所谓彩色相和的要义吧。

↑ **百宝箱·2** 123 cm×109 cm 纸本设色 2008 年

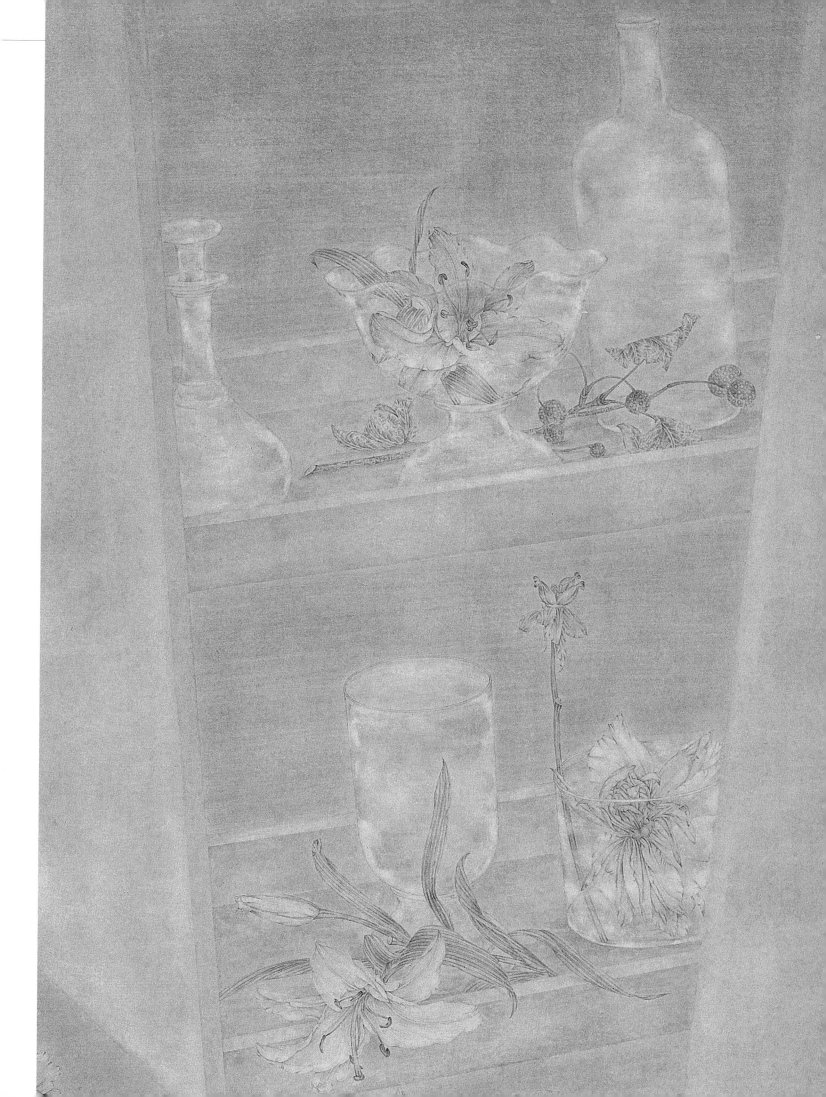

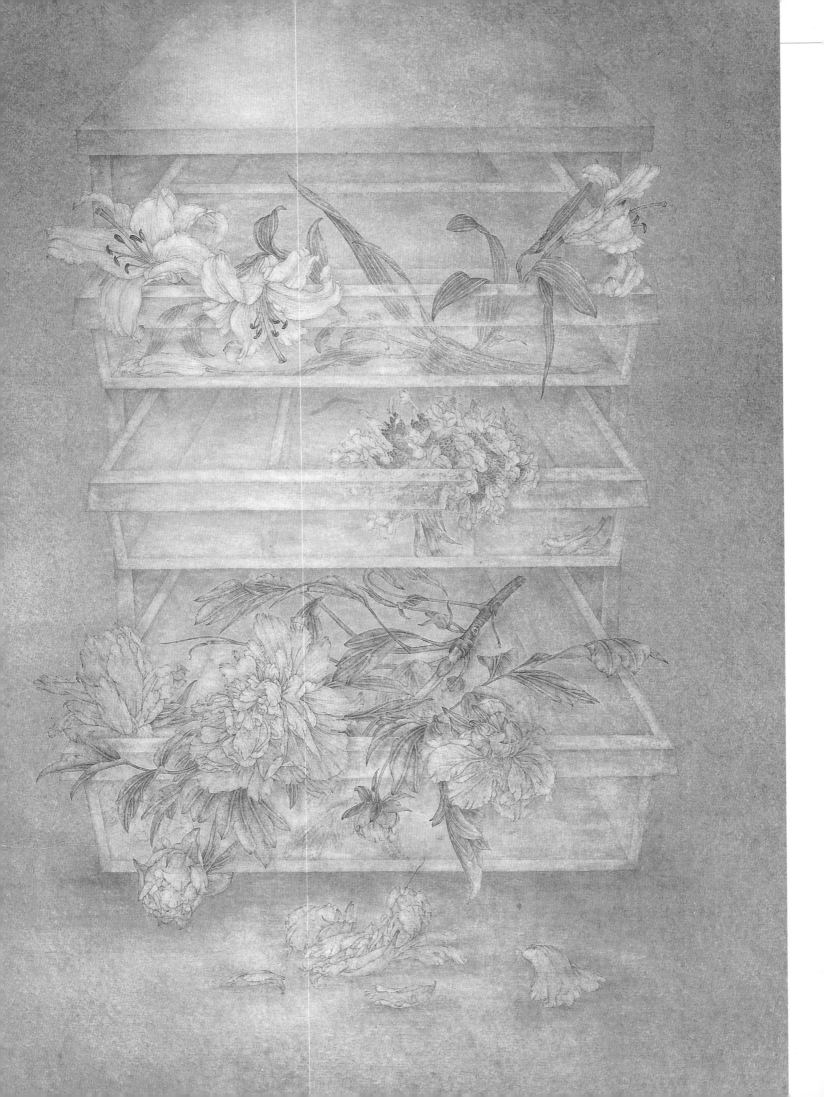

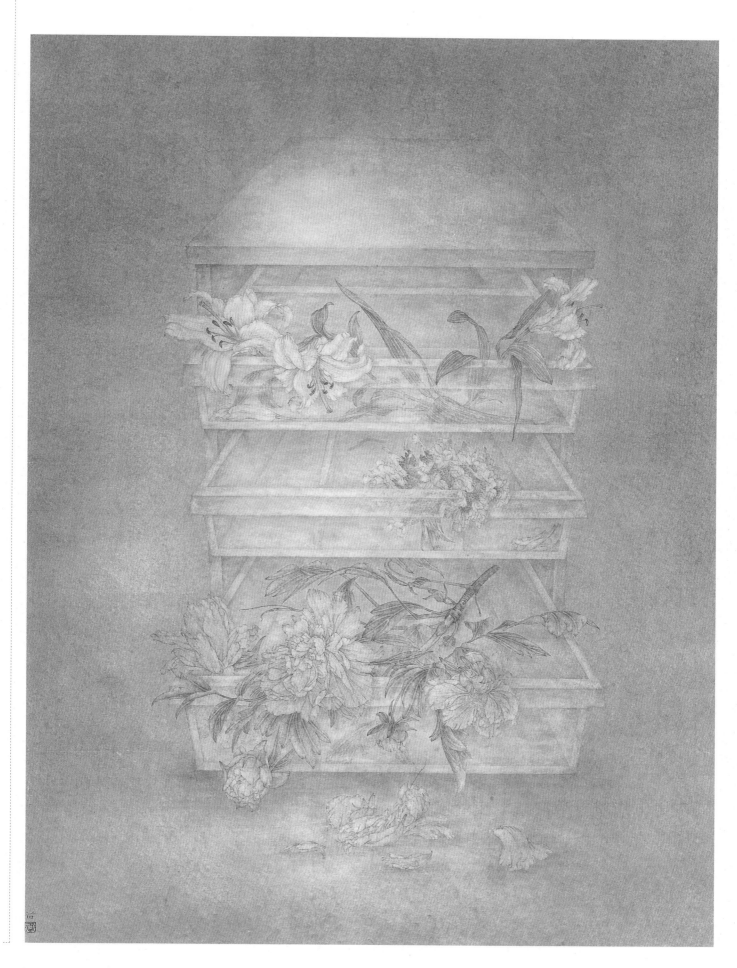

李金国

1971 年生，籍贯福建漳州，1999 年毕业于中国美术学院，现为江苏省国画院专职画家、中国美术家协会会员、中国工笔画协会会员、江苏省青年美术家协会副主席、江苏省党委宣传部"五个一"文化工程培养人才、国家一级美术师。

主要展览及获奖：第十二届全国美展获"优秀奖"，2012 傅抱石奖中国画作品展获"傅抱石奖"，第四届全国画院优秀作品展获"画院奖"，江苏万里写生·精品创作展获"银奖"，微观与精致·首届中国工笔重彩画展获"春蚕金奖"，第四届中国工笔画展获"丹青铜奖"，第二届全国花鸟画展获"优秀奖"，第九届全国美展获"优秀奖"。

其他学术展：墨上纨素·第二回当代中国画名家宫扇作品邀请展，六城记·中国新水墨联展，2015 第三届杭州双年展，厦门工笔画双年展，水墨边界·当代青年艺术家邀请展，墨向非常态·中国当代水墨邀请展，传统的维·水墨系列展，丹青玄微·杭州南京国画名流对话展，国家画院长三角名家艺术邀请展，和而不同——2170 水墨邀请展，南腔北调·中国画当代青年名家邀请展，关注的力量·今日美术馆青年水墨作品展，第二届今日美术展，2012 年中国美术·文脉传承（当代工笔青年艺术家10 家提名个案研究展），图像的寓言·中国当代工笔名家邀请展，美术报艺术节——中国水墨现场等。

我的身体无法驾乘云彩、遁迹丛林，唯有想
象能补偿我创作时内心的缺憾。

随感

大凡绘画分
情感、空境、灵境。
情境与借物传情，
求得真切，以真切而心动，
空境为物来心上，
心物合一，即心即物，
灵境，精神也，
是物象再造，亦真亦幻，
画中意理，以为人情味，
即思古情，感世情，
以动物飞禽为题材，
皆有感于其灵性而作，
如实龟龙的怪异、防备、神秘与雅丽，
蒲松龄《聊斋》里的动物都是通人性、有情感、会思维的，
佛教云，"一切众生皆有佛性"，
季节更替，生命轮回，
自然之生灵都在通过不同方式倾吐生命自身的价值。

古木吉禽　220cm×150cm　绢本设色　2014年

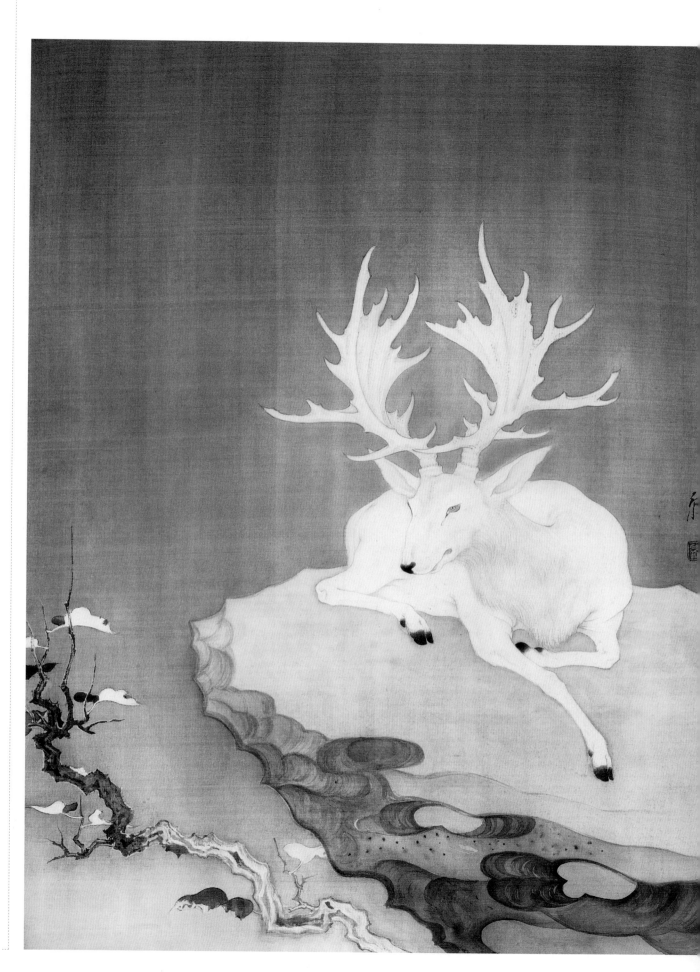

迷夜　60 cm×45 cm　绢本设色　2015年

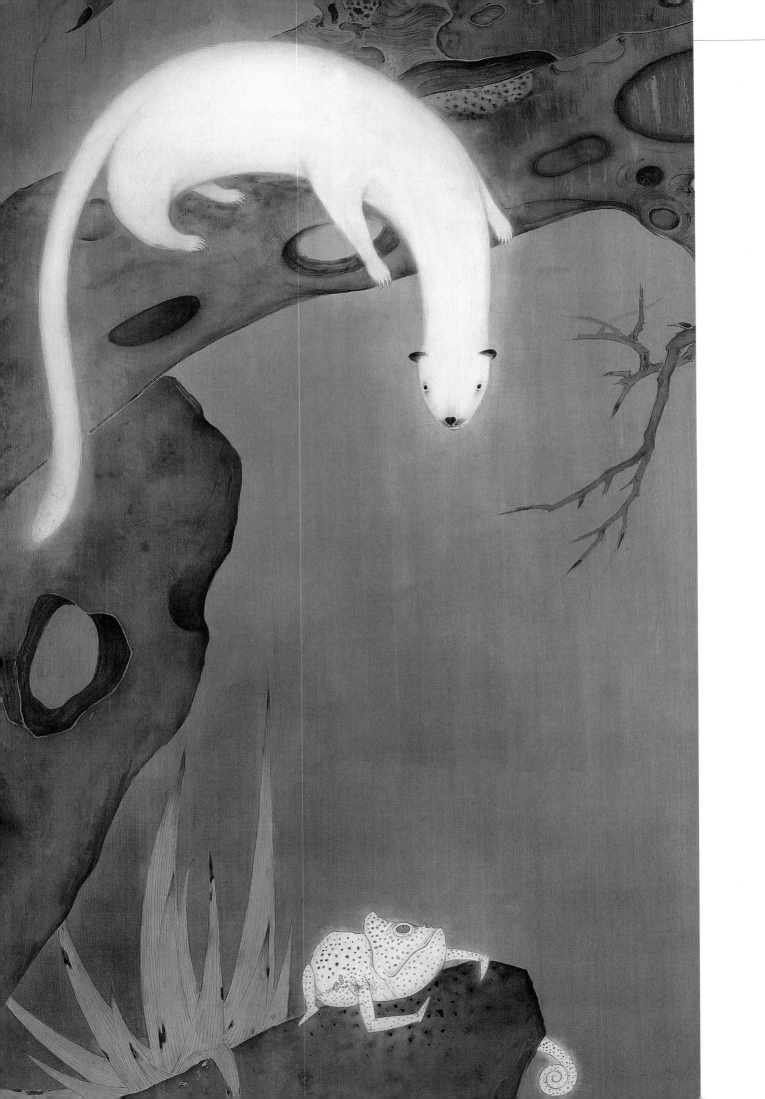

没有结束——"对峙系列"

在记忆里，小时候的山野是原始而神秘的，古老而险象环生的野林蕴藏着许许多多的故事。那时候因母亲的嘱咐和恐吓不敢乱跑，只能坐在屋前发呆，幻想着田里憨厚的老牛是不是能和鸟儿对话，丛林里的野猪会不会惧怕蟒蛇云豹，它们邂逅会上演一出什么样的戏剧，爬上山顶是不是可以触摸天空，驾乘云彩……

"对峙"系列的产生，算是我童年幻想的另一种延续。在动笔之前我试着去体验其中的片段情节，感受脑海中触动我的景象。此刻，想象没有边际，弥散着神秘和不确定性。试着想象我是那变色龙，是麋鹿、山羊，是疣猪、河马……

"对峙"预示种种的可能性，比如决斗、猎捕、意外、嬉戏、防备、试探、示爱、交欢、惊奇、迷惑、恐慌等，可以尽情地去想象故事发展的可能性。我喜欢那隐藏着可能性的场景，喜欢这样谜隐幽玄的剧本。我的"对峙系列"作品，着重描述的是不期而遇的对峙双方刹那间流露的情绪，当时的情绪最能体现其本能的性情。因"对峙"蕴藏着许多的可能，它的结果是开放式的，是一出戏的高潮，可以让想象得以遨游与延续。

我的身体无法驾乘云彩、遁迹丛林，唯有想象能补偿我创作时内心的缺憾。幻想世界里的情景是任何词汇都难以描摹的，我想借助我的作品登微风，驾云彩……

《华严经》中说，"心如工画师，能画诸世间"，"对峙系列"作品没有结束。

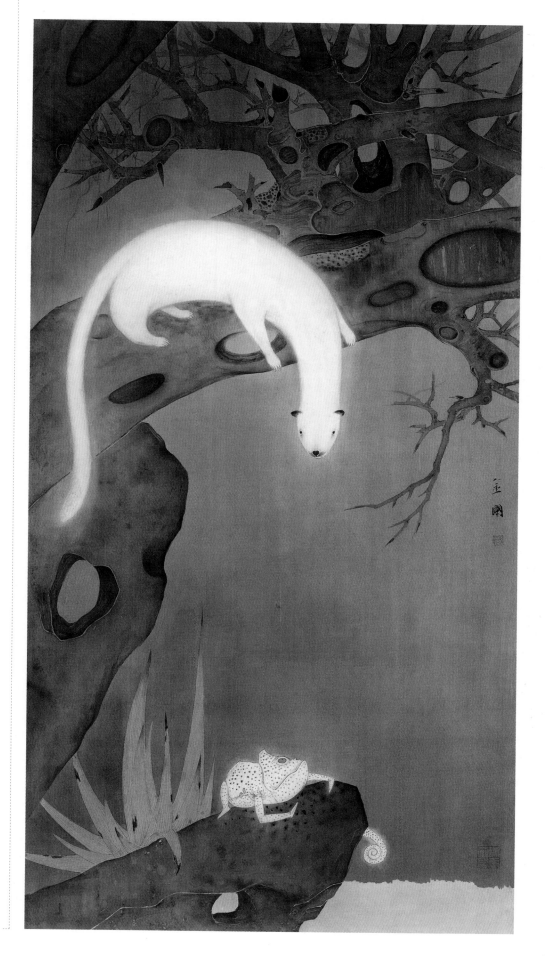

→
对峙系列·貂一
120 cm×58 cm 绢本设色 2012 年

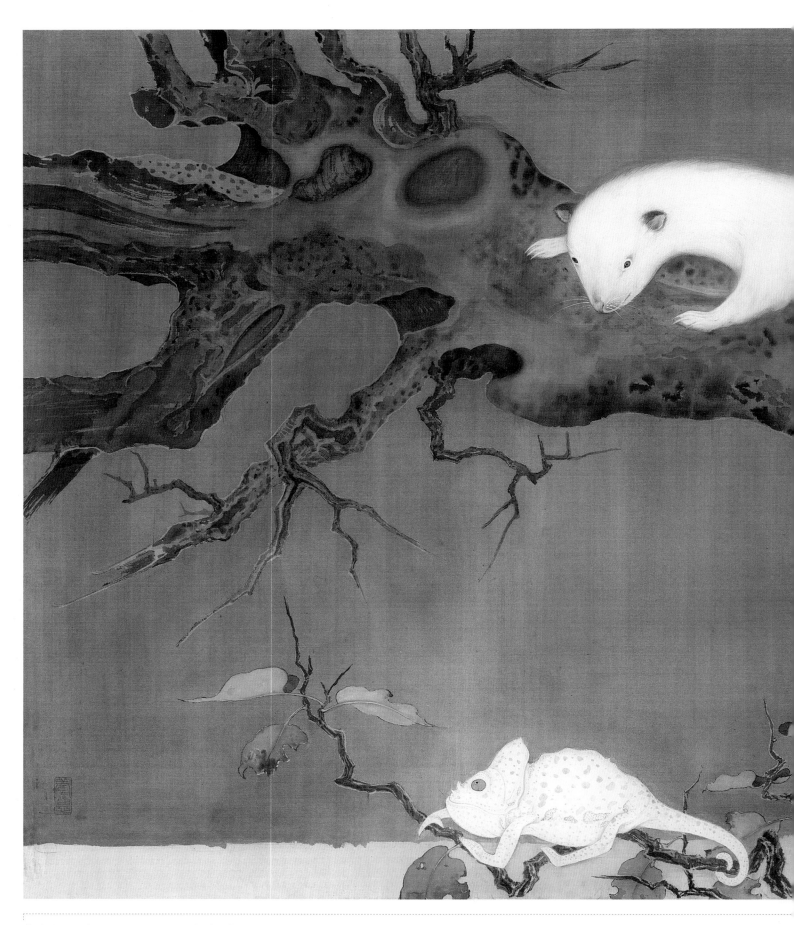

↑ **对峙系列·貂三**　58 cm×115 cm　绢本设色　2012 年

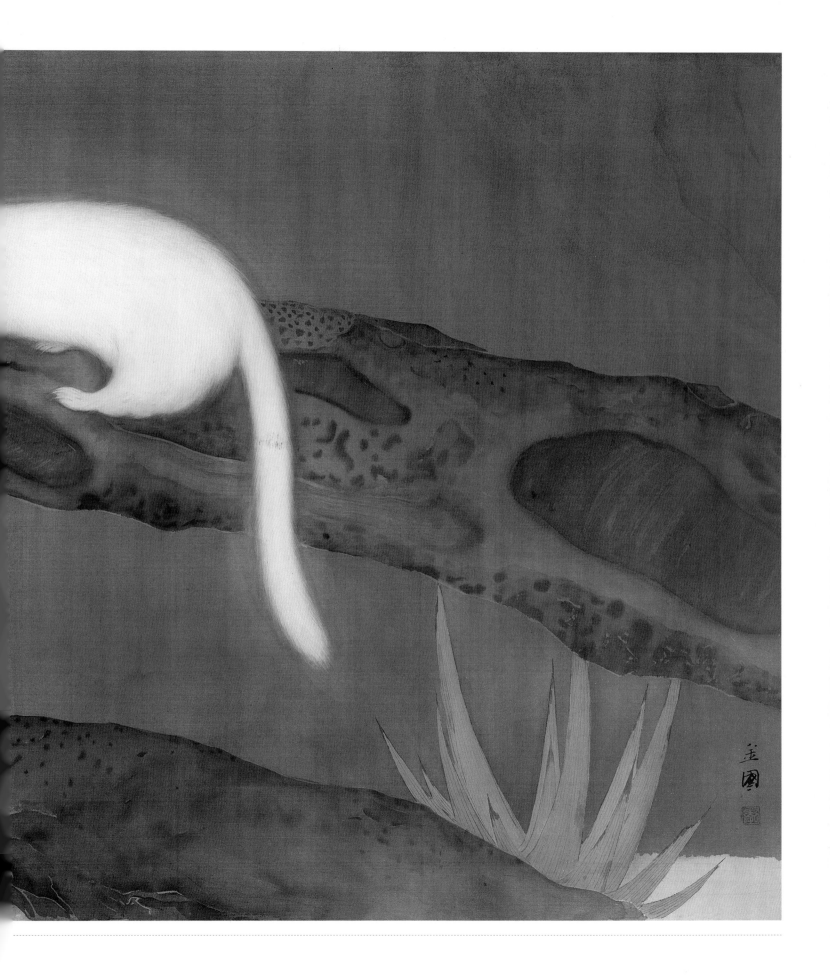

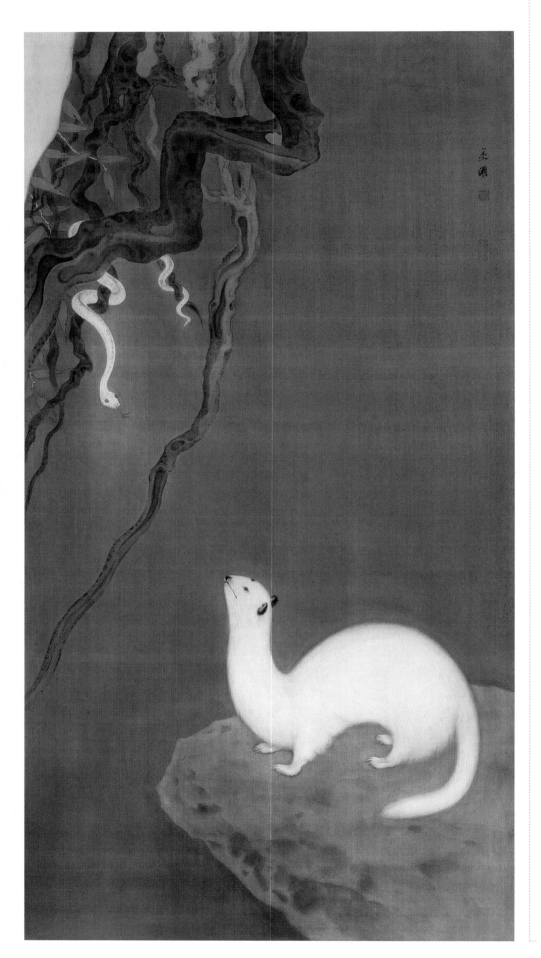

走上绘画的道路有一定的偶然性。心中藏有一片云彩，对事与物有些许幻想是走上绘画这条道路的基本要素。

简单一点理解传统与当代的关系，就像昨天与今天的关系，没有昨天就没有今天，没有传统就没有当代。传统可以很当代，前提是不能泥古不化，需要赋予当代个性的意识。事实上，把传统放在现代的空间里，它就不再是纯粹的传统，而是具备了现代的意识感。当代的含义应该是融合、跨界、创造，它需要以民族传统为基础进行再创造，至少要保留传统的精神魂魄，没有民族精神魂魄的当代作品，就失去了其文化内涵，换句话讲就是没有文化，或者不是你的文化。

→西池 60 cm×45 cm 绢本设色 2014年

←对峙系列·貂五 120 cm×58 cm 绢本设色 2012年

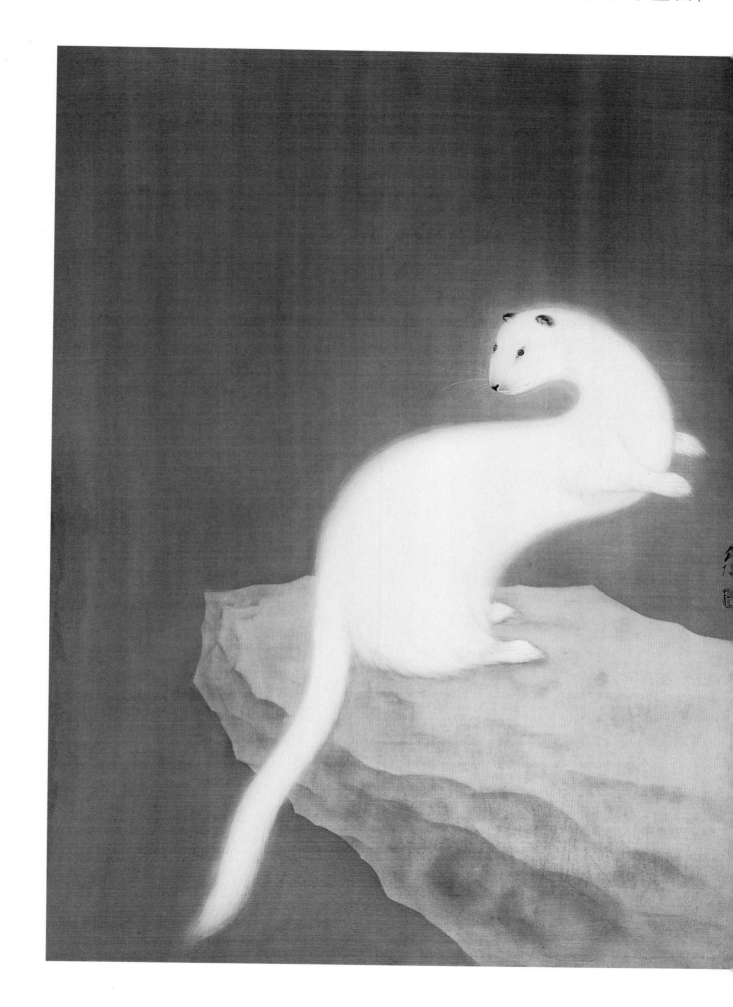

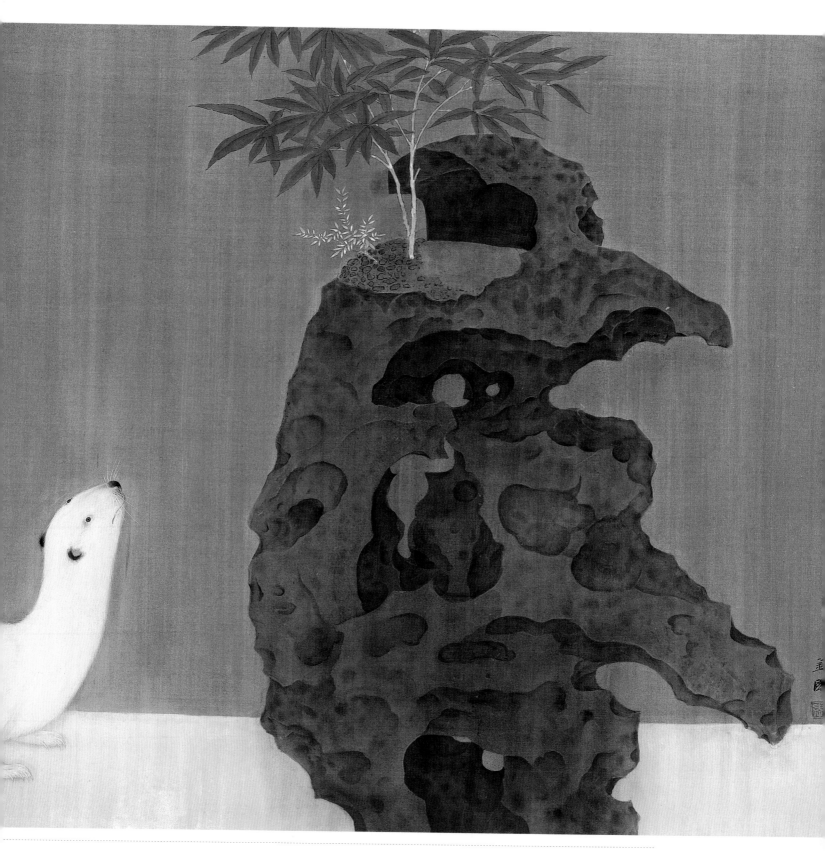

↑ 对峙系列·祥龙石　62 cm×126 cm　绢本设色　2012 年

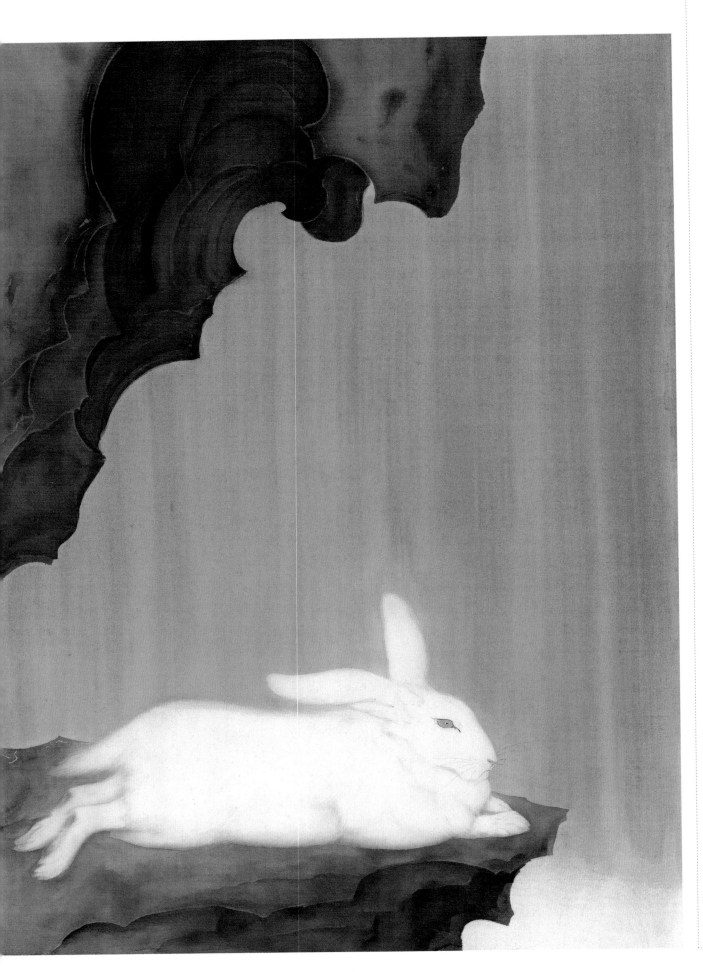

↓午后 60 cm×45 cm 绢本设色 2014年

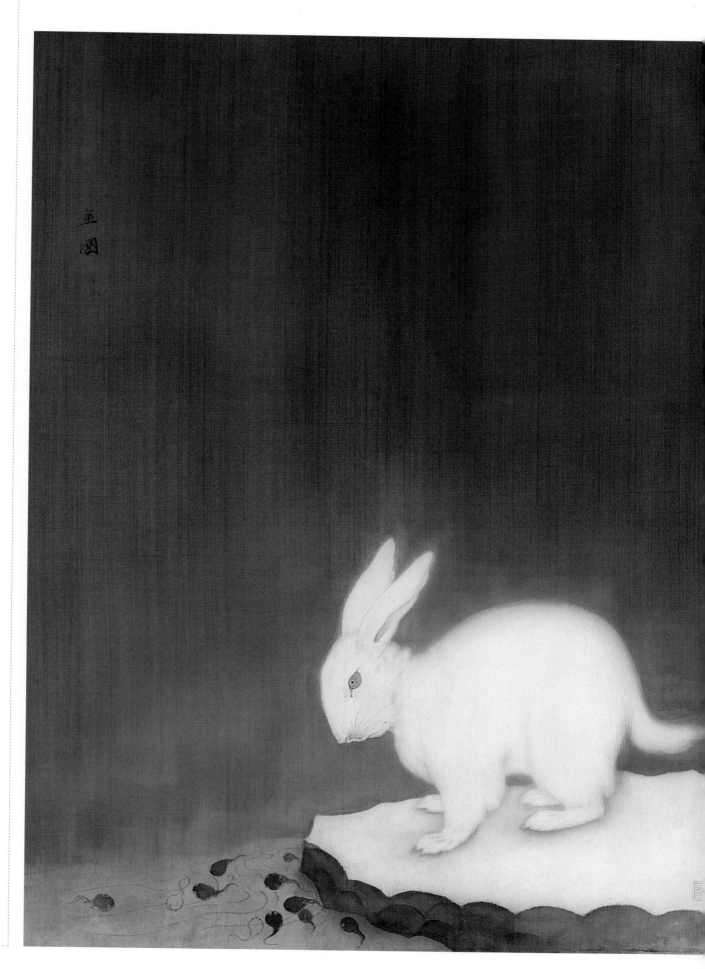

←凉月　62 cm×45 cm　绢本设色　2016年

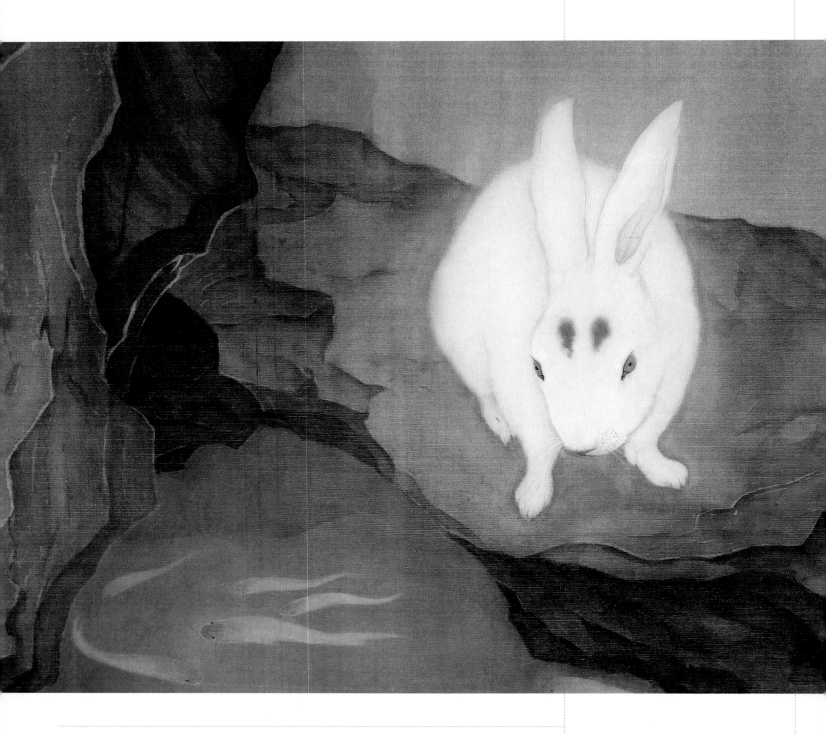

意动工灵

　　李金国是一位勤于探索的画家。他的创作题材虽然以动物、花鸟为主，却能够在艺术表现上追求绘画语言效应，凸显"画"的本体品位，不为题材所累。他的动物、花卉创作形式虽以工笔细制为主，却能够在制作类型的形式语言中追求灵动畅然的艺术表现，张扬"写"的精神，不为制作所困。也正是因为以上两点，李金国的作品中具有了一种工不唯作、作不泥工、工中寓写、意动工灵的艺术气象。（周京新）

→
界限 72 cm×45 cm　绢本设色　2013年

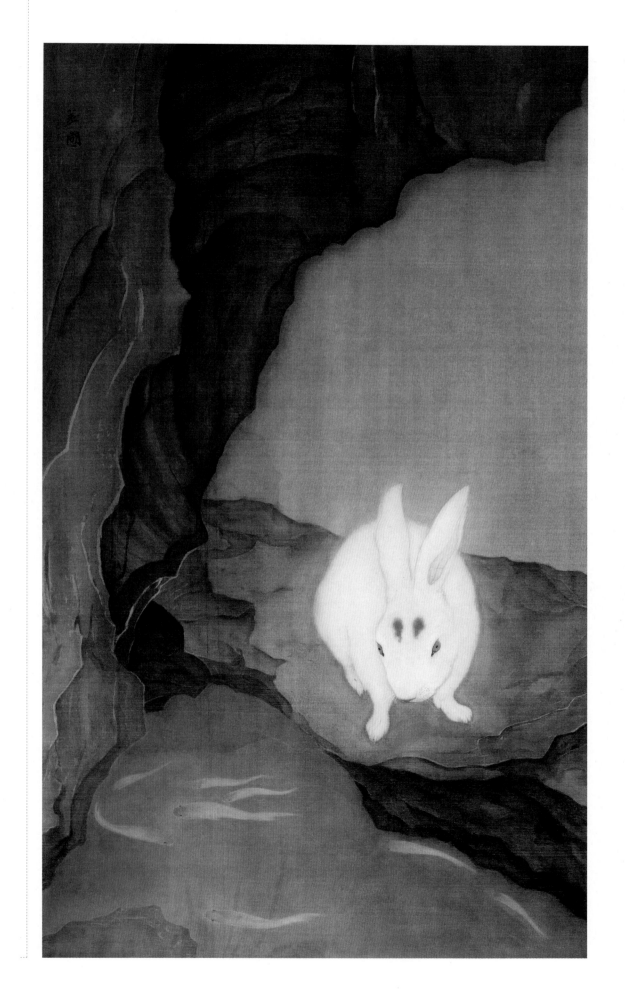

← 黑写白　85 cm×65 cm　纸本设色　2011 年

↑ 封侯　33 cm×33 cm　绢本设色　2016 年

方寸纨扇间

我无意于枝枝纠结的缠绕

或是对现实繁闹的不适

渴望片刻的简单纯静

自己也不甚明了

一段老树

一截藤条

宿落几回古禽灵雀?

这引起我探究片刻的好奇……

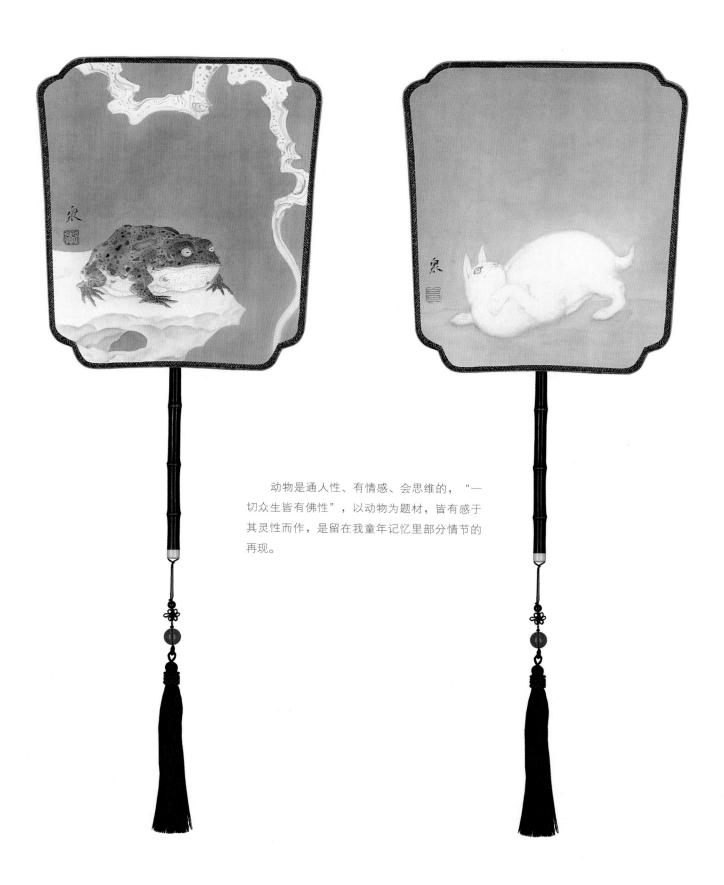

动物是通人性、有情感、会思维的，"一切众生皆有佛性"，以动物为题材，皆有感于其灵性而作，是留在我童年记忆里部分情节的再现。

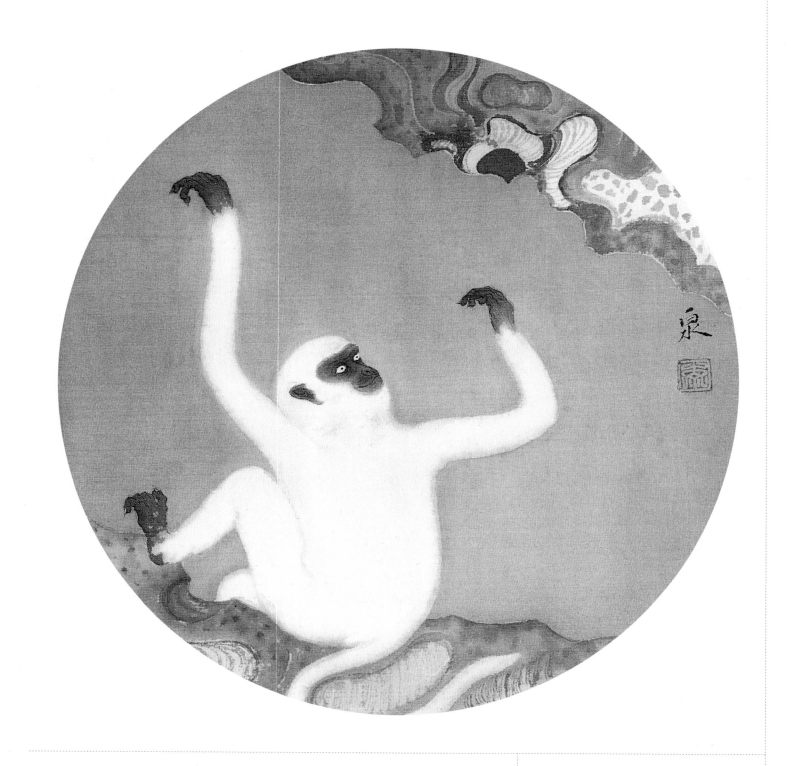

婉约之中的闲逸

如同婉约词源于民间小唱一样，李金国的艺术总是离不开乡野闲趣。闲，是一种生存状态，闲而有趣则是由情而言的审美境界。在这个境界里，李金国建构了自己婉约的画风。

金国的画很少让人壮怀激烈，他的一笔一墨都在温和、委婉里，所谓随物宛转、与心徘徊，不过如此。读他的画，总能想起婉约词，想起周邦彦，想起一段又一段有韵致的故事。在故事而非笔墨里，我记住了金国，记住了一位有情致、有韵味的构建婉约画风的艺术家。

（张渝）

↑ **古树** 33 cm×33 cm 绢本设色 2016 年

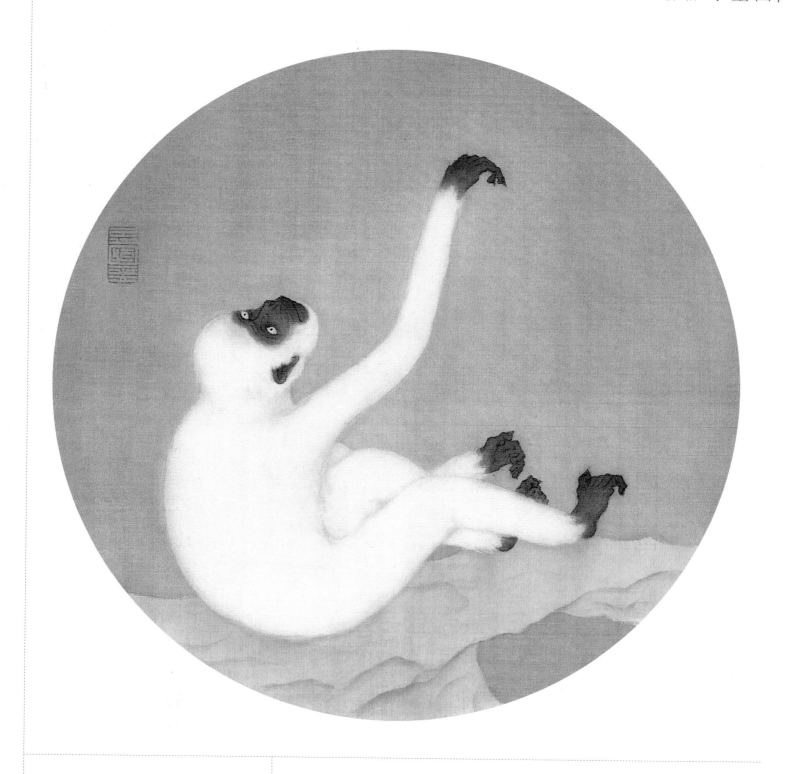

↑ **空山** 33 cm × 33 cm 绢本设色 2016 年

精微雅致 不离法度

　　金国对宋代绘画传统有独到的理解，强调"法度"和"理"，由工入写，工写融通。画工笔时，汲取意笔之灵却又能于精微处见神采；画意笔时，能借工笔之框约，在豪放处显理法，清逸淡洁，别具一番韵味。（宋玉麟）

　　金国工笔花鸟，取法宋元，笔姿墨韵，意清气爽，形神俱佳，清雅纯正，性出天然。（喻继高）

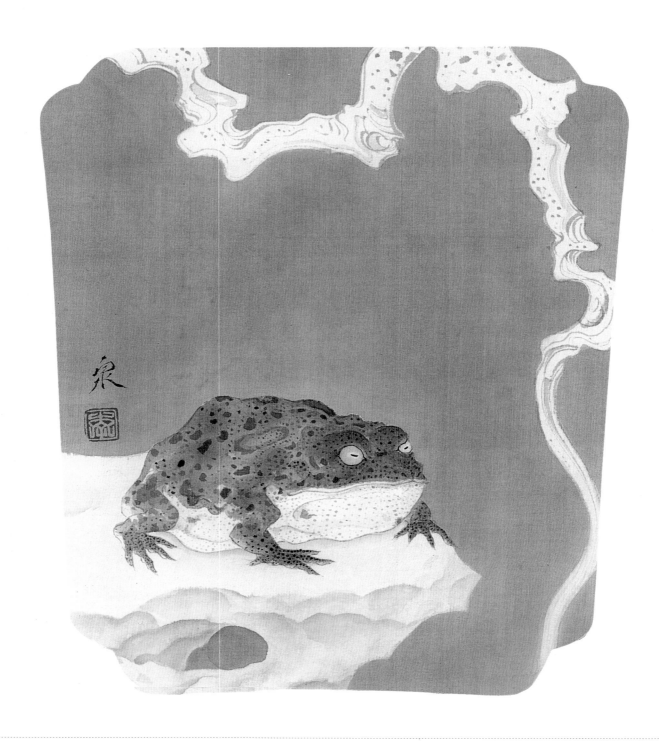

审美与造式

　　金国对绘画艺术的认识体现在他的作品中，他将它们舒缓地融于自己的绘画语言环境里，以一种静态的图式表现出来。

　　面对过去和未来的心理访问，他无法消减对发生过的已终结的事物的怀念和理解。我们从他的作品中，看到的不再是相隔久远的绘画语言的传承，而是他自身的一种文化符号的体现，从而映现了他对审美造式的认知过程。

　　金国的绘画艺术证明了他的审美造式的存在，他的绘画艺术或语言形式体现了

↑ 流藤　33 cm×27 cm　绢本设色　2016 年

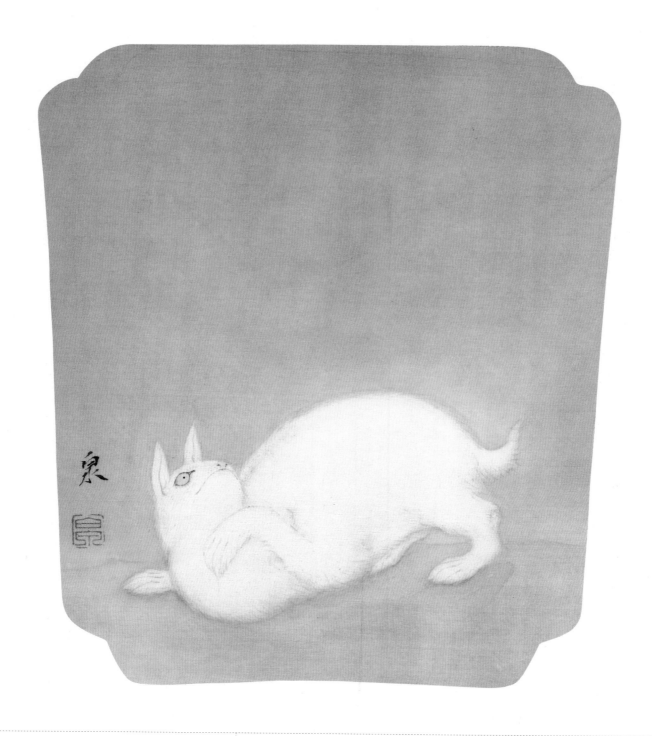

↑ **落霞** 33 cm×27 cm 绢本设色 2016 年

他的审美哲学，融合了传统与现代的时间跨度，寻找到它们之间的共同点，营造了自身的意识符号，形成了能够代表自己艺术理念的绘画语言。

　　他的这种审美造式不是对绘画符号的简单摹写或使用，而是力图通过自己对传统审美的认识逐步形成体现自己艺术表现手法的模式，在传达越过物质性的感受之外，自己对哲学审美的体悟，从而幻化出自己的现代审美境界，让他人感受到他的这种审美境界以及正在发生的过程。（李晓虎）

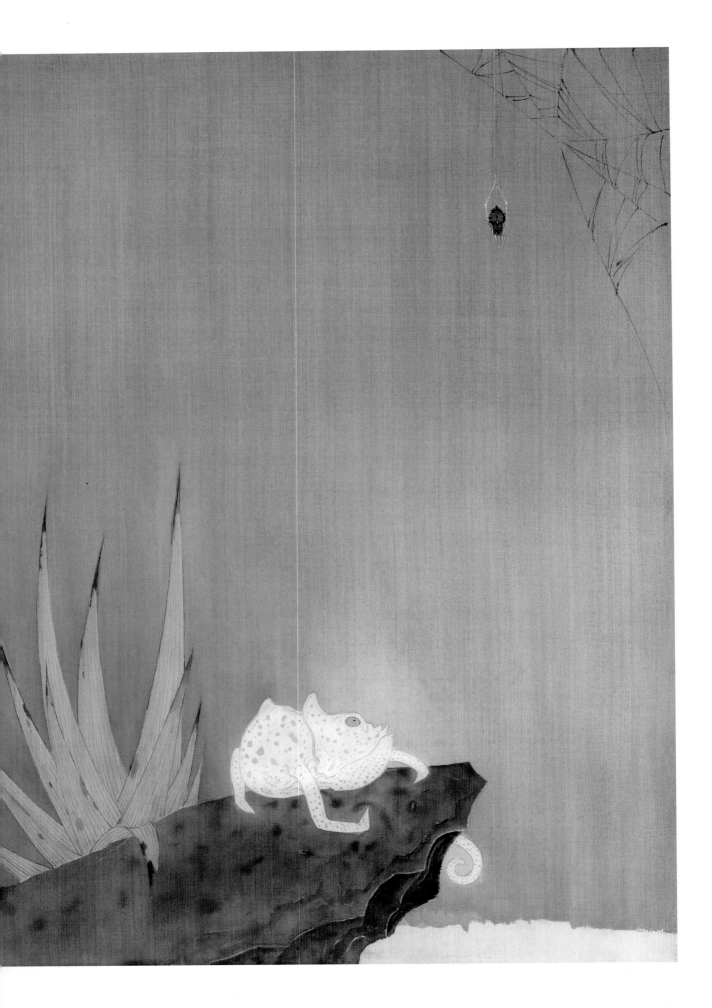

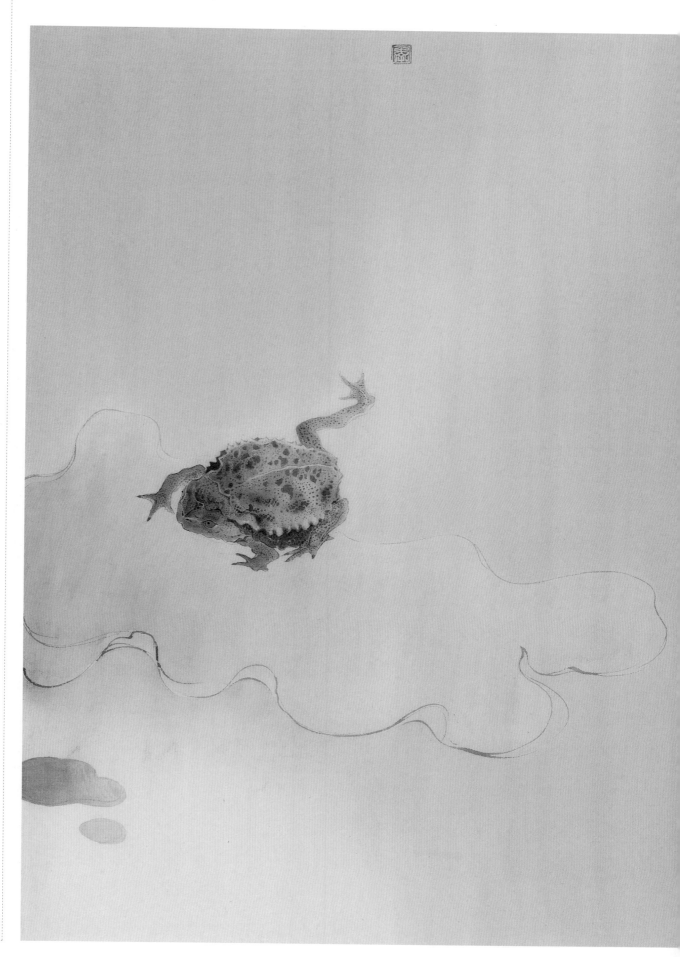

→ **谷雨**　60 cm×45 cm　绢本设色　2014年
← **深壑**　60 cm×45 cm　绢本设色　2014年

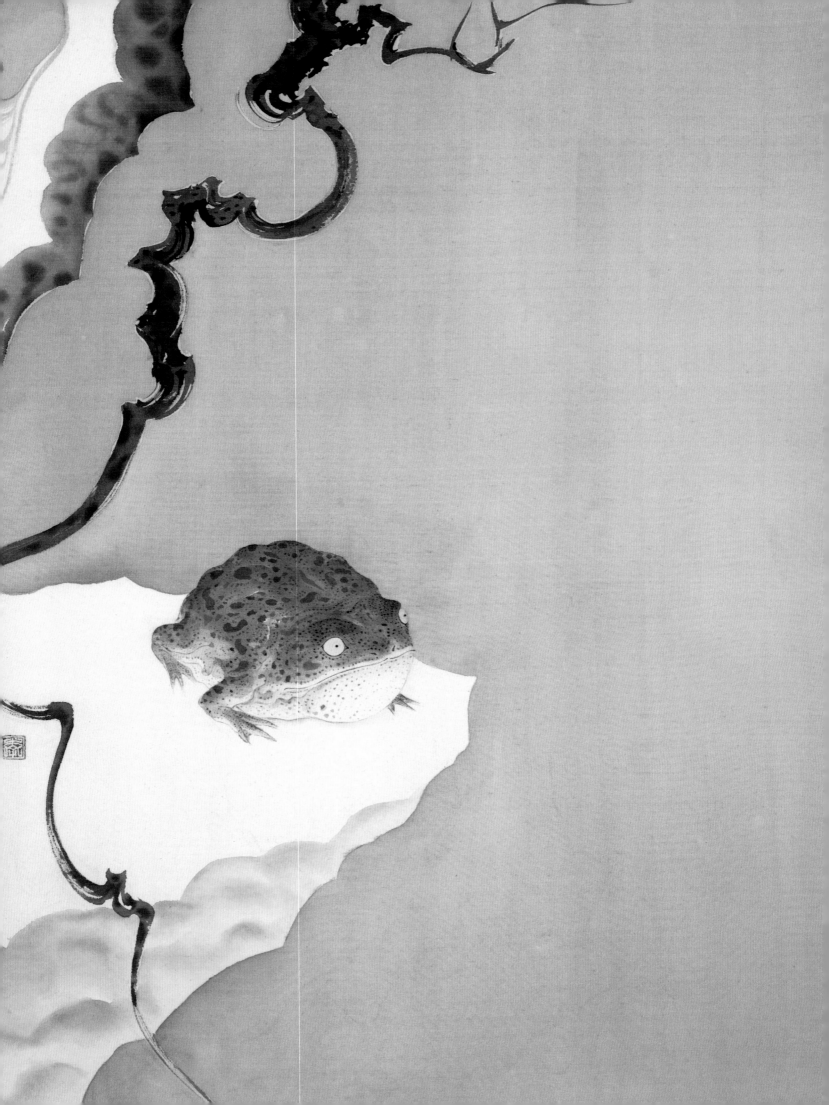

→ 寂夜　60 cm×45 cm　绢本设色　2014年
← 老蟾　62 cm×45 cm　绢本设色　2016年

←吉象　62 cm×45 cm　绢本设色　2006年

↑山寨主　51cm×38cm　绢本设色　2010年

高 茜

1995 年南京艺术学院美术系中国画专业本科毕业，获学士学位。
1998 年南京艺术学院美术系中国画专业研究生毕业，获硕士学位。
1999 年至 2012 年，就职于上海美术馆。
现为中国艺术研究院艺术创作院专职画家，国家一级美术师，博士研究生。

展览
2015 年
越界时尚艺术展（香港）
图像研究室：水墨进程中的一种显象逻辑展（正观美术馆，北京）
2014 年
工笔新语——2014 新工笔画邀请展（江苏省美术馆，南京）
新水活墨——当代水墨联展（香港海事博物馆，香港）
2014 博罗那上海国际当代艺术展（上海展览中心，上海）
"格调"当代新水墨作品展（台北观想艺术中心，台北）
2013 年
格物致知——中国工笔画的当代表述（北京）
新诗意——当代水墨展（台北）
2013 艺术北京博览会（北京）
内在观看——新工笔七人邀请展（台北）
南北对话——中国工笔画学术邀请展（北京）
2012 年
超越概念——新工笔文献展（北京）
2012 中国艺术展（英国伦敦）
视觉中国美洲行——中国艺术展（美国圣地亚哥）
2012 全国工笔画双年（邀请）展（厦门市美术馆，厦门）
2011 年
再现写实：架上绘画展——2011 第五届成都双年展（成都）
格物致知——中国工笔画的当代表述（北京）
2010 年
易·观——新工笔艺术展（北京）
学院·经典——全国美术院校工笔花鸟画作品展（武汉、北京）
2009 年
2009 中国花鸟画大展（南京）
2008 年
中国新视像——来自上海美术馆馆藏当代艺术展（意大利拉斯佩齐亚）
幻象·本质——当代工笔画之新方向（北京）
2007 年
水墨在途——2007 新水墨艺术大展（上海）
现代中国美术展（日本东京）
两面性——高茜作品展（个展，上海美术馆）
2005 年
中国美术之今日展（韩国）
新锐工笔五人展（南京）
2004 年
第十届全国美展上海美术作品展（上海）
2002 年
海上风——上海当代艺术展（德国汉堡）
2001 年
中国当代花鸟画艺术作品展（美国丹佛）
1998 年
高茜工笔画个展（南京）

将看似代表着传统和现代的不搭调的意象进行组合，表面上是将这二者进行抗衡对比，但其实是一种制衡，混融了二者的空间，倒是让各自的意蕴更加耐人寻味。

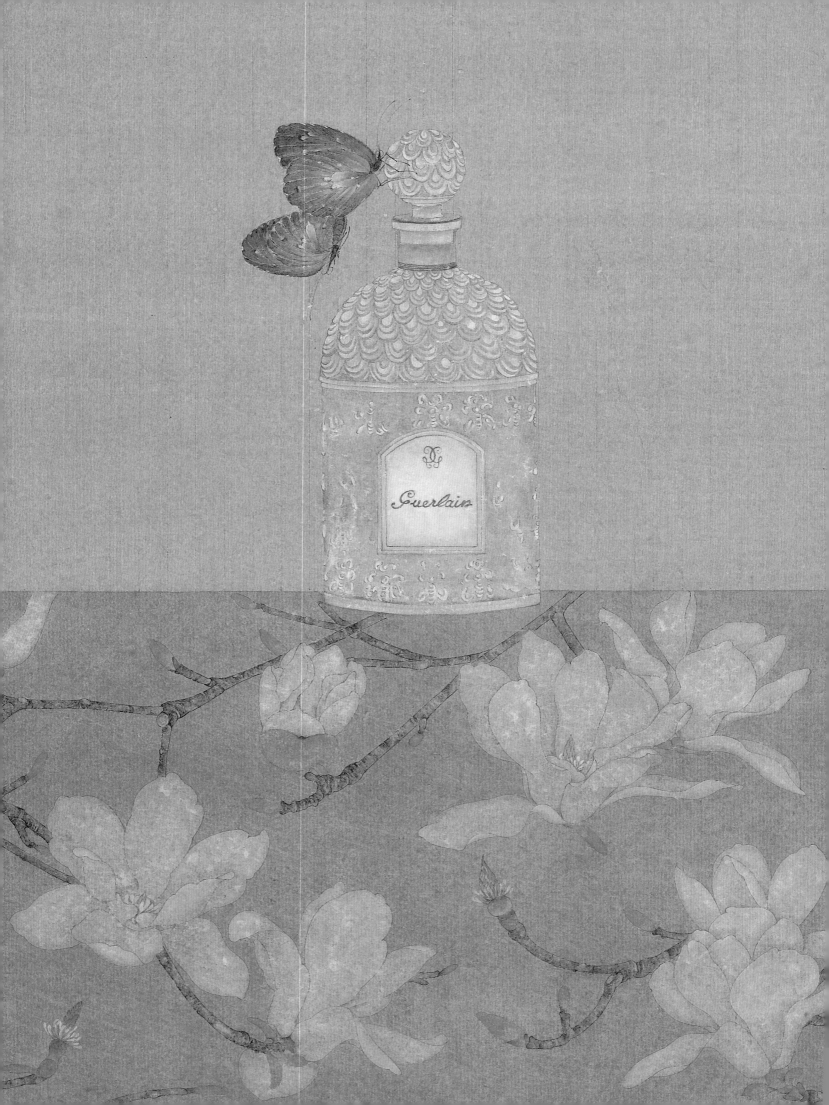

合欢生暖香

　　古时美人，熏一笼暖香，人斜倚在竹笼上，裙底氤氲芬芳，淡烟腾挪中，值得一场帘帐幽梦。今时美人，没有暖香习惯，用法国香水，喷出来香雾沁凉，水珠与肌肤合体，温暖了空气。工笔画家高茜以迷离花案、玻璃瓶香水、交尾昆虫，构筑了一些无关年代的闺阁春情。

香水瓶

　　薄淡至无的晕染，玻璃香水瓶融入墙的恬静。瓶子玲珑剔透，看一眼，周遭清凉，有种在意外中获得安详的感觉。

　　"玻璃是凝结的空气，它是透明的，可以让你视而不见，像水或空气那样清晰。因为它混乱的分子并不以十分严密的晶体形式被固定在一起，所以它就是一种固态流体。我常常想，为什么人们会偏好玻璃呢？后来渐渐觉得，可能源于人们总是渴望透明。世间无法透明的东西太多了，人心更是如此。但是，借助玻璃，人们可以清晰地看到里面盛放的东西。不管这是否有实用价值，但至少能带给人一种心理安慰。"高茜说。（苏泓月）

合欢之一　71 cm×40 cm　纸本设色　2014年

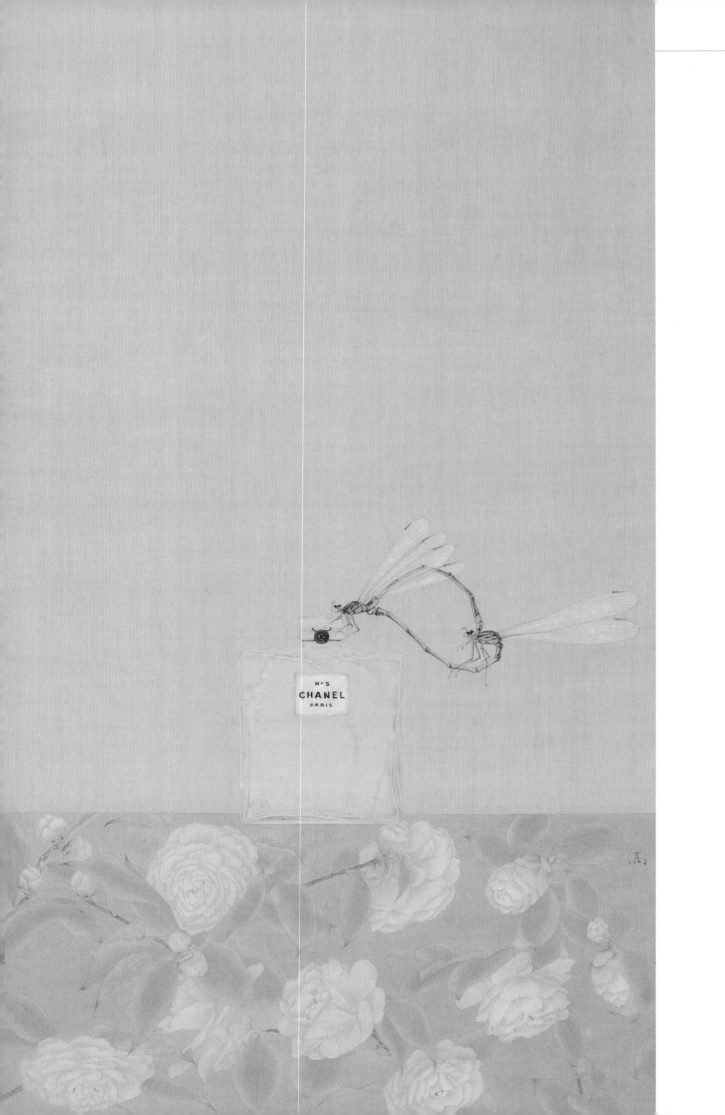

← **合欢之二** 71 cm × 40 cm 纸本设色 2014 年

交尾昆虫

 高茜喜欢玛丽莲·梦露。梦露说过她晚上只穿香奈儿5号香水入梦，于是高茜便画了一只老的香奈儿5号香水瓶和香奈儿1926年的岛屿森林（Bois des Iles），以及娇兰（Guerlain）1912年的蓝调时光（L'Heure Bleue）、20世纪90年代末的花草水语（Aqua Allegoria）。

 在高茜笔下，Bois des Iles纤长的圆柱瓶身看起来十分轻柔，圆形钻石瓶盖，粉色香水，在淡绿的花案上婷婷而立。一只蜻蜓停在瓶盖上，与另一只蜻蜓忘情交尾。

 她用香水瓶制造了一场又一场情事。昆虫们从久禁的牢笼中飞出，顺着瓶身攀援直上，在玲珑的顶端交尾合欢，香事、情事，交织不分，如纱薄翼仿佛在画纸上颤动，身体勾缠成美丽的弧形，或是妖娆的心形。（苏泓月）

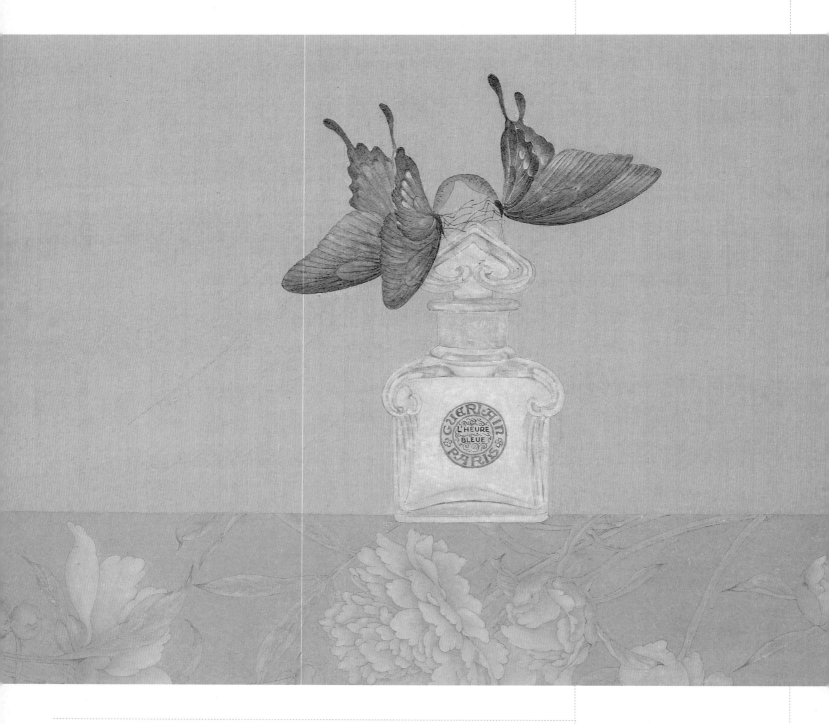

花事

 山茶、玉兰、蔷薇、芍药，"合欢"系列作品中的四种花，都是春花。过去的制香师，将花花草草甚至药材精研成末，或煎汁，拌和，成线、丸、饼，为合香，取用时点燃，浴佛、拜月、宴友，可静心，亦可生情。

 花与蝶，双生尤灵，花与蜻蜓，艳火一瞬。花本身是性器象征，闭合时酝酿惊蛰，绽放后招引风媒、水媒、虫媒，雄蕊得以传粉于花柱。花事蛊惑，在于自知却不自主，在于意念感召。柳梦梅与杜丽娘，不是因感生爱吗？"惊梦"中，两人在太湖石边交欢时，十二花神在旁边翩翩起舞，唱着："湖山畔，云蒸霞焕；雕栏外，雕栏外，红翻翠骈。惹下蜂愁蝶恋，三生锦绣般非因梦幻。一阵香风，送到林园。及时的，及时的，去游春，莫迟慢。怕罡风，怕罡风，吹得了花零乱，辜负了好春光，徒唤枉然，徒唤了枉然。"（苏泓月）

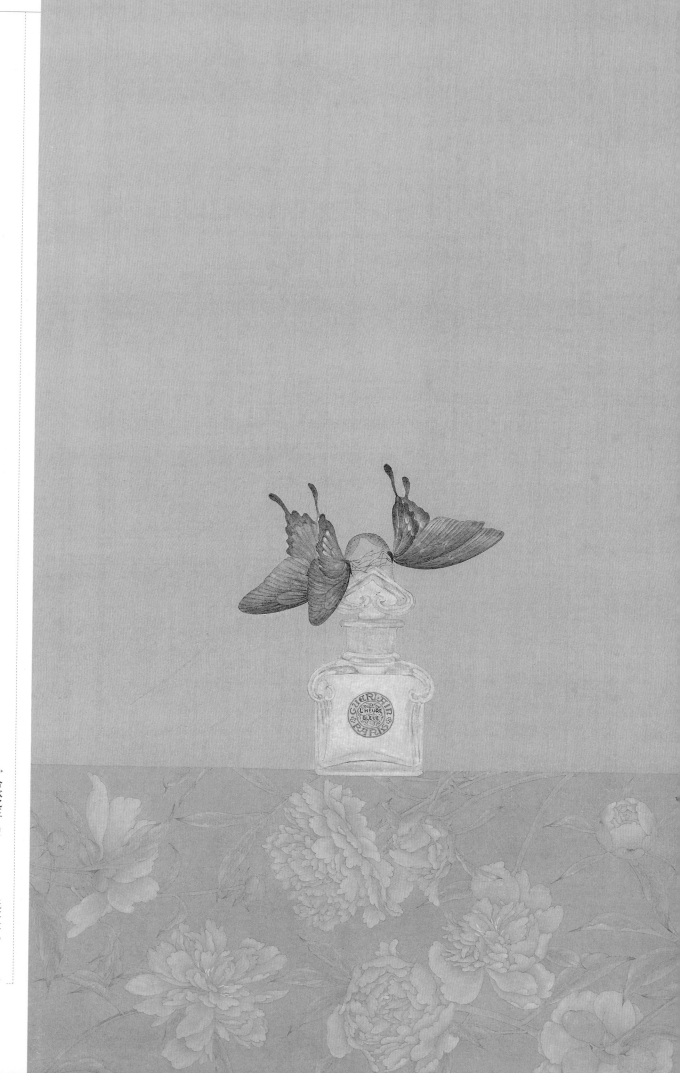

合欢之三　71 cm×40 cm　纸本设色　2014年

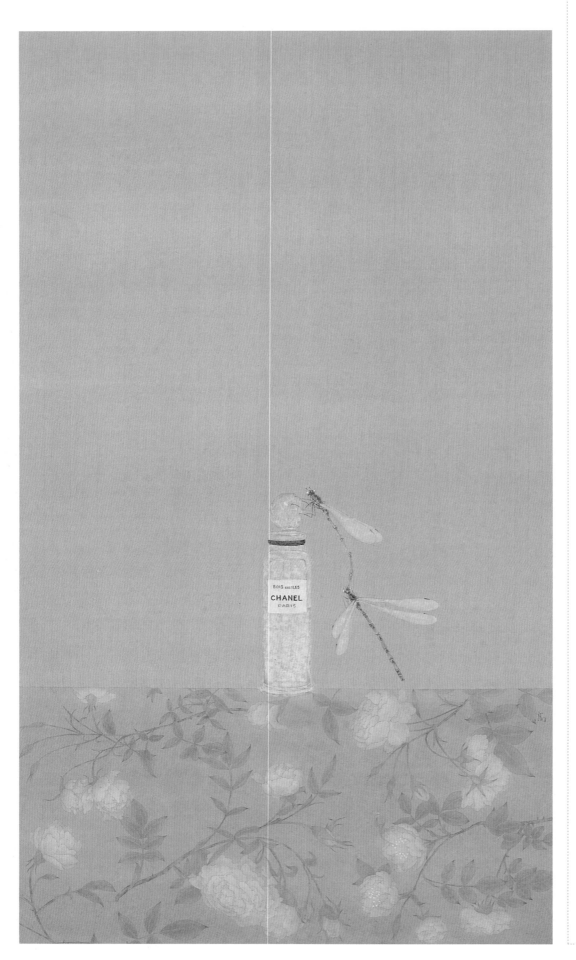

香水是另一种合香，前
调、中调、尾调，各样草木精
华集在一瓶中，随着时间缓缓
散发出各自的精神。高茜选的
四种春花，既是制香用料，也
适合案前观赏，它们被当作画
案，托着窈窕的香水瓶，托着
交合的蜻蜓，像在桌布上连片
盛开———朵朵粉白素淡，却
风姿绰约，锦绣了画面，蔓生
的枝叶却悄悄地在隐处互探、
勾连。（苏泓月）

← 合欢之四　71 cm×40 cm　纸本设色　2014 年

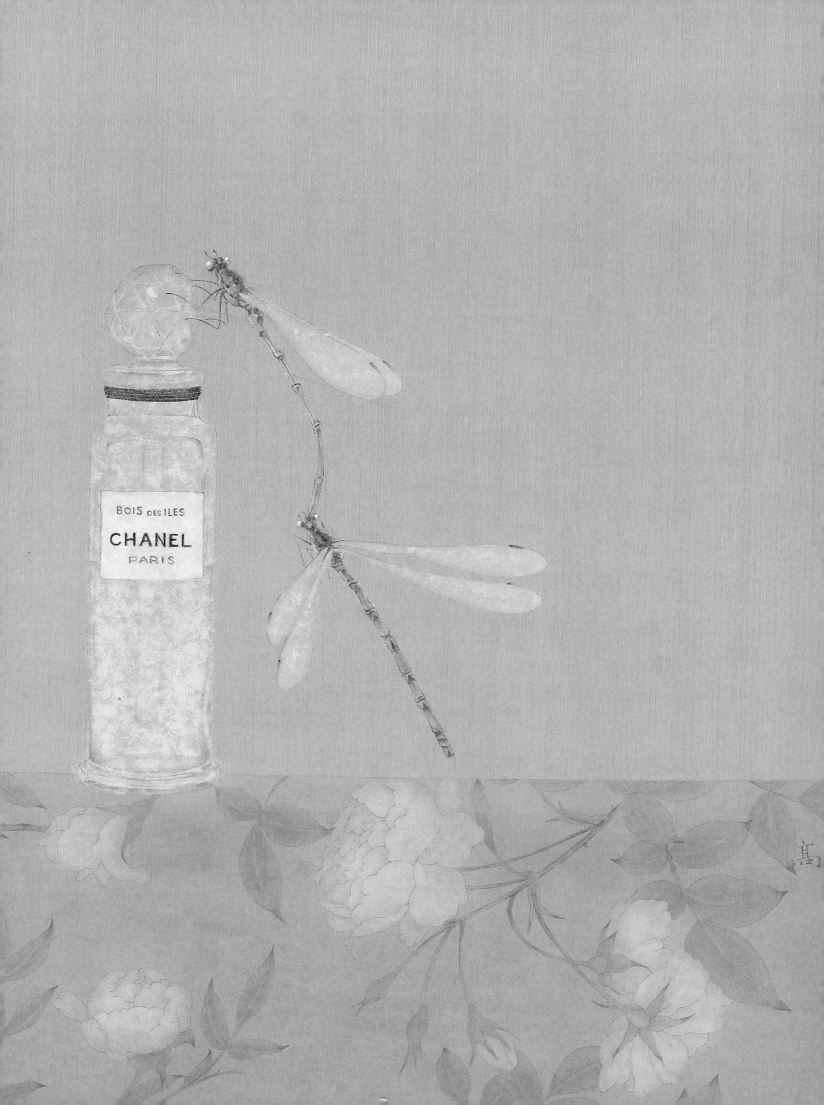

→ **触碰的时光** 71 cm×40 cm 纸本设色 2014年

或许意外的是，在
高茜细细的描绘下，古
董香水瓶没有了玻璃的
器匠感，罩云笼纱似的
多了些天趣，瓶身所有
的细节还在，只是她将
玻璃的光亮换成了柔
净。那些反光折射不见
了，古董的老旧气也不
见了，只剩下柔净，让
你的眼端视瓶身的窈窕
曲线，温和而暖。

她将冰冷的玻璃瓶
画成情欲的温房，在卷
曲的线条中、顺滑的质
感里，在淡似无的薄透
间，以隐约、似显不显
的色调表现。那些色调
仿佛会随着你的凝视渐
渐明艳起来，糖霜蜂蜜
般，愉悦了视觉的狡猾
味蕾。（苏泓月）

← **Coronado** 的翅膀　65 cm×38 cm　纸本设色　2014 年

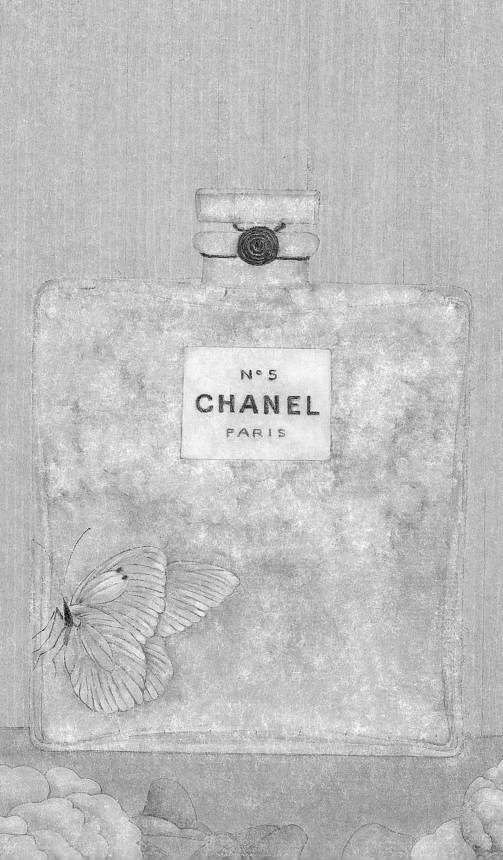

气味图像

　　我理解中的"图像"可能是一个比较抽象的概念，因为我觉得"图像"的涵盖范围不仅仅是我们视觉上看到的，还有嗅觉上的，甚至是听觉上的。比如，小时候母亲用的檀香皂，那种檀香味在我的记忆中一直挥之不去。

　　很多人在没有看过我作品前，是无法联想那种画面中的并置和组合的。就像茶跟咖啡，似乎是相互背离的、不搭调的。现代与传统的界线并非泾渭分明，文化的脉络是一以贯之的，如果能够把握住文化的根基和精髓，技法也罢，所选择的意象也罢，在现代和传统上的划分都只是表面。将看似代表着传统和现代的不搭调的意象进行组合，表面上是将这二者进行抗衡对比，但其实是一种制衡，混融了二者的空间，倒是让各自的意蕴更加耐人寻味。

　　为什么有的气味可以让人的心理产生波动？我似乎是一个需要靠气味过活的

↑ **花笺记 · 1**　41 cm×133.5 cm　纸本设色　2014 年

人，路过栀子花丛一定不会忘记采撷一把养在盛满清水的碗中，因为这种芳香的气味会给我带来安宁和愉悦。最近在画香水，也在研究里面的一些气味成分，在画面里表现这些成分。当然，这些气味一定是交织了我的一些记忆碎片。在这些记忆碎片当中，其实我想体现的已经不完全是图像了。

时代的变迁，让我们更加轻易地得到图像和对图像进行拼贴。而我只是痴迷于记忆碎片的拼接，那是意念上的衔接，这并不意味着我对造型有任何的懈怠，而是更加执着地在自然图像的参照下通过归纳和理解来诠释自己对图像的理解，因为无论是传统还是当代，都应该是无意识中流淌出来的，不是你想坚持传统或者强调当代就能如愿以偿的。

气味之《花笺记》

　　《花笺记》，明末清初流传在广东一带的木鱼歌唱本，它以优美词句讲述了才子佳人悲欢离合的故事，堪比《西厢记》。可惜的是，作者不详。"眼前多少离人恨，对花长叹泪偷涟……花貌好，是木樨，广寒曾带一枝归"，《花笺记》中描绘的古时男女情爱，往往借花起意，闻香赋兴，依凭各种花姿芬芳，于窗前闺内倾诉相思。花之香气，与魂魄相连，而我，自从画了"合欢"香水瓶系列后，对于花香和情感的微妙关联就非常着迷。现代人用香习惯与古人不同，人们难得在庭园中观花寻香，传递情爱的工具往往是香水。我曾去香奈儿的香水空间进行了气味体验，发现它好像一座"藏春坞"，给人的不只

是嗅觉上的领悟，它给人的想象是有足够的空间感的。当你完全沉浸于感受中时，你动用了身体的所有感觉，譬如触觉、听觉、视觉、味觉和嗅觉。

　　工笔的细腻轻柔，花与蝶，交尾昆虫的片断画面，宛若《花笺记》中少年男女反复相思、牵肠挂肚的恋爱曲折，画卷中所配文字便是唱本中的一段段歌词，剧情随着画面跌宕起伏。深闺红粉，轻波闲愁，密锁在玻璃瓶中的芬芳，一旦开启，如情欲泄闸，而画卷徐徐打开，古老的那出戏，又在今天的时空中启幕开演。

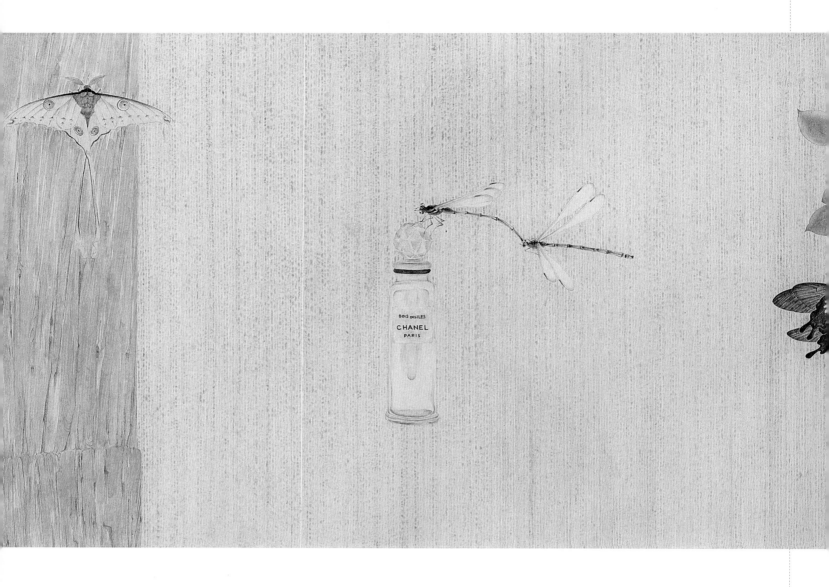

色之包浆

　　每当创作之初，我会事先设计好画面的主色调，很少会用到明度很高的颜色，间色用得比较多，就好像过滤掉一层一样。比如我们看到的经典古画都是经过了岁月的洗礼，即便是最艳丽的色彩，随着光阴的推移，已经火气尽褪。我们并不知道这些古画最初的颜色是什么样子，但它们现在呈现的样子，醇厚的朱红、深邃的靛蓝、温润的石绿，这应该就是色彩的包浆了。

　　古崎润一郎提到中国纸和西洋纸。一看到中国纸和日本纸的肌理，就立刻感到温馨舒畅。同样都是白，只是西洋纸有的是反光的情趣，中国纸和日本纸有的却是柔和细密，"犹如初雪霏微，将光线含呒其中，手感柔软，折叠无声。就

如同触摸树叶，娴静而温润。"那些闪闪发光的东西让他心神不安。就好像西洋人用的餐具，无论是银的还是钢的，都会打磨得耀眼锃亮，而我们的器具有的也是银质的，但并不怎么研磨，因为我们崇尚的是"光亮消失、有时代感、变得沉滞黯淡的东西"。

关于包浆，我对色彩的另外一个理解是饱和。所谓颜色饱和并不是颜色越厚饱和度越高，这种饱和度是相对的。底色做得到位可能罩上一两遍颜色就会达到想要的饱和度，反之就算反复加色也达不到想要的那个饱和度。

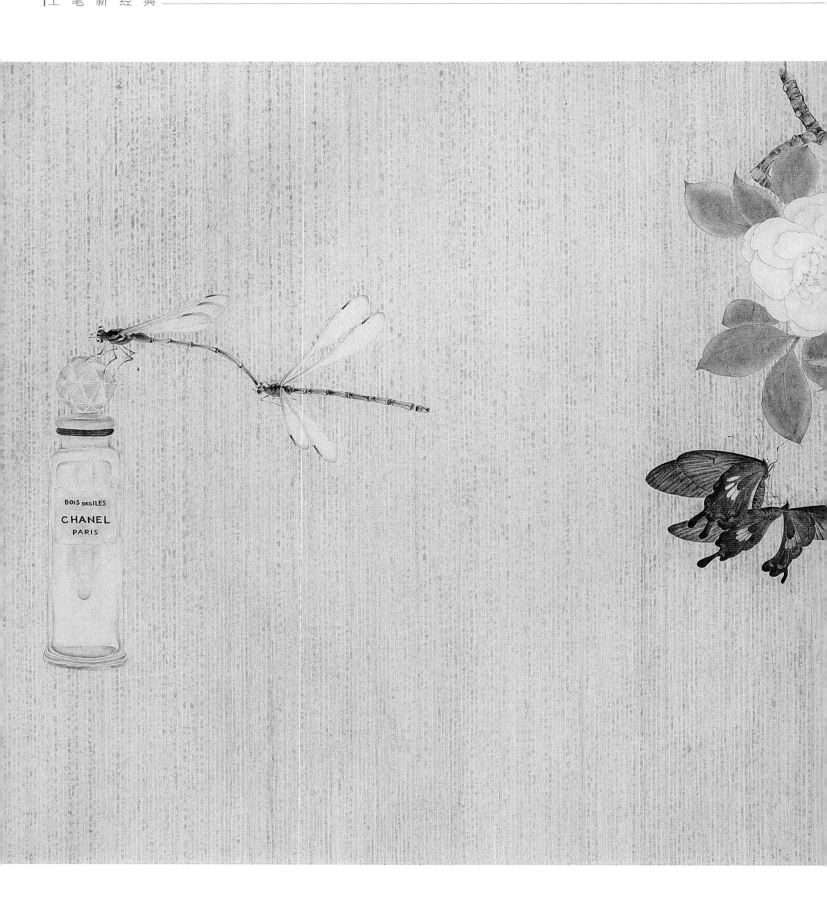

生活的日记——高茜工笔静物观感

我更愿意把她的画称为"工笔静物画"，以区别原先我们对于工笔花鸟画的认识范畴。随着年龄的增长，近年来她的作品越发透现出一种文学性的美，一种非纯粹的绘画之美，一种慵懒的女性化的美，这是一种有意识的状态下却又像初生婴儿般的本能的反应。

对于图案的偏爱能反映她内心传统的一面。我们能从那一遍遍不厌其烦的，看似简单、机械的描摹中隐约感受到闺阁女工的温婉之美。这种私人偏好与传统心境的美妙结合，强化了画面女性化的特征。

而对画面其他组成要素的选择，譬如一面平实的镜子、一把造型温软的木梳、一只让人忘却岁月的绣花裹足……无一不彰显那种对女性内心世界的关怀。

（张见）

↑ 花笔记·3　41 cm×133.5 cm　纸本设色　2014 年

写生稿

草图

对于技法，高茜表现的素养是古典式的、学院式的文人画传统，这得益于金陵深厚的文人画底蕴，只是高茜赋予了它一个全新的女性化诠释。春蚕吐丝般线性造型，平面化处理是其一贯忠实的路线，奠定了她对传统中国画血脉的传承。

那么，为什么传统中国画血脉的延伸给了我们非同一般的当代感受呢？首先是在图式上，画面构成起了扭转的作用。一种平常而又非常的室内静物摆放方式，加上诸如蝴蝶、蝉、飞禽，甚至空气等室外景物的有意识的混合，使视觉上产生非现实感，产生一种看似不合常理而又非常合理的心理感受，强迫观者产生记忆，不知不觉中走进了她的世界。在色彩运用上她一反传统工笔画"随类赋彩"的传统，西式的甚至带有女性化倾向的色彩观起了很大作用，加上对绘画材质的完美把握，使水色在纸绢上所留下的痕迹也透露了女性独有的聪颖和灵动。当然，最重要的是诸多无序因素都能被高茜游刃有余地掌控在她对文学性的理解之中，这是现代都市女性的自我生存状态一种有意识的表达，像一种倾诉，向你娓娓道来。（张见）

↑ **失忆症** 71 cm×192 cm 纸本设色 2013 年

在都市里成长的高茜，虽然也会到公园对着一树梅花、一丛牡丹坐上几天细心地勾勒描画，但显然她更钟情于花店那闪着透亮光泽的门窗中的百合、淡水月季、紫罗兰之类的鲜花。

在她的画室中经常可看到迎窗安置两三组插在器皿中的细碎的花草，素洁淡雅。我曾与她设想，如果将这种情调画成工笔画，将会具有一种新鲜的感觉。（江宏伟）

↑ **石头记** 20 cm×15 cm×20 cm 石材 2013 年

↑ **石头记** 20 cm×15 cm×20 cm 石材 2013 年

以高茜积累的绘画知识，以及她的敏感度，她是能欣赏中国古典绘画的精妙所在的，然而她的情绪、她的生活环境与生活方式使她的审美理想更贴近她生存环境所触及的视觉经验。自然的，她会将视线转移到马蒂斯、莫里斯、霍克尼的画面里，从中寻找现代感与传统工笔画融合的途径。经过几年的摸索，她的画面逐渐起了变化，花鸟画悄悄地被静物画取代。一丛自然中开放的百合被插入注满清水的玻璃器皿，于是大自然的空间转变为室内音响，在清澈之间有种安闲的味道，很洋气。这没有什么不好的。（江宏伟）

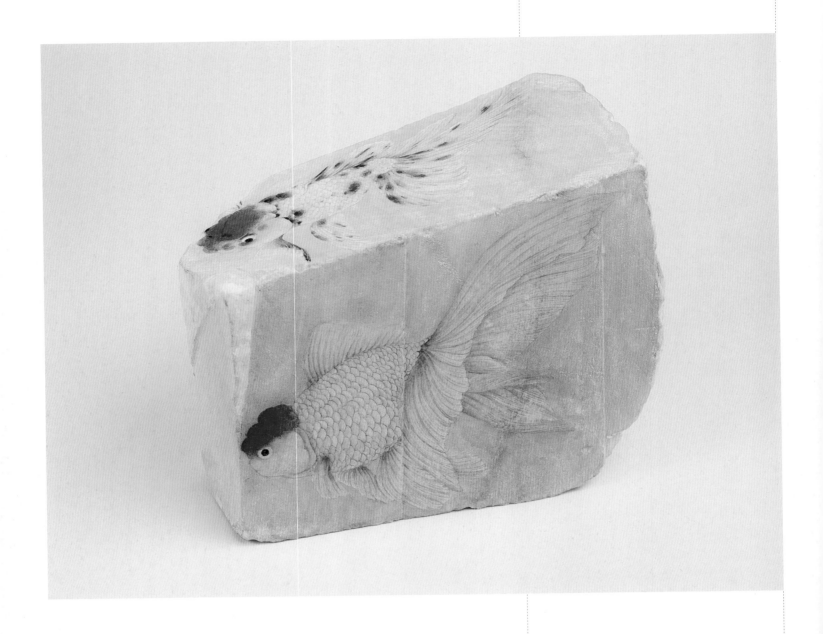

当我们沿用一种习惯了的审美方式，总会隐隐地感到与现实所取得的触动有点距离，会想试图做些改变。只是由于理智的作用我们不愿轻易背离，背离了确实有些冒险。因为画种的界限一旦被打破，存在一个归宿问题，所以这需要韧性。忠实于自己的感受，将符合自己审美愿望的理想通过某种途径加以外现，这没错。（江宏伟）

↑ **石头记** 20 cm×15 cm×20 cm 石材 2013 年

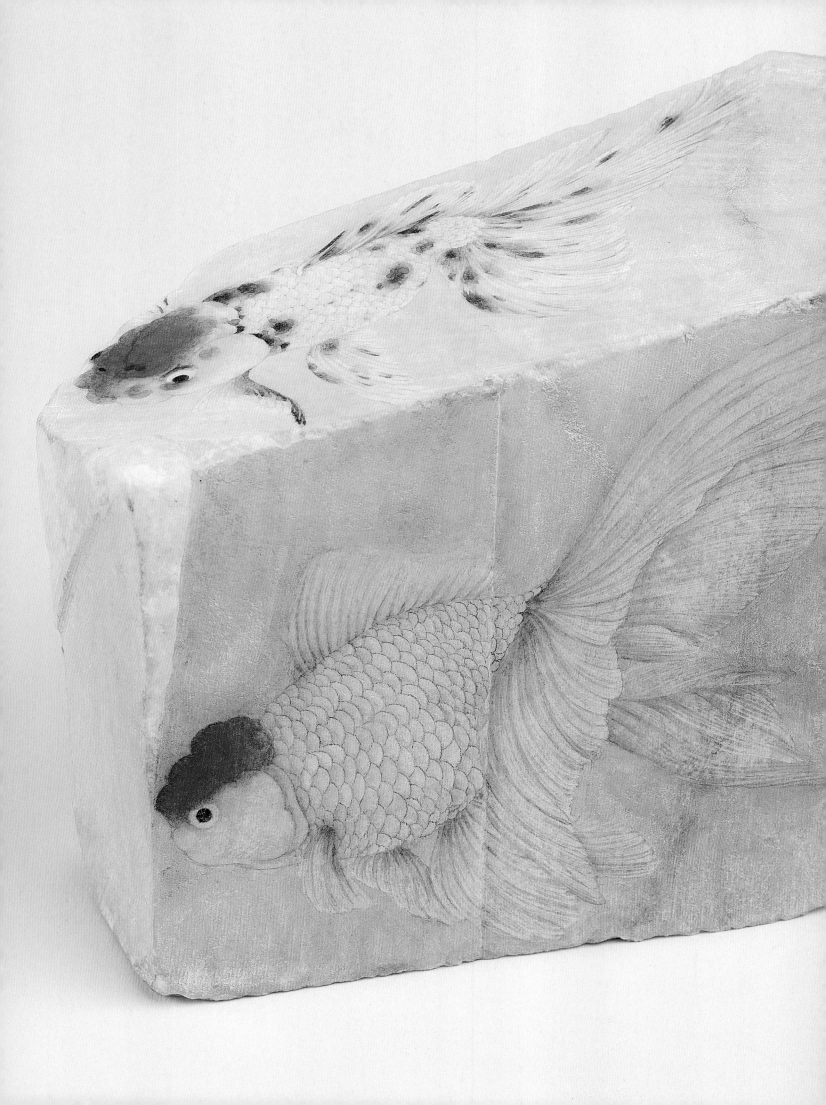

叶 芃

浙江省开化人，中国美术家协会会员、中国工笔画学会会员。1973 年 7 月出生。1993 年毕业于浙江师范大学美术系；2003 年毕业于南京艺术学院美术学院，获硕士学位，师从江宏伟教授；2014 年毕业于中央美术学院获博士学位，师从郭怡孮教授；2003 年至 2016 年任教于上海华东师范大学艺术学院，副教授，硕士导师；2016 年任教于中国美术学院中国画与书法艺术学院。

2001 年获黄宾虹奖·中国高等美术院校中国画新秀作品展金奖（北京）、中国艺术博览会优秀作品奖（北京）。

2002 年获中国画作品展优秀奖（盘锦）、奇迪杯全国第五届工笔画大展优秀奖（宁波）。

2004 年参加第十届全国美展上海展（上海）。

2005 年参加传承与融合 2005 当代中青年国画家邀请展（杭州）。

2006 年参加笔墨纸砚·全国青年国画家邀请展，获学术奖（杭州、椒江），传承与融合 2006 当代中青年国画家邀请展（杭州）。

2007 年参加上海优秀青年中国画家作品展（上海）。第三届中国（南京）国际书画艺术博览会暨全国优秀书画作品展。

2008 年参加"永恒的经典"当代中国画邀请展（北京），学院在线：中国"生于 70 年代"水墨画家 2008 提名展（上海）。

2009 年参加庆祝中华人民共和国成立六十周年上海美术作品展暨上海美术大展（上海），第十一届全国美术作品展览（北京）（获奖提名）。

2010 年参加中国美术家协会中国画艺委会举办的绿色，和谐——中国画名家邀请展（山东），江宏伟师生作品展（南京），第五届亚洲新意美术交流展（曼谷）。

2011 年参加"2170"中国画名家提名展（南京）、全国高校美教联盟·2011 年中国书画作品学术邀请展（杭州），华东师范大学 60 周年校庆美术系 30 周年画展（上海），"中国风"阿肯色中央大学绘画交流展（美国）。

2012 年参加"至人无法"·中国当代青年水墨名家邀请展（南京）

2013 年参加全国工笔画双年展（厦门），凯风和鸣首届全国中青年花鸟画提名展（北京）。

2014 年参加工不可墨——中国工笔画邀请展（南京），新中国成立 65 周年上海美术大展（上海），第十二届全国美展（上海／北京／天津），2014 南京青年奥运会美术大展（南京），2014 厦门全国工笔画双年展（厦门）。

2015 年参加"古林长风花家"叶芃工笔作品展（北京），格局·格调——首届中国画博士邀请展（北京）、中国水墨国际话语权推广项目"大美水墨·当代邀请作品展"（北京）、西湖画会 2015 名家邀请展（杭州）。

2016 年参加新新工笔——中国当代青年工笔邀请展（沧州）、中国工笔画首届优秀作品提名巡展（四川），笔墨·新势力两岸三地青年画家提名展（北京），写意中国——中国国家画院青年画院中国画作品展（北京）。

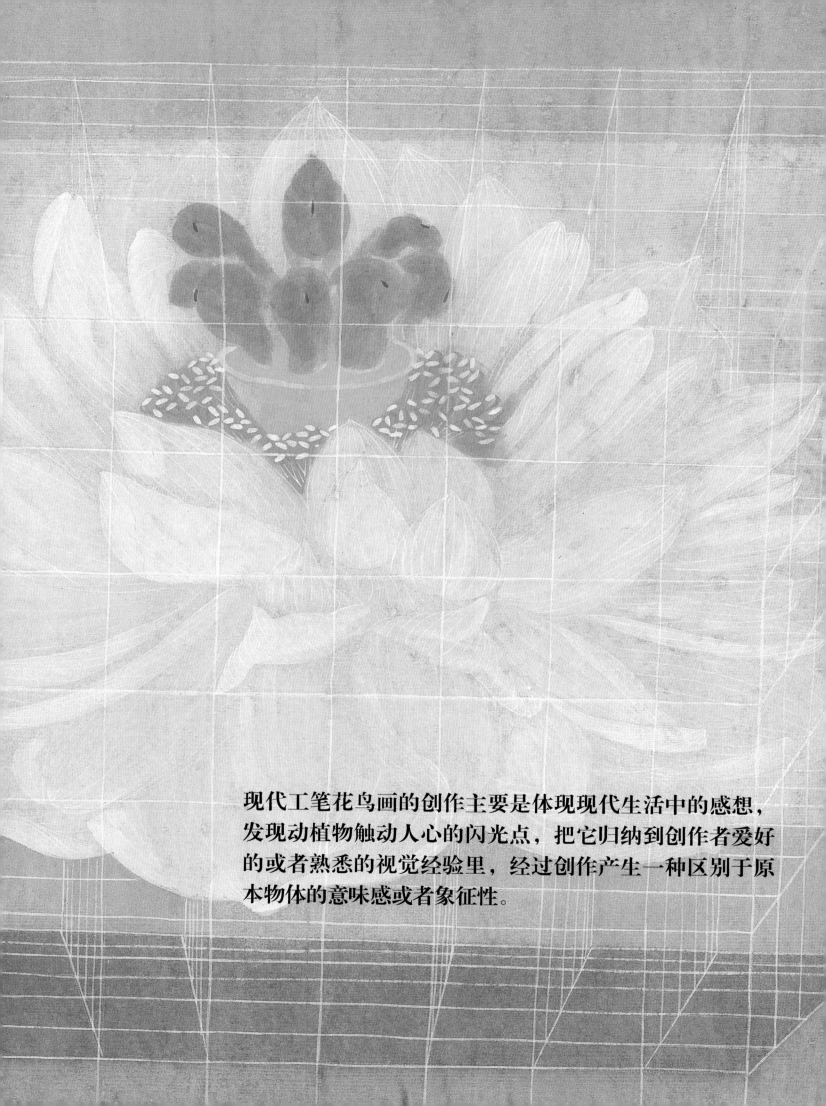

现代工笔花鸟画的创作主要是体现现代生活中的感想，发现动植物触动人心的闪光点，把它归纳到创作者爱好的或者熟悉的视觉经验里，经过创作产生一种区别于原本物体的意味感或者象征性。

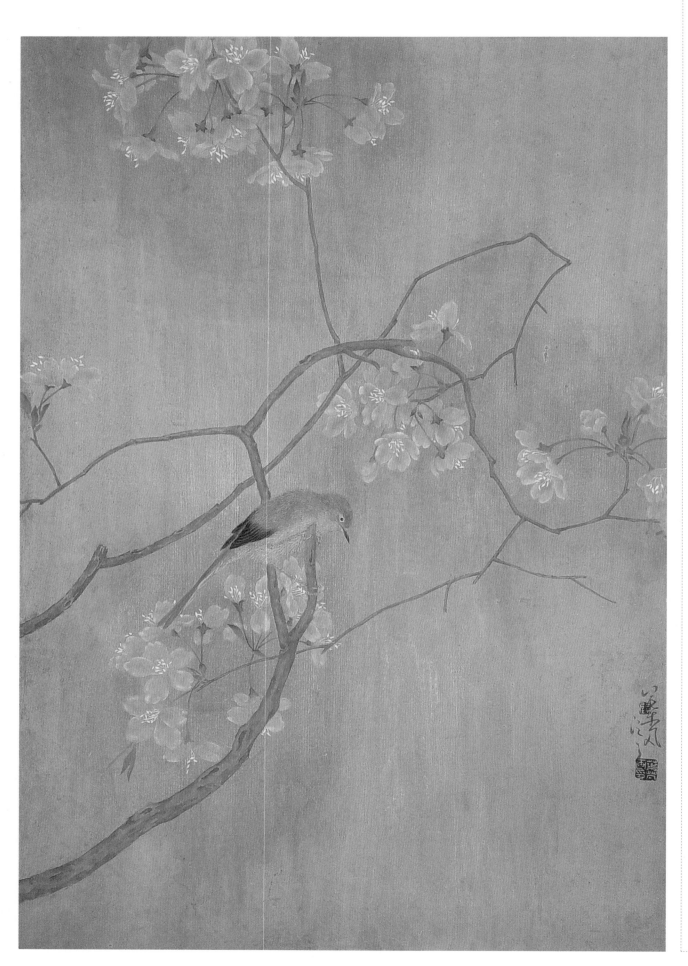

← 袅枝啼露　70 cm × 47 cm　纸本设色　2006 年

《翠叶催凉》借鉴了八大山人作品的构图进行再创作。八大山人是写意花鸟画的高峰，其布局的奇巧和造型语言的独特都能给现代工笔花鸟画的创作提供无尽的智慧源泉。《翠叶催凉》的创作初衷源于读图时的心念灵动，当时看了八大的荷花就想着如何在工笔画中将八大山人的画面意境传达出来，以达到既保留写意画的灵动和绘画性，又能体现工笔画的细腻质地和柔丽的色彩。

创作的过程相对工笔画先勾勒再层层渲染罩染的制作过程显得较为轻松，先按照八大山人的画面构成，在熟宣上以写意的手法和浓淡适中的颜色画出荷叶和秆。石头、鸟的造型也是从八大山人的其他作品中搬移过来的。等第一遍色干透后上底色，趁底色未干时用清水笔吸干底色，以露出之前画过的色块，或者不吸底色待其干透也可。底色干透后以清水排笔或底刷刷掉画面的浮色，露出之前所画色底。待画面干透后以工笔画技法进行渲染，渲染运用勾勒渲染填彩画法和没骨法结合的技法。荷叶的叶脉以积色渲染出厚度感，以淡墨色复勾叶脉，用笔轻松自然。而叶面用没骨法罩染出荷叶的外形，以求表现色彩的透明感。以色线勾勒荷花花脉。画鸟时在之前的色块上先用白粉和墨色丝毛，淡墨层层渲染鸟翅膀羽毛，然后淡墨罩染完成工笔制作。根据画面需要渲染背景烘托主体，最后给画面整体罩染一层透明色统一画面。从总体上看，这次创作过程带有游戏式的新鲜和愉快，而画面也基本达到了预期的效果，虽没有细腻宏大的制作，但画面清新隽永，达到了抒情写意的目的。

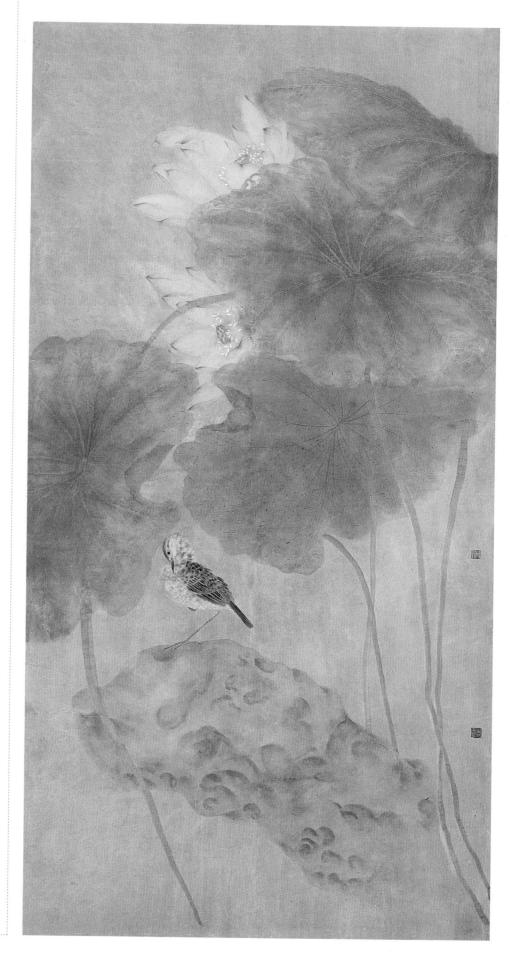

→ 翠夜催凉　138 cm×68 cm　纸本设色　2006年

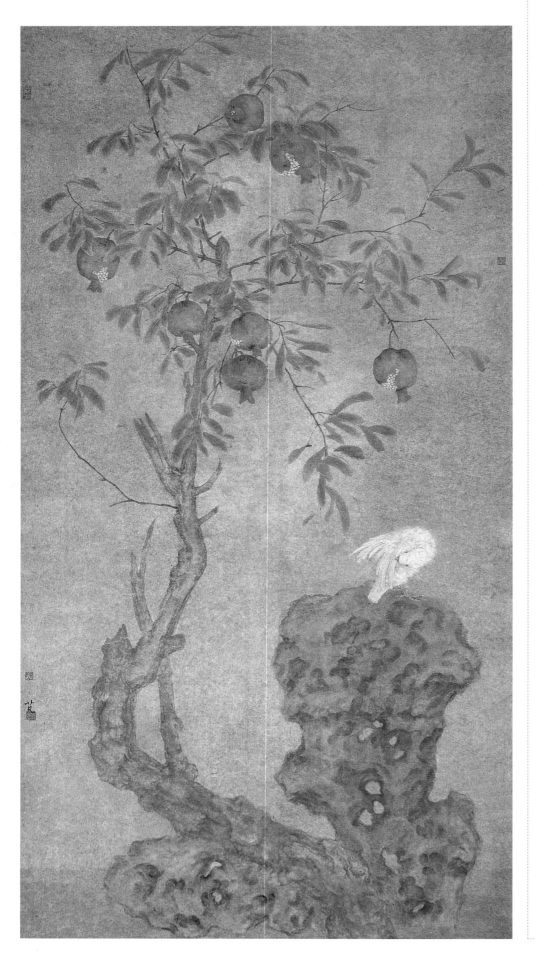

← 庭院深九重 140 cm×70 cm 纸本设色 2007 年

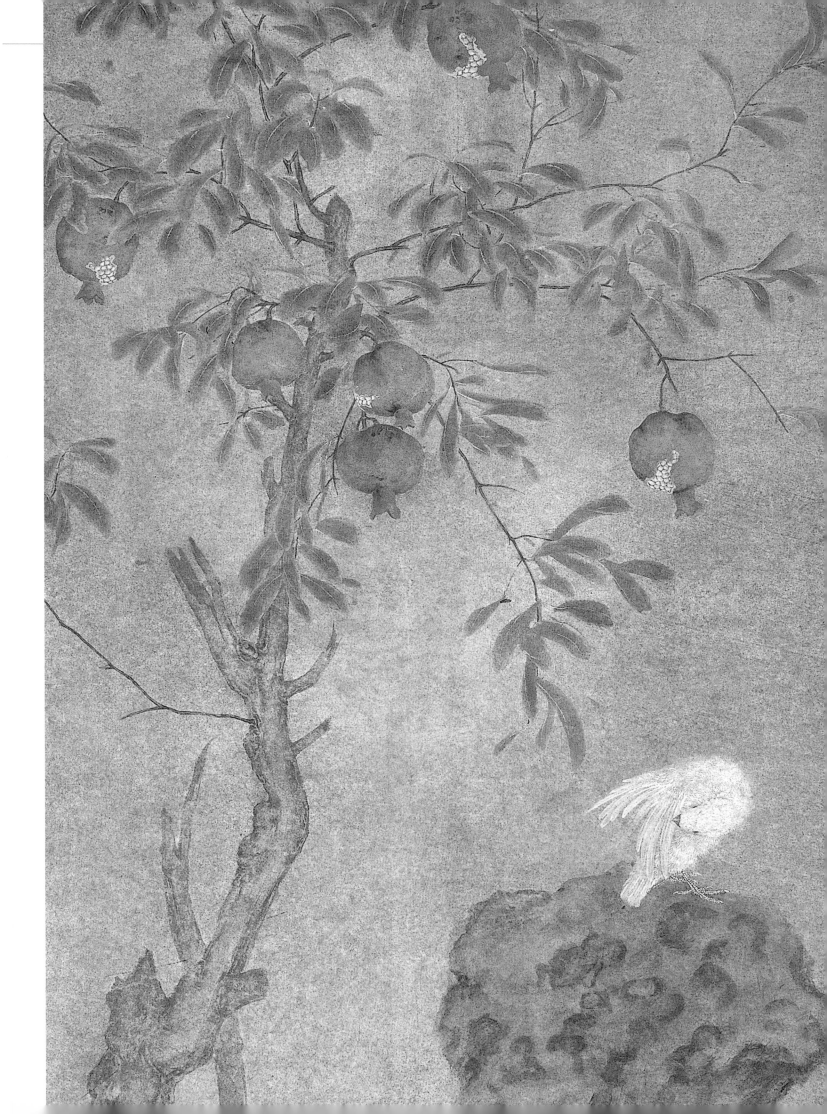

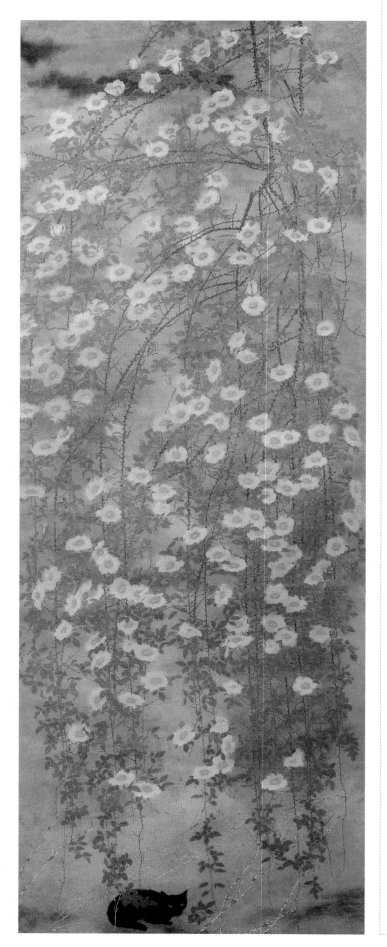

← 蔷薇花开　360 cm×131 cm　纸本设色　2000 年

　　野蔷薇的学名叫金樱子，可入药，花开纯白，花中心透着一层淡淡的嫩葱绿，花蕊绕着中心的花房形成一圈金丝粉蕊。清晨花瓣上还常常带着露水，十分清纯。每年三四月份，春雨细如牛毛而纷飞的时节，在家乡的山中常常可以看到金樱子，一堆堆、一簇簇地攒着，开出亮亮白白的花。有些新生的从草丛里钻出来，而年岁长的便从高高的树干上挂下来。它的茎干极少分岔，一根根如珠帘一般把白花串在一起。在色调单一的春日山野中，

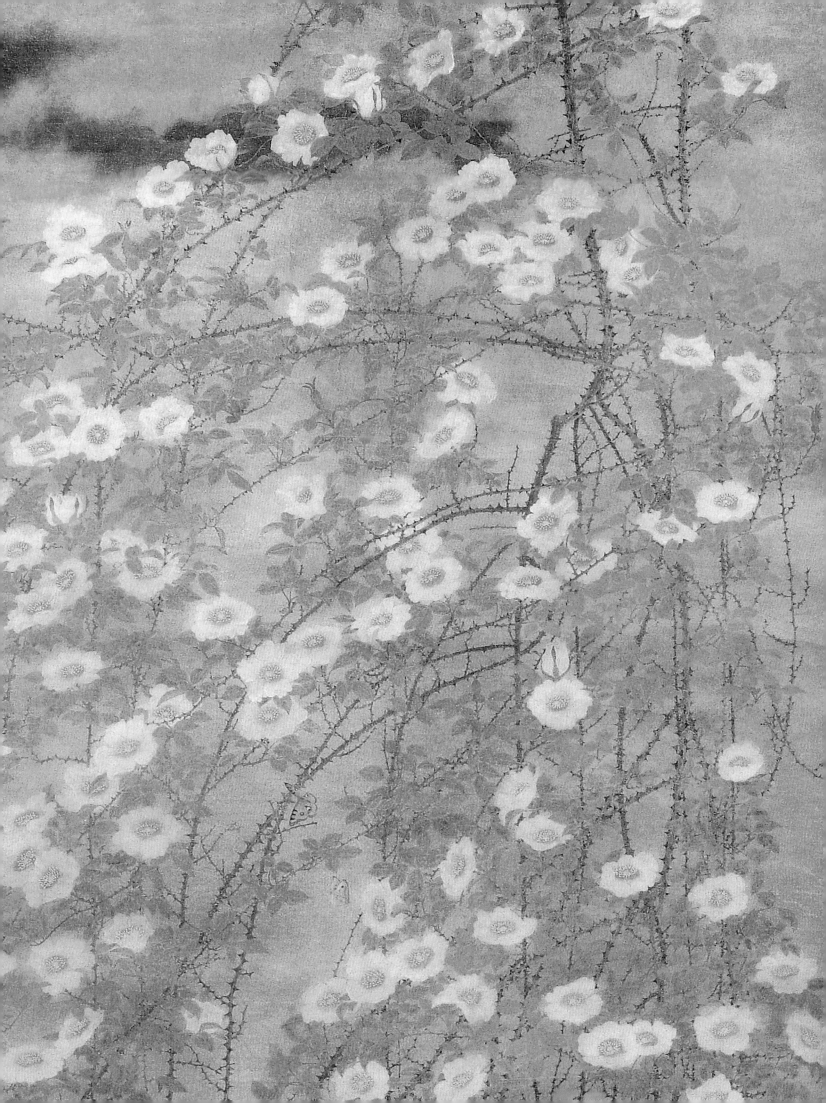

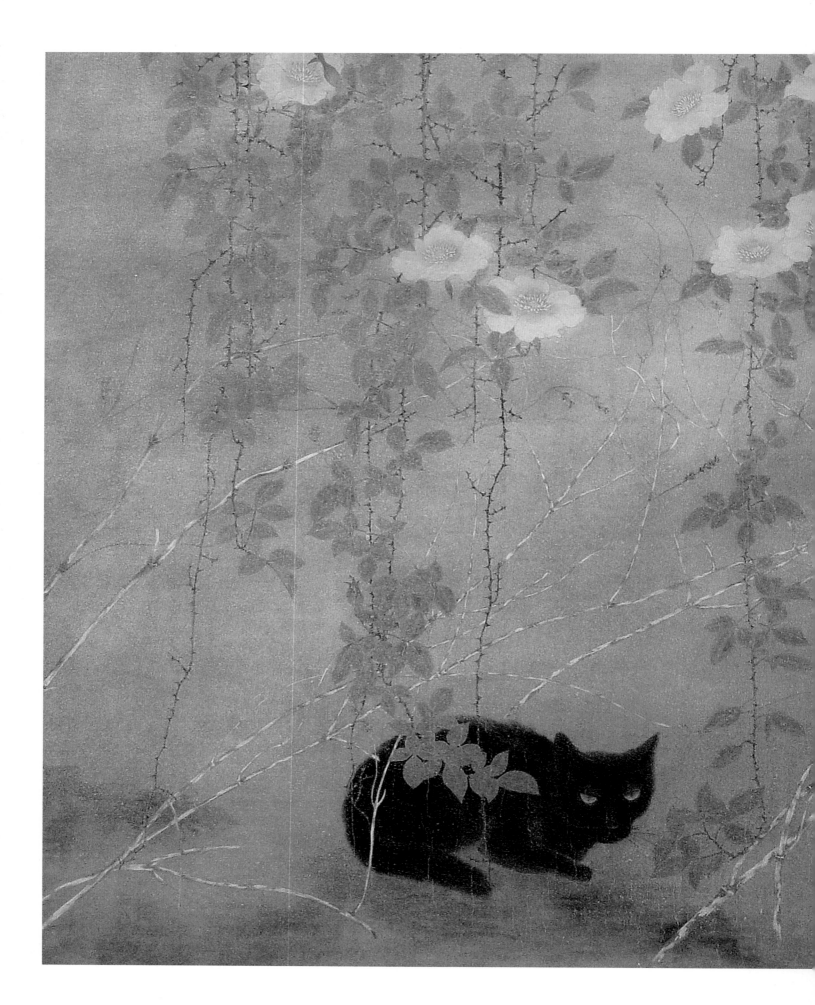

让人眼前一亮。鲜花散发出阵阵幽香，沁人而悠远，只是茎干上布满了棘刺，虽然颜色红红艳艳的，却让人不敢有非分之想，可远观而不可亵玩。一次随意的登山游玩中，我发现了一株气势极大的金樱子从高处挂落，她仿佛上天赐予的礼物感动我，促使我运用当时所能用的精力和体力把花画下来。为了平衡画面，以及改变画面过于平板单调的状况，我在画面左上角渲染了一些黑色块，相应地在左下角画了一只蜷缩着身子、背毛竖立、眼睛发着绿光、用狐疑的目光注视着前方的黑猫。如此处理不但可以稳定画面，而且可以与画面上的"繁花似锦"形成一种情感上的对比，有一种生命意识的象征意味。同时，我还在黑猫身旁配上几株经历寒冬、已经发白的枯草来强化画面的这种意味。

周京新先生曾评述此画："作品将宏大的气势、优雅的情趣、强烈的色彩及入微的形神较为完美地结合起来，小中见大、平中出奇，构成了一幅生活情调与艺术品位俱佳的美丽图画。"

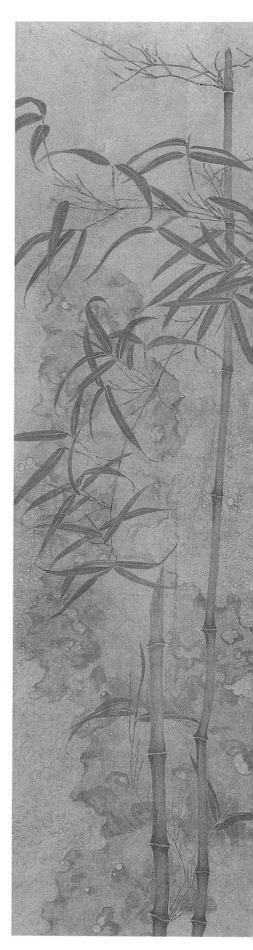

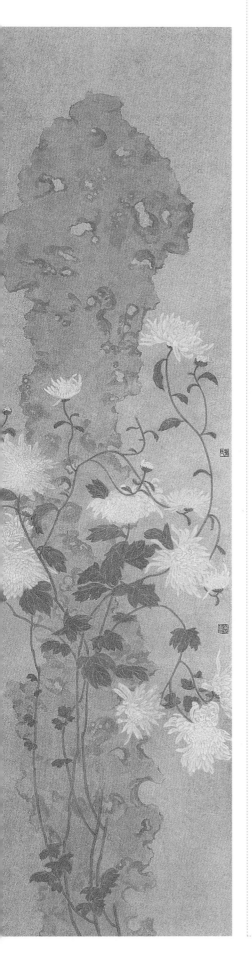

← 古风·印象 138 cm×35 cm×4 纸本设色 2007 年

"古风"系列是我在思索如何面对传统绘画的现代化这一命题时，做出的探索之一。现代工笔花鸟画的创作主要是体现现代生活中的感想，发现动植物触动人心的闪光点，把它归纳到创作者爱好的或者熟悉的视觉经验里，通过创作产生一种区别于原本物体的意味感或者象征性。比如带有极强的传统文化符号意味的荷花、梅兰竹菊等，如何将这些代表传统文化的文化符号与现代性的艺术语言进行融合及变化，产生既融合又有些冲突的文化时空感受，这或许是现代花鸟画创作中最值得回味的地方。梅兰竹菊是文人画的古老命题，其包含的丰富文化内涵和创作定式让这一题材在面临现代化这一命题时不容易找到合适的着力点。《古风·印象》的创作初衷是想在梅兰竹菊的传统图式中，适当地运用写意造型和水印木刻的某些特殊意味，结合构图并运用工笔技法表现出来。

在生宣上点乱出梅兰竹菊，事先可以起稿定好梅兰竹菊的造型，当然，如果胸有成竹也可像画写意花鸟画那样直接挥写点乱，四条屏中的梅兰竹菊在整体上形成高低起伏的内在呼应。然后画上太湖石，以近乎泼彩的方式画出太湖石的雏形，以相对较重的颜色趁湿对冲勾勒或渲染出石头的凹凸起伏，最终达到水印木刻那样平面化而色彩明润的效果。太湖石还起着形成四条屏整体序列的重要作用，太湖石的序列与梅兰竹菊形态上的高低起伏互相作用，使四条屏成为一个内在相互联接的整体。等之前上的色块干透后以排笔上底色，底色干透后上胶矾水，将生宣转成熟宣，以工笔画的制作方式进行细节刻画。

《古风·印象》的完成也确立了一种创作思路：尽量多吸收各类传统绘画中具有典型性的图式符号和色彩意味，运用设计构成的理念再次组合画面，画面必须以自己的技法语言制作完成，获得区别于他人的画面质地和肌理效果，以确立自我的艺术语言。《古风·印象》的完成得益于我在工笔和写意两方面研习积累的经验，对于个人图式的确立有启发意义，拓展了创作途径。

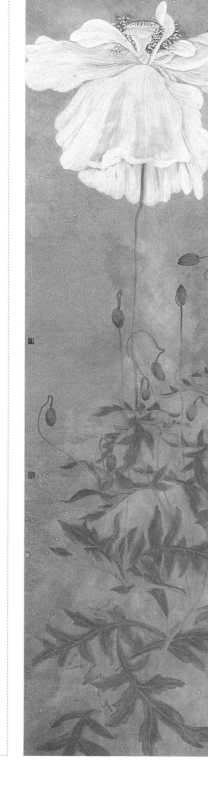
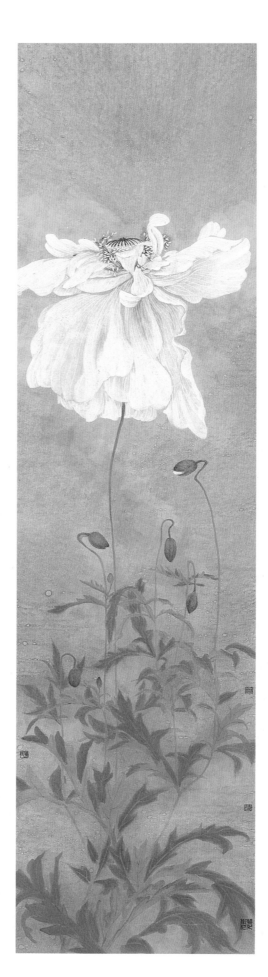
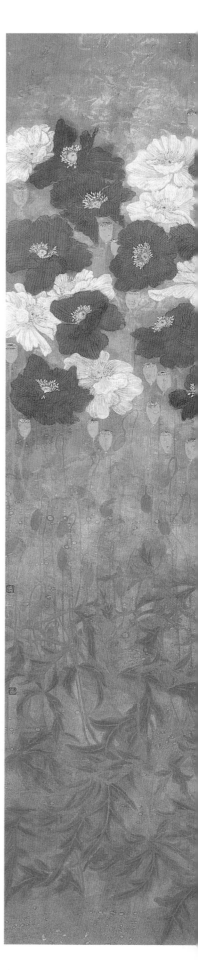

→ 逍遥游　138 cm×35 cm×6　纸本设色　2010年

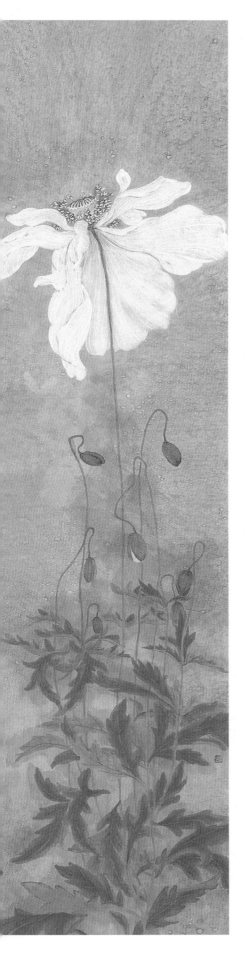
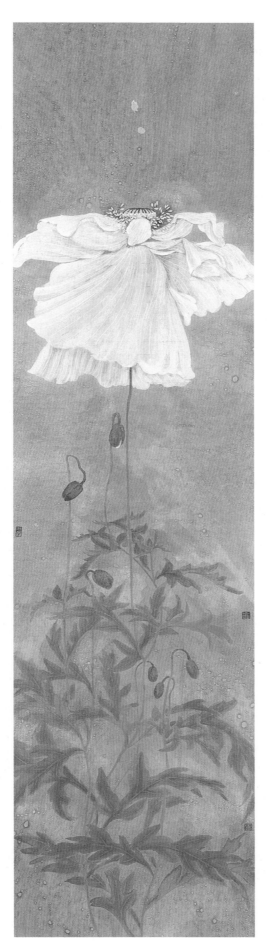
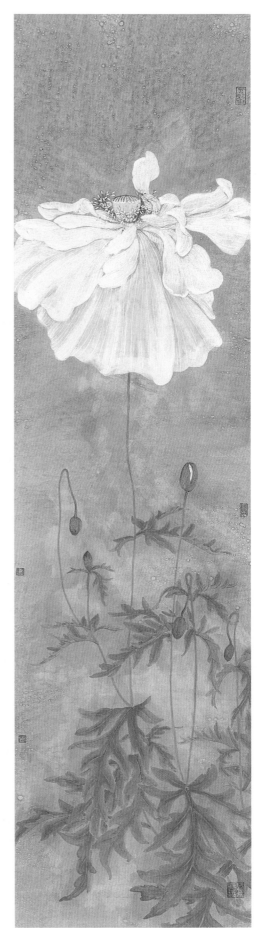

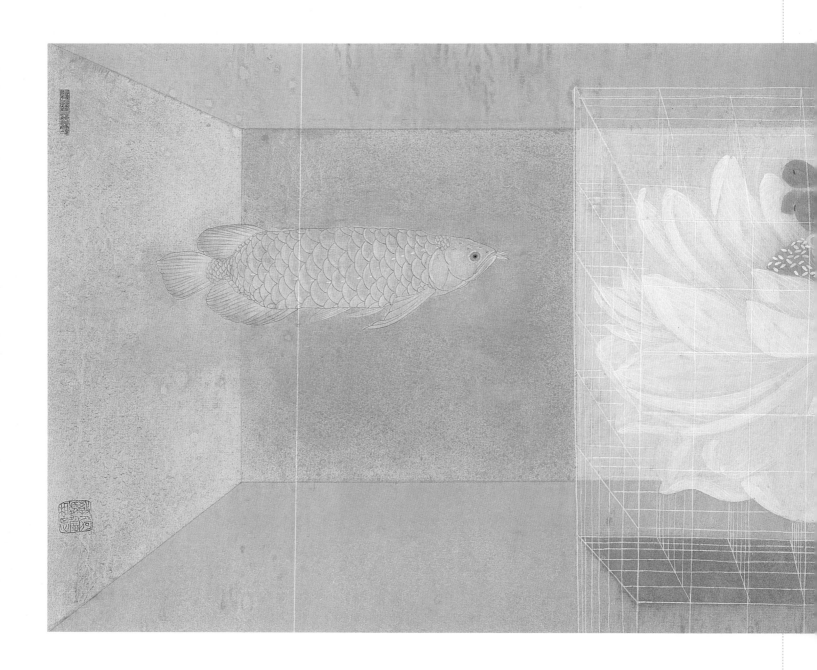

↑ **时空·领域 10**　46 cm × 138 cm　纸本设色　2015 年

　　庄周在《庄子·逍遥游》中描写的"北冥有鱼，其名为鲲。鲲之大，不知其几千里也；化而为鸟，其名为鹏。鹏之背，不知其几千里也……"从中可以体会古人正是通过冥想感受宇宙的广大，而体悟出顺应自然、"去智绝圣"以印证"道"的智慧。

　　受其启发，联系我原来的创作状态，一种倾向古典的、唯美的、抒情的、具备文学化倾向的创作模式，这样的创作模式以人的情感和感官诉求为核心，是容易

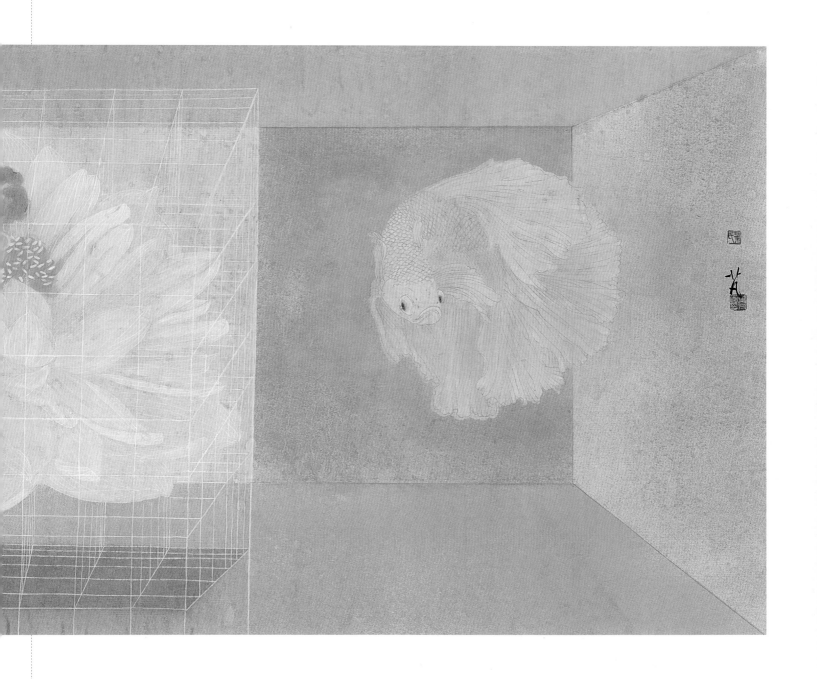

引起共鸣的，这也是古典艺术创作的法则之一。而给我的启示是：应该跳出"人性自然"的惯性思维，跳出人类情感对世界的判断，尝试以对宇宙的核心之"道"的感悟为主题，创造看似怪诞却又有内在合理性的艺术空间。它可能与科学精神相契合，但首先它是一幅画。我们可以原本打破对自然美与丑的理解，重新以内在规律的观念去看待世界。这种规律性不一定是永恒的，它是相对的，比如在不同的时空领域透视所代表的意味和文化内涵都会发生变化，这给我提供了很大的想象空间。

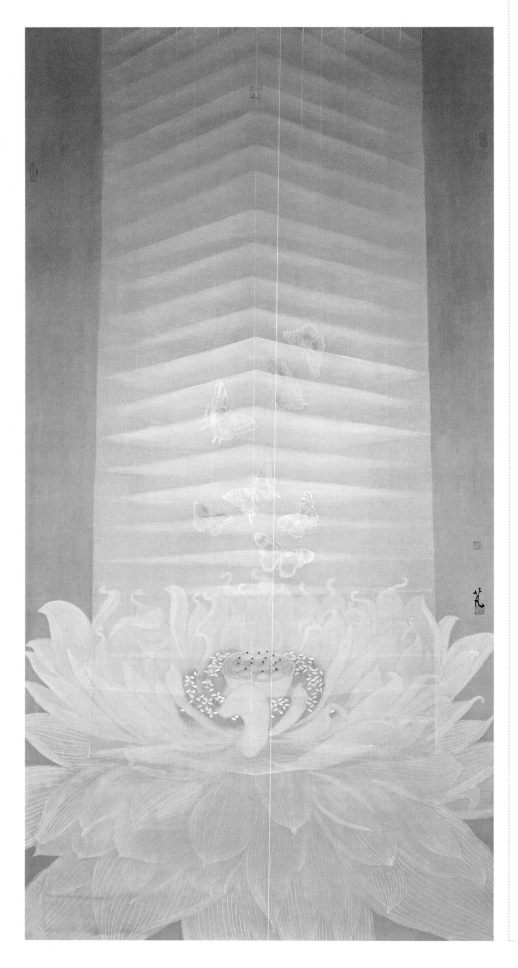

联想起玄幻小说里大空间套小空间类似俄罗斯套娃的空间设想，我便想在作品中体现透视与时空的观念。我选用了中国的透视观与西方的照相透视观将两者并置在同一个空间中，在这样的一个空间中两者互不干扰，依照任何一种透视观去看待另一种都能够产生新颖奇特的视觉感受。在这样的空间中，位于两种透视观的中心主体所处的位置就形成视觉冲击点，成为绘画主体的绝佳位置，也就是画眼。对画面主体的表现刻意体现中国绘画的平面化造型，将焦点透视、散点透视、平面造型三种不同的透视法套叠在一起，更能引导观看者的思维。为了更明确地点出主题，画面主体大都选用具有文化符号意义的事物，比如荷花、假山石等。荷花、假山石代表了中国传统精神尤其是"三教合一"后生发的审美理想，以及中国文化对于时空和"虚无"的禅思和理解，也是我之前创作的菩提心系列艺术思想的延续。

←
时空·领域 16　139 cm×70 cm　纸本设色　2015 年

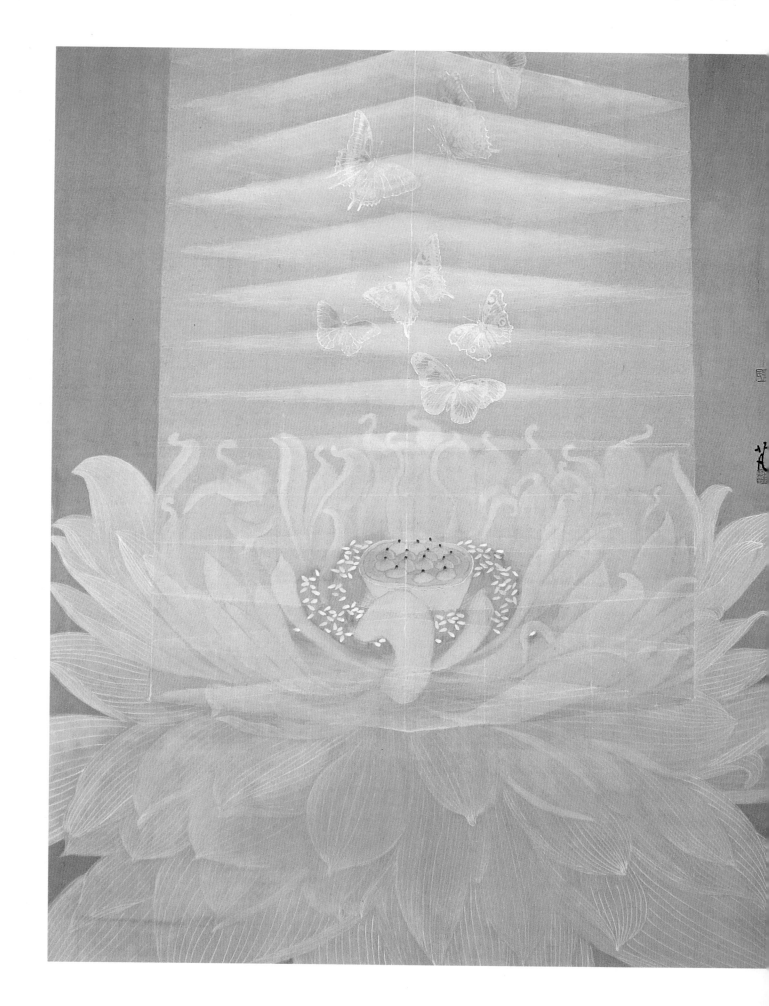

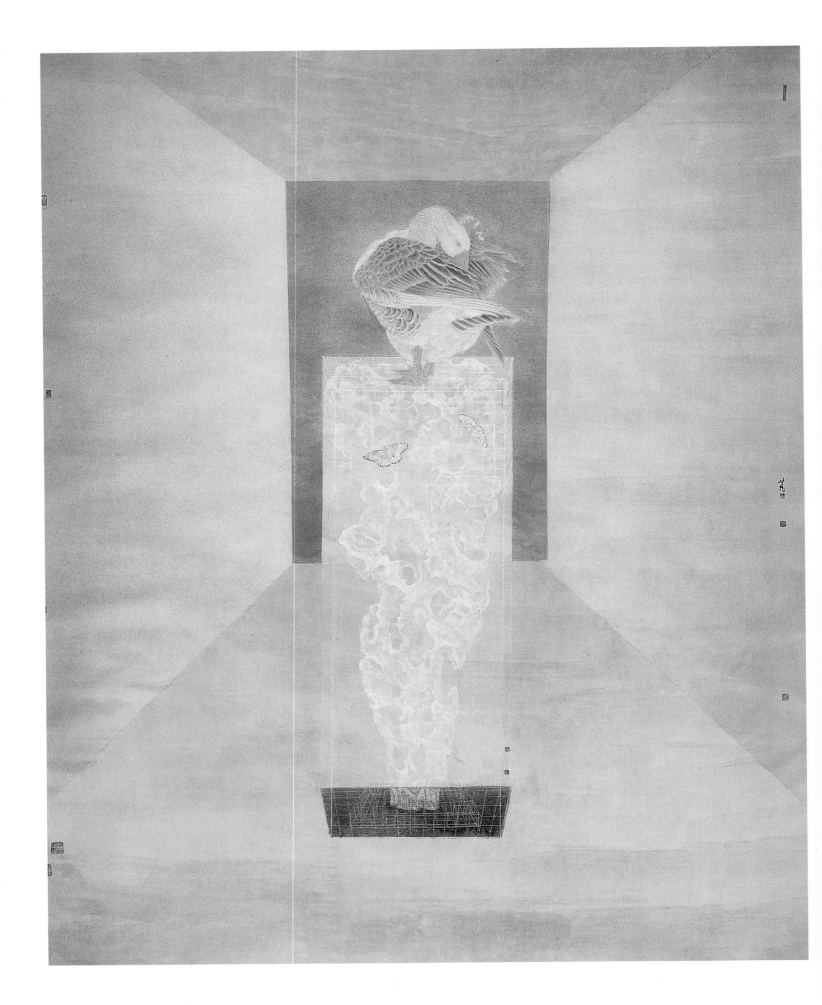

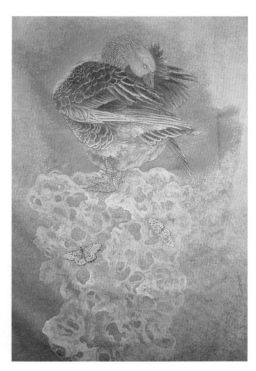

技法

　　步骤 1　在生宣上以墨线勾勒出主体：
大雁、假山石、蝴蝶。白粉提染出物体的
凹凸感。笔墨染出大雁的羽毛，由于是在
生宣上着色，可以打湿后再染色，这样颜
色不会晕开。

　　步骤 2　利用报纸裁剪出物体形状进
行遮挡，用喷壶喷出所需的色块，营造出
透视空间。

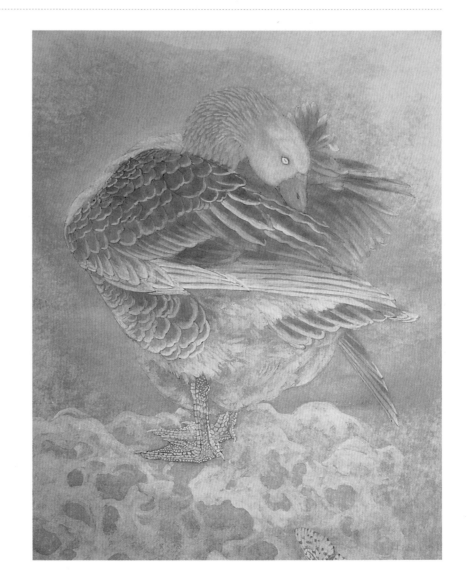

时空・领域 1　235 cm×180 cm　纸本设色　2014 年

步骤3　在背部上底色，增加画面色彩厚度，使画面肌理丰富。

步骤4　可以用胶矾水将纸做熟或半生熟，然后细致描绘大雁羽毛以及爪子，以界尺勾勒线状网格，表达反向空间。

2013年在撰写博士论文的时候，我常常遇到瓶颈，为了逃避压力，在无意中发现了网络中竟然有玄幻小说这样的体裁。经过一定量的阅读，我发现并不是一无所获。在写得较好的玄幻小说中，最主要的一个核心就是穿越时空追寻"道"的本源。作者的思维跳出地球、银河系、宇宙、异宇宙、平行空间、域界等时空领域去感受道、心、性的关系，感受世界的本源。从如此广阔的空间维度来看人类的思维、情感和创作，会发现即便没有人类的存在宇宙也不会发生一丝的改变。人类几千年的文化史一直试图把人类的思维作为世界的本源，以人的情感道德判断世界的善恶黑白。可当你站在浩淼的太空，感受时空领域的变幻时，这些人文因素都显得那么的无足轻重，这时就能体会老庄之学提倡"圣人无情"是多么的理性和冷静了。"圣人无情"不是真正的无情，而是在判断事物之前摒弃个人的情感好恶，顺应天赋秉性，保持以物观物、以"道"证"道"的理性判断。所以王弼解释说："圣人之情，应物而无累于物者也。"

应该说"时空·领域"是我个人创作上一次有序的跳跃，一定程度上脱离了传统中国画对于自然文学性的比、兴、赋，着重于对"道"的哲学思索和新时空的营造。我觉得走出的这一步不是枯燥的科学研究和哲学思索，而是带有诗情与浪漫的创作思路。刚面世时会有点突兀和不完善，但这只是第一步，相信时间会逐渐给予完美的答案。所以发生的一切都不是当时我为了逃避博士论文的枯燥拿起手机开始看玄幻小说时能想得到的，这只能证明"道"无处不在，关键是是否有悟道的"心"。

→
时空·领域3
138 cm×70 cm　纸本设色　2014年

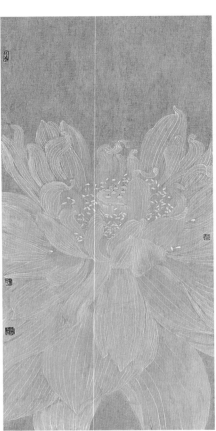
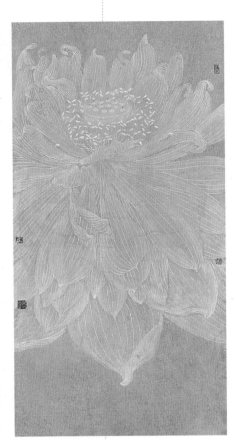

　　这组"菩提心·非非"系列主要立足于绘画与传统哲思的对话。在中国的传统哲学中，儒释道对于哲学核心问题的思索都不约而同地趋向虚无，由此引发了三教合一，也确立了中国文化思想区别于西方的发展轨迹。在现代化的当下，无论科学发展到何种程度都不能遮盖传统精神在人文上的合理性和绵延的生命力。以此为出发点结合"太极生两仪，两仪生四象，四象生八卦"的易数理念将这组画分为三个基本单位，中间的一组依旧发挥前几组"菩提心"的文化符号的作用，象征着思维由自然提取到印证"道"的过程。下面的红荷表现其自然的一面，尤其着重强调了平时不太注意的荷花花瓣的脉络。花鸟画正常写生状态下一直强调主观处理，避免谨毛失貌，因此表现荷花花瓣的脉络时尽量简洁，以避免影响荷花的整体效果。但这次创作却提供了很好的细致表现荷花脉络的机会，因为在高2.5米、宽1.9米的大画上就画一朵荷花，如果没有足够的细节画面是留不住观众的眼光的，而对于荷花的脉络的细致表现正好满足了提供画面趣味点和画眼的需求。仔细观察下的荷花脉络完全区别于往常绘画所表现的脉络，层层交错，宛如心脏上的血管，与莲蓬周围跳动的花蕊呼应，带来照相写实主义绘画和超现实主义绘画混合的视觉感受和意味，好在整个画面还是符合中国画气息的。对于荷花"心脉"的表现是有着特殊的文化象征性的，个中意味见仁见智，所以将这幅画起名《菩提心·非非·脉》。在这之上的一幅定位为思维对于自然提萃后的成果与"道"的印证。荷花的画法借鉴宋人画荷花的表现方法，发挥主观归纳作用，提取本质提取美，格物致知。每一次画画都是一次证道的过程，是"心印"的过程。这里的荷花应该是区别于现实的

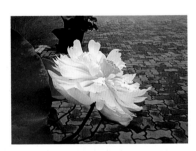

↑ 菩提心·苗
67 cm×35 cm×4　纸本设色　2013 年

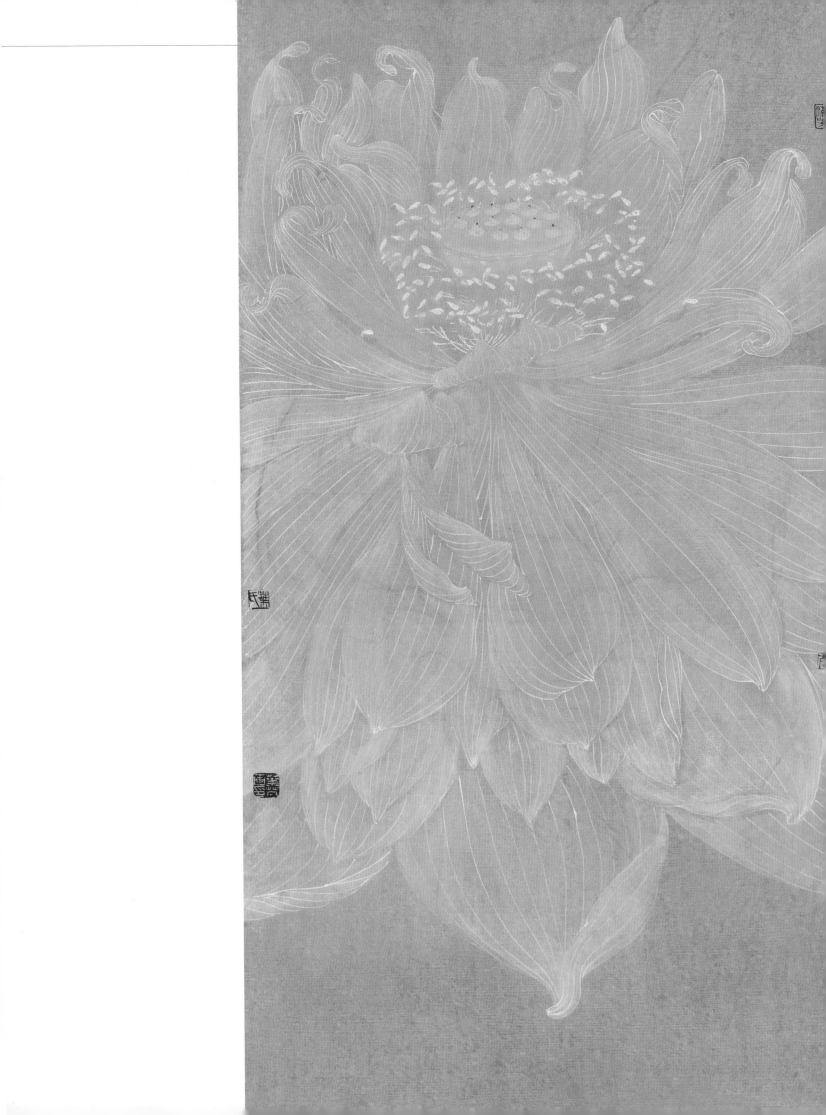

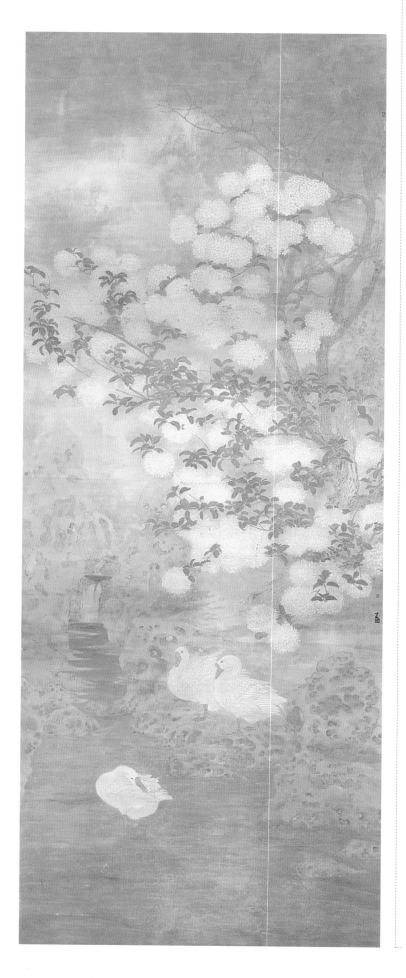

精神产品，每个细节都应该符合中国画内在的"道"，诸如平面化、程式化、工艺性、绘画性等。出于这方面考虑，这幅画取名为《菩提心·非非·印》。两朵荷花本是一个相互联系的整体，但出于体现这是思维两阶段的考量在两朵花之间做了分割。出于让画面更为丰富的考虑，两幅画的背景利用同色系色块渲染出等大的方格，多少有些日本金箔画的效果，加上提前画好的虚实变化还是有着别具一格的现代趣味的。

如果说荷花这一组体现"太极生两仪"的"道"的演变，那么接着必然要表现"象"了。

"象"是阴阳两仪演变的外在表现，青龙、白虎、朱雀、玄武"四象"所代表的是天地万物。在易学者眼中，沧海桑田的万物更替无非"奇""偶"数术演变的外在表象，在这表象之下隐藏着万物由产生、兴盛到寂灭的"道"。基于以上感悟我决定运用较为接近自然主义的表现方式来表现余下的两张画，重点在于表现自然界的生命历程：在繁花似锦下生命的流逝和重生。天鹅与鹅的个数只是符号，象征着二进位制演变的循环往复。桐花与绣球树干的对比提示着生命与时间的流逝。在这样的定语下这两幅画起名《菩提心·非非·奇》《菩提心·非非·偶》就不奇怪了。

这两幅画的完成得益于读博士期间在导师指导下学习了一段时间的没骨画和写意画，在起稿阶段没有像传统工笔画那样先起白描稿再拷贝再上色，而是调整好各素材的大小比例，直接蘸色上纸，以接近小写意和没骨的画法画出画面基本框架，然后上背景和细致刻画，既获得了轻松灵动的效果又不失细致，同时节约了大量时间。还有一个收获就是花鸟画与山水画结合的尝试，水口和水的画法都有新的心得，也拓展了我的画路，不再局限在折枝画法中。四幅大画组成的组画，由于在色调明度和纯度的控制上比较一致，在展出时整体还是协调统一的。这组画的完成一定程度上实现了我以体现传统精神审美理想为主旨，争取在传统花鸟画的基础上结合一些现代形式美感，以自己的表现技巧寻找属于自己的绘画语言的初衷。

←
菩提心·非非·奇　500 cm×193 cm　纸本设色　2012 年

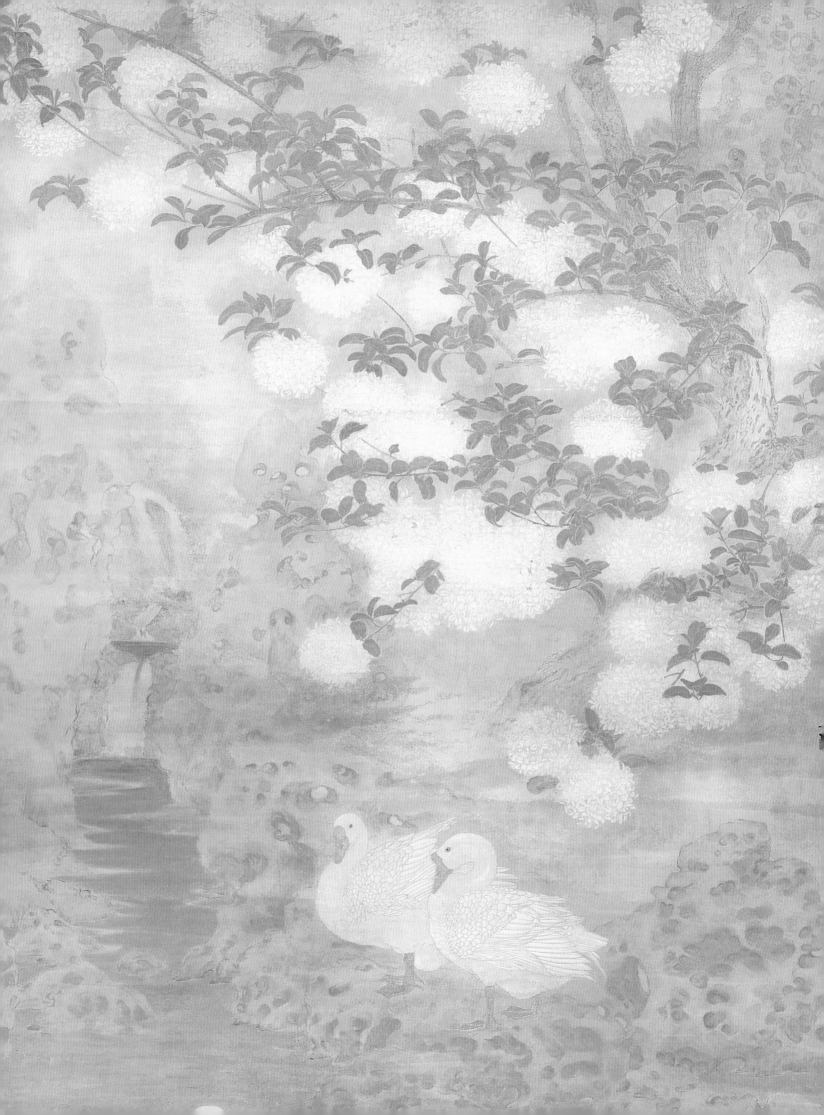

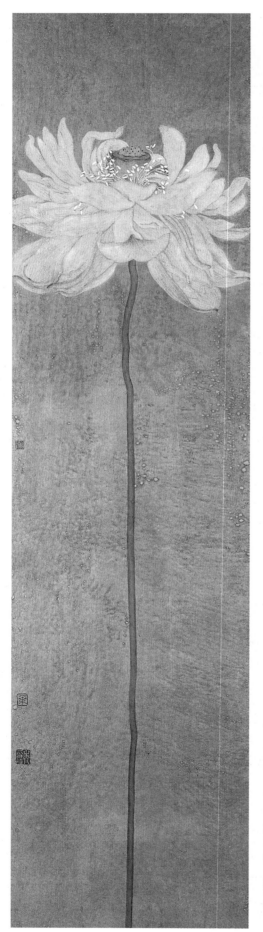
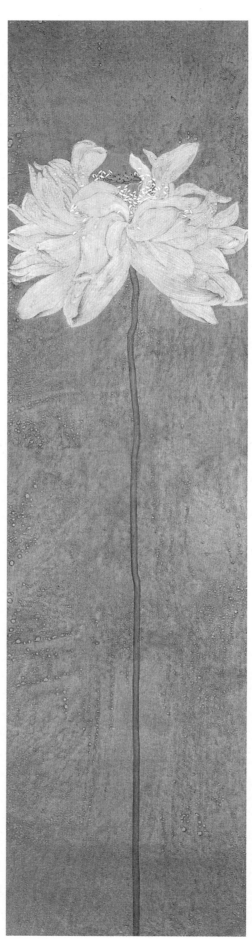
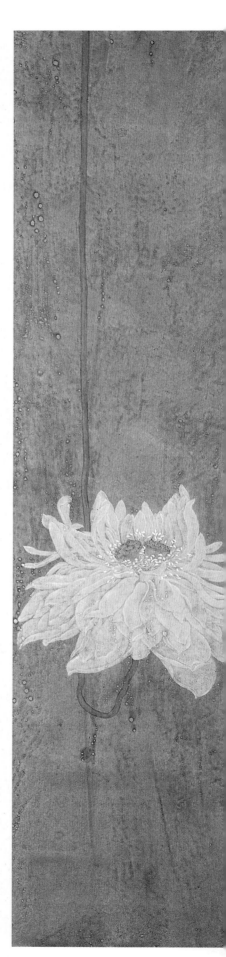

→ 菩提心·欢喜　132 cm × 33 cm × 6　纸本设色　2008 年

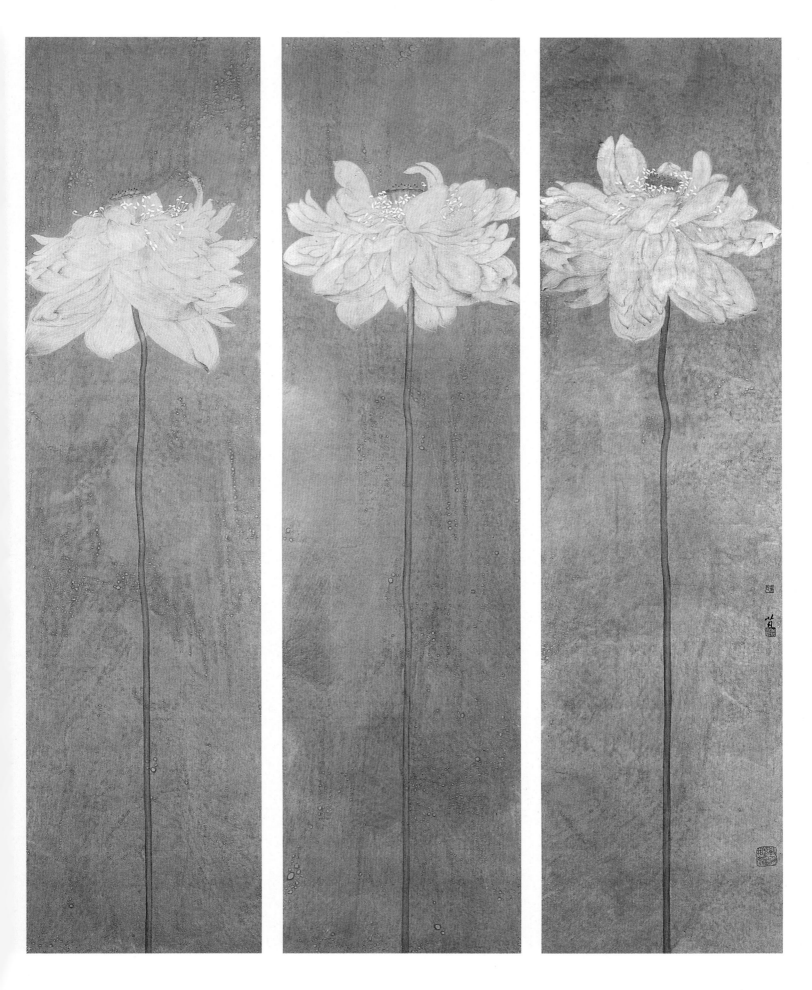

郑雅风

　　1974年出生于福建福清。1996年毕业于中国美术学院国画专业。现为中国美术家协会会员，福建省画院专职画师，中国画学会理事。

2012年
参加中国画学会、中国美术家协会中国画艺委会主办的第二届中国画节、首届中国画学会创会成员作品展，厦门美术馆主办的2012全国工笔画双年展。

2011年
参加中国画学会主办的"2011全国当代名家作品展"。

2009年
参加第十一届全国美展。

2008年
参加全国中国画学术邀请展。

2006年
参加传承与融合当代中青年国画家提名展。

2005年
参加第三届中国美术家协会会员精品展、第十六届国际造型艺术家协会代表大会美术特展、金陵百家中国画展。

2004年
参加第一届中国美术家协会会员精品展、傅抱石奖——南京水墨传媒三年展，获纪念邓小平同志诞辰100周年全国书画展金奖。

2003年
《阳光季节》获第二届全国中国画展银奖。

2002年
《莫言春度芳菲尽》获第五届全国工笔画展优秀奖。

2001年
《三羊开泰》获爱我中华中国画、油画展基金大奖，《闲窗弈韵》参加第五届全国体育美展。

2000年
《花荫》获浙江省第二届中青年花鸟画展银奖，《金秋时节》获第一届中国美术金彩奖最高奖。

1999年
《游春图》参加中国美术家协会"中国画三百家"展，《古木寒鸠》获全国第二届花鸟画展优秀奖，《惊梦春晓》参加第九届全国美展。

1998年
《寒林悠鹿图》获浙江省首届中日人与自然绘画展金奖，《深林逸闲》入选中国第四届工笔画大展。

1997年
《艳阳秋趣》获浙江省首届中青年花鸟画展银奖，《丹顶承日九天闻》获台湾第一届中国工笔画精英奖金奖，《秋千竞技》入选中国第四届体育美展。

1995年
《秋林群鹿图》获浙江省第三届中国花鸟画展银奖，《惊梦春晓》被中国美术馆收藏，《丹顶承日九天闻》被台湾佛光缘美术馆收藏，《寒林悠鹿图》《山谷清音》被日本美术馆收藏。

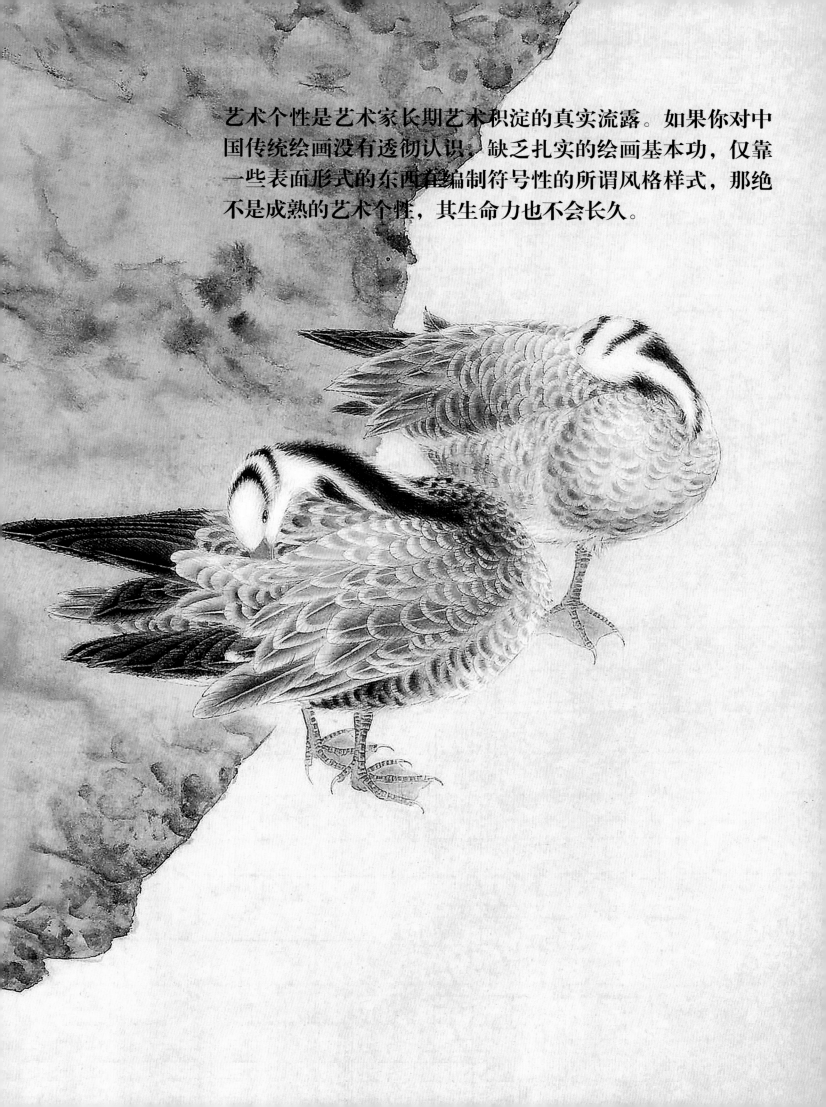

艺术个性是艺术家长期艺术积淀的真实流露。如果你对中国传统绘画没有透彻认识，缺乏扎实的绘画基本功，仅靠一些表面形式的东西和编制符号性的所谓风格样式，那绝不是成熟的艺术个性，其生命力也不会长久。

我国花鸟画历史相当悠久，在人物画十分成熟的唐代，花鸟画已逐渐独立成科。历史记载有唐太宗与侍臣泛游春苑，见有奇鸟"随波容与"，立招画家阎立本当场写生的故事。到晚唐五代时，花鸟画已经完全成熟独立成科。西蜀黄筌父子擅名于世，作品流传。直到元以前花鸟画主要以工笔重彩为主，风格则多工，具有华丽的写实倾向。与此同时，水墨写意画法因适应文人士大夫的高雅趣味逐渐萌生，元代以后由于宫廷画院的式微，倡导书写趣味的文人写意山水画、花鸟画逐渐成为主流。

所以梅、兰、竹、菊这些寄托文士高洁理想而造型难度不大、技法比较单纯的题材大行其道。当然，不可否认上述文人画题材在天才画家手中仍然可创作出高端作品，如宋代的文同、元代的赵孟頫。柯九思画竹，王冕画梅，都成经典。（孙克）

→
芦花映月迷清影　44 cm×66 cm　纸本设色　2008年

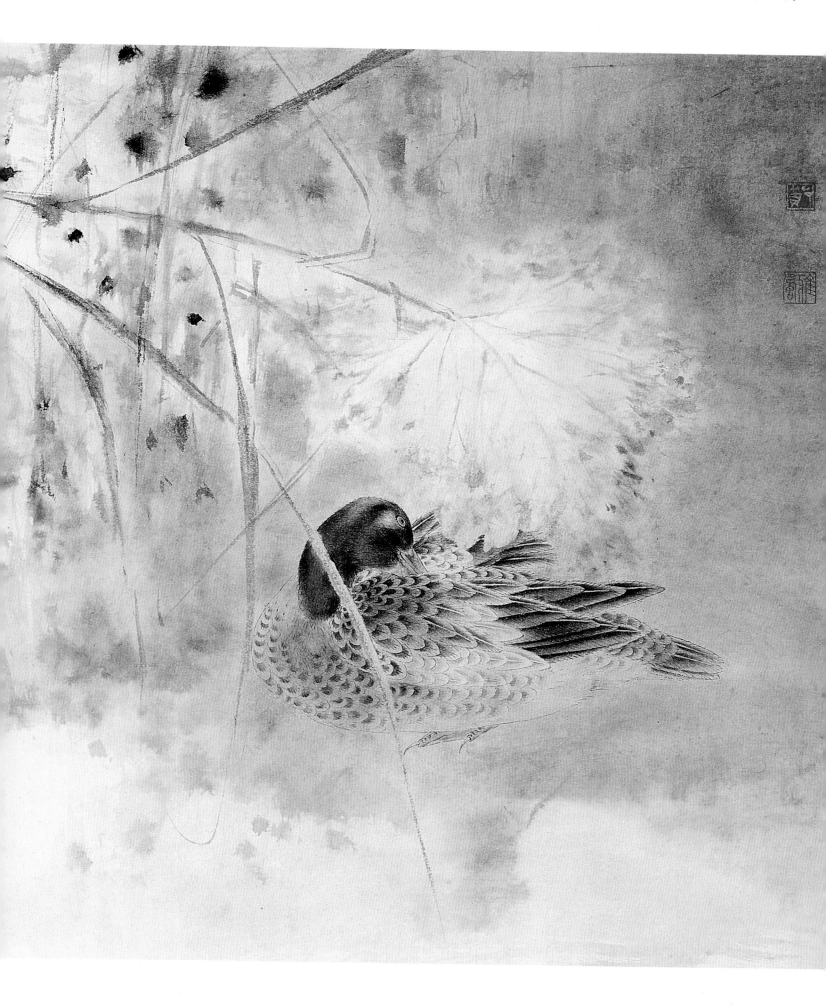

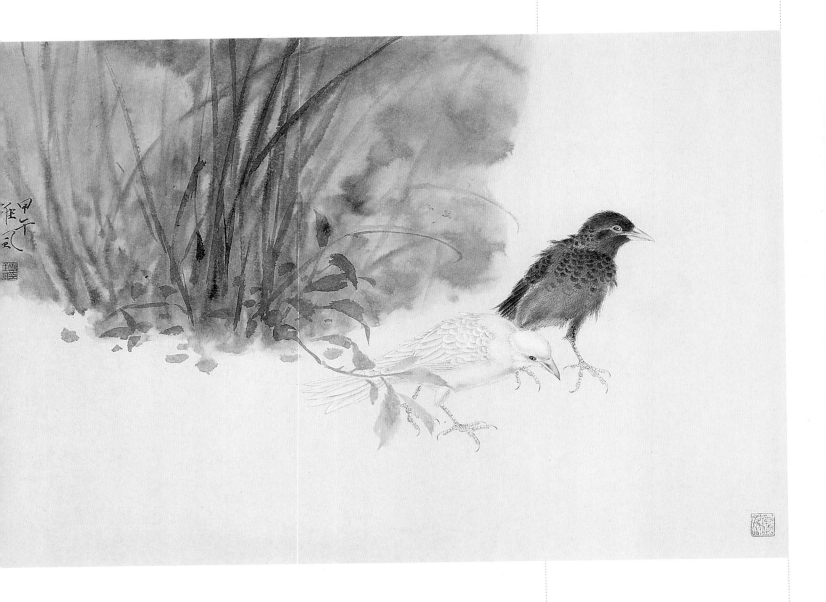

有情则有韵

什么是"质"？"质"就是"韵"！如何能让注重精工的工笔画少些匠气，多些韵味？"工笔要写意化"，"跟着当时的心态去走"，这两句或许可以概括为郑雅风的工笔主张。从不用底稿的他，画画的时候"画每一片叶子脑子都集中在那边，变化，我是跟着手走，手是跟着脑子走，画画要有情感在"。似乎是为了印证他的主张，他画孔雀，雄赳起气昂昂；他画山羊，闲庭信步，好像慢慢踱步而来的教书先生。别人画荷花，于江上层层叠叠，一副繁华景象；他却画了枝干残荷，偏偏用色简单，白色、墨色，加上点点的残绿，勾出了极为雅致的美。色艳，却雅，描摹细腻，又不显造作。初看，画韵悠远，再看那鸟好似活物一般，正要将眼挪了别处，眼风又瞧见那鸟雀毛羽用色竟又十分好看。正如卢为峰所评："不因工而硬，不因细而腻，不因彩而丽。"他又是如何做到的？在技法基础上，加三两"情感"，再加二两"自由"！

↑ 春晨　44 cm×66 cm　纸本设色　2014年

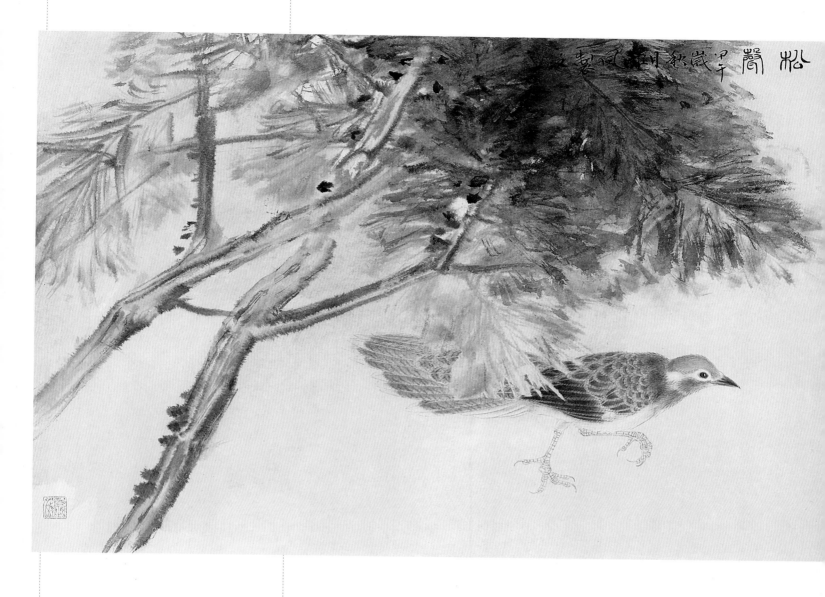

↑ **松声**　44 cm×66 cm　纸本设色　2014年

有趣才有味

　　世人常常朝爱红晚爱绿，鲜有人能持久喜爱某东西。是什么吸引了老者画了近八十年的工笔，并且在垂垂老矣的时候还在坚持画？你可能会说是"习惯"。听了郑雅风先生如玉珠落地般的叙述，你也许会明白，是因为有"趣"才能让这么辛苦的工作尝起来有了酸甜苦辣的味道，有了味道才让人执着一生，一如任何人不会放弃美食一样。

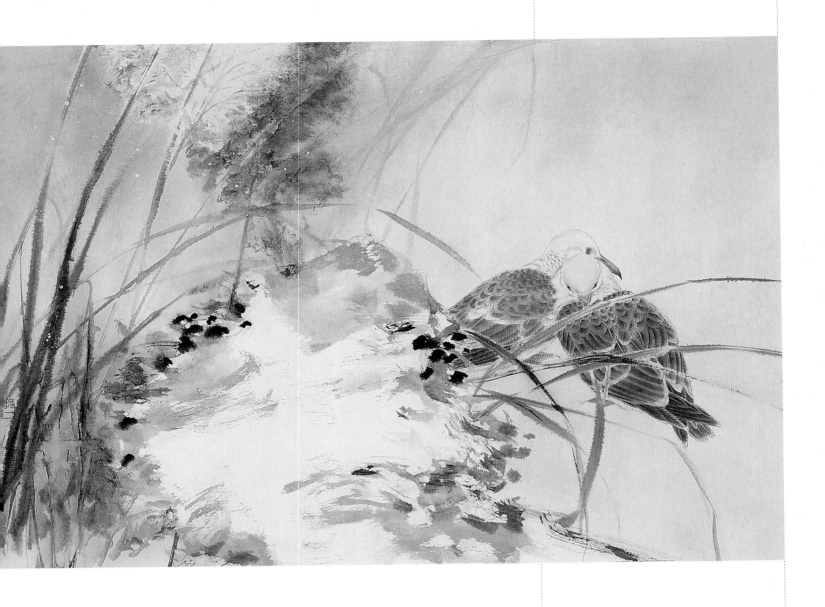

郑雅风的花鸟画可贵之处，在我看来就是其中蕴含的温文儒雅、清新灵秀的气质，体现在画面上则是观察的深入微妙和表达描绘的精准恰当。他的画面上，禽鸟和花卉植物的组合搭配恰到好处，动静得宜，浑然天成。从其较早的作品可以感到画家追求的是工笔的禽鸟和意笔点染的卉草植物，以求得工笔与写意、静与动的对立统一，这无疑是一种探索，不无益处。我注意到，这时期他明显在追求淡雅清新的画风。（孙克）

↑ **芦溪双栖**　44 cm×66 cm　纸本设色　2015年
→
清秋　44 cm×33 cm　纸本设色　2008年

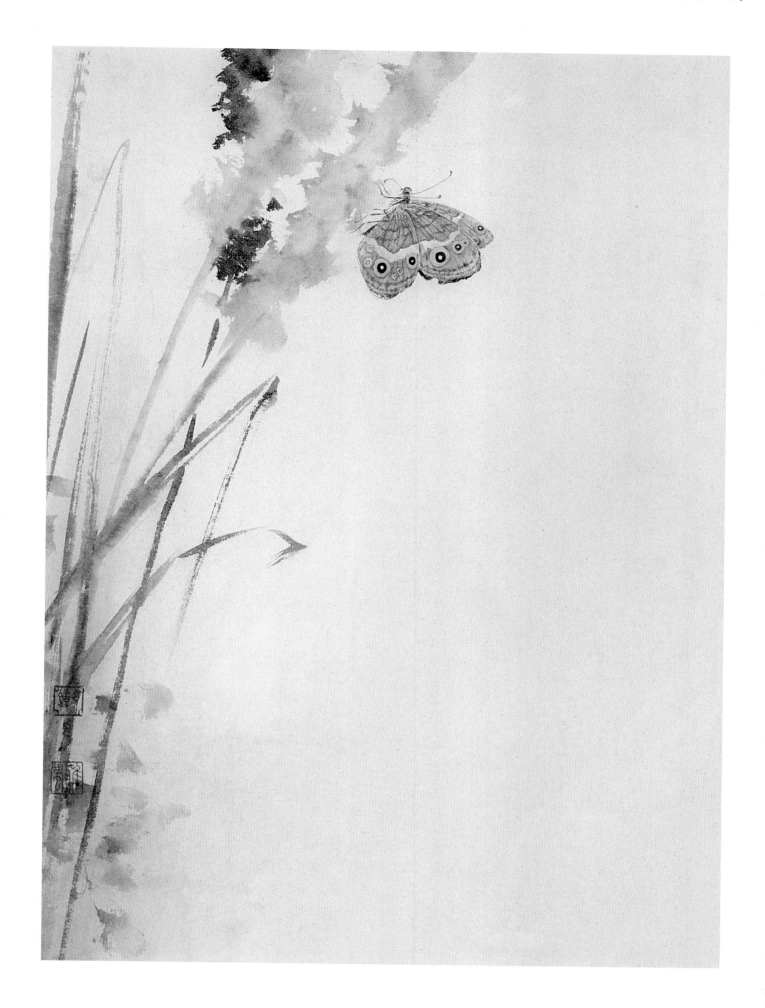

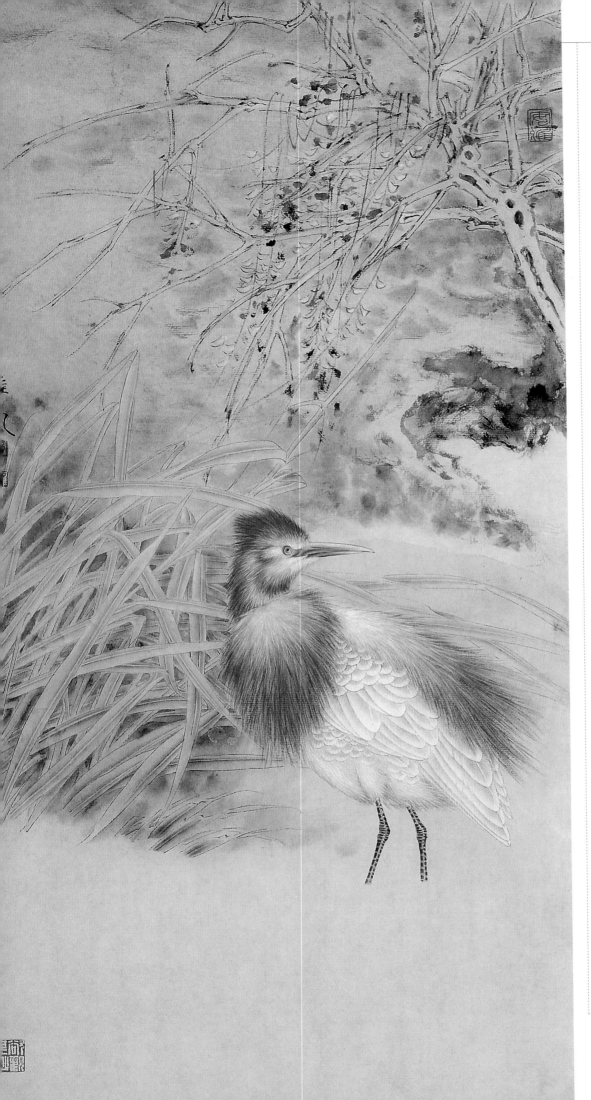

郑雅风一改以往工笔画以勾描和晕染为主的造型方式，而是采取了勾描与挥写相结合的表现形式，并且在这种结合的过程中将书法性的笔墨始终置于画面的主导地位，从而变谨严为疏宕、变质实为洒脱、变工整为灵动，更多地体现了郑雅风的主体性原则和以书入画的形式美感。用书法性的笔墨来作画，其最大的长处是可以将书法浓淡干湿、提按顿挫、轻重徐疾的形式构成，转换为个性化的视觉形象，折射出画家的心灵情感，彰显画家的生命节律。（曹玉林）

←
秋风起兮
66 cm×33 cm　纸本设色　2012年

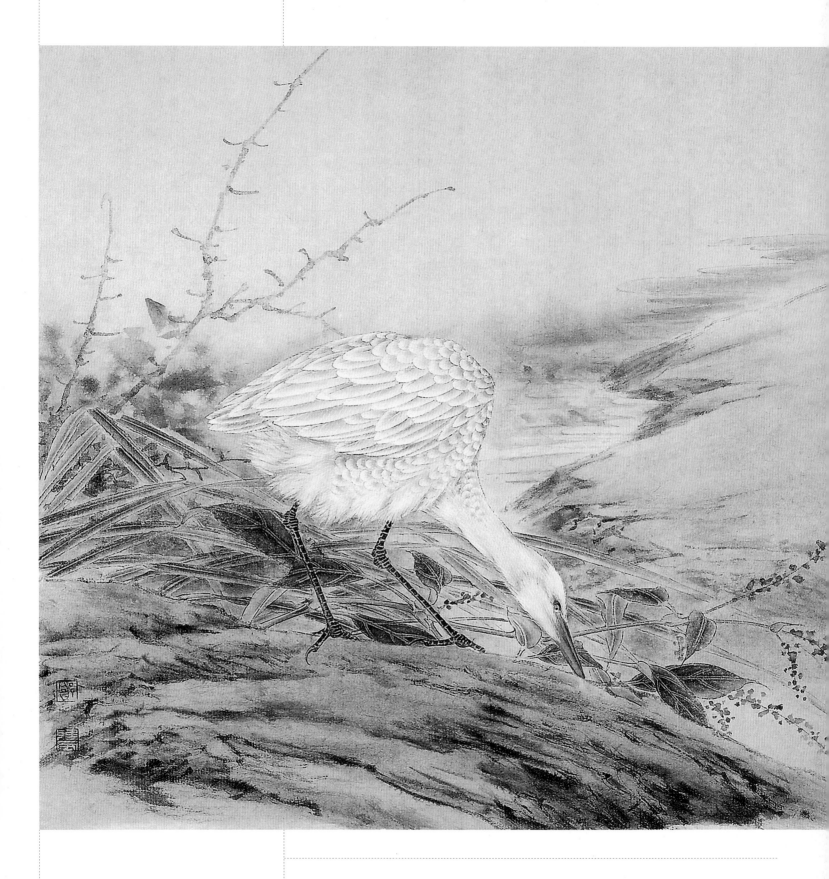

↑ **野塘新秋** 33 cm×33 cm 纸本设色 2010年

所谓淡，乃顺乎万物自然的天性，不加人工矫饰之谓也。郑雅风小写意中的"淡"，主要表现在两方面：一是笔墨上的"淡"，二是色彩上的"淡"。笔墨上的"淡"，指的是不刻画、不板滞，从容、含蓄，有丰富的精神体温和象外之趣。（曹玉林）

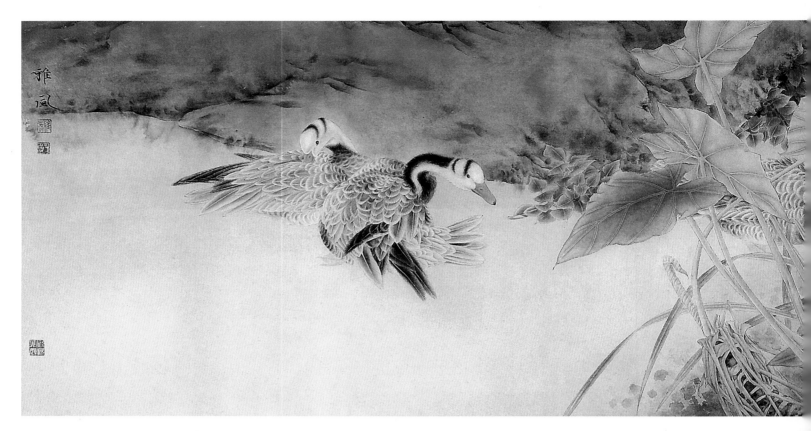

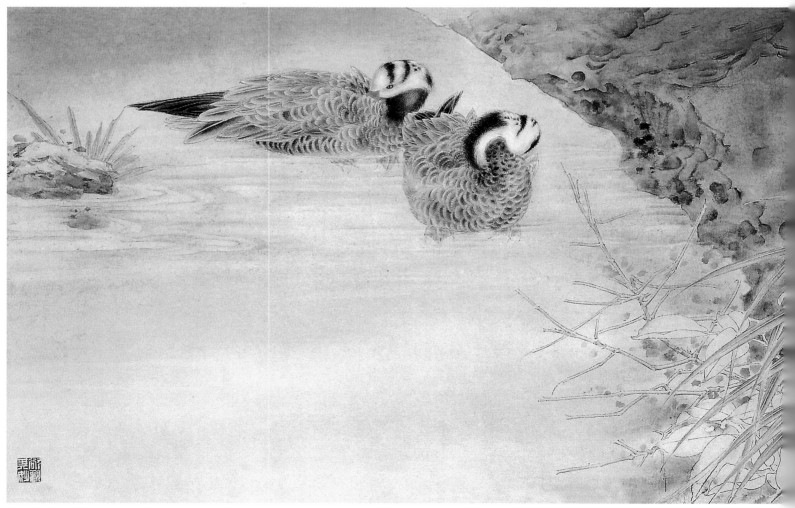

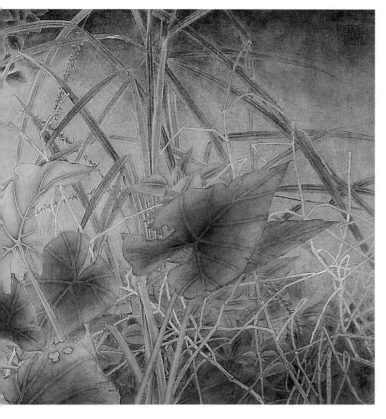

花鸟画千百年来盛行不衰，名家辈出，显出强大的生命力。观察历史，可以发现不同时期都有杰出的花鸟画家引领时代，例如清初八大山人的大写意花鸟画继往开来独臻顶峰，恽南田重视写生开创没骨花鸟一派。清代中后期山水画渐趋式微之际，具有开创性的海派花鸟画却能借助沪上新兴市场异军突起，开启中国花鸟画近代的百年辉煌。花鸟画具有如此强盛的生命力，一是由人与花鸟之间的主客超近位置所决定的。虽然中国画强调画家的主观意象，强调书写意趣，但是由于画家对花鸟的近距离关照体察，因此花鸟画被称为"写生"。唯其如此，尽管花鸟画的风格技法随着时代变迁屡有变化，不同时代花鸟画的文化精神寄托有所变化，但花鸟画对人的审美判断之影响却是难以改变的。

郑雅风的工笔花鸟画正是沿着历史传统的基线，在缜密精当的观察写生与敏锐心灵的感悟之上，加之格调高雅的审美选择、技巧娴熟而新意迭出的技巧表现，在近年来的中国画画坛上崭露头角，从而受到关注和重视。（孙克）

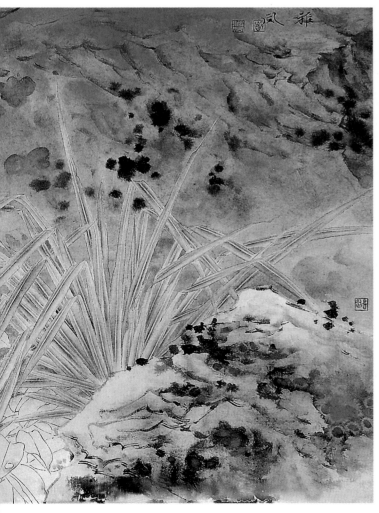

←
溪岸清羽 35 cm×100 cm 纸本设色 2010年

←
青青河畔 45 cm×100 cm 纸本设色 2010年

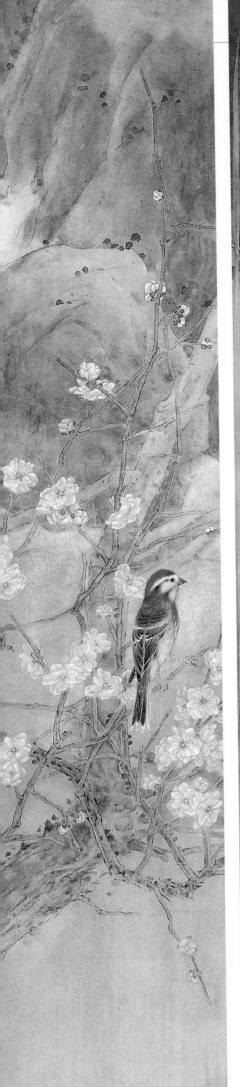
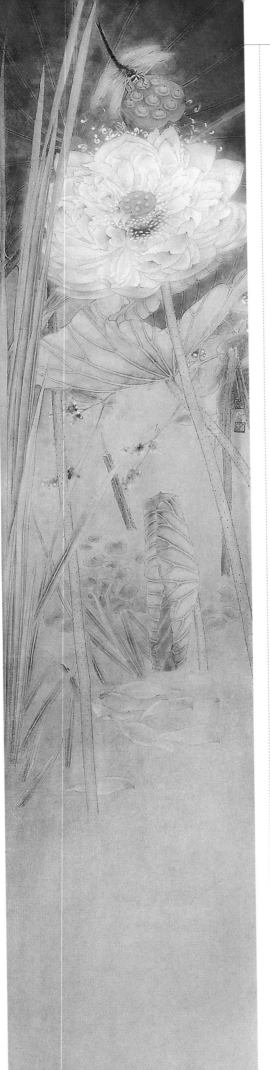

花鸟画是一种独特的艺术形式，体现了东方人细腻敏感的心理特征和含蓄和谐、精当儒雅的格调追求，此之谓上品。近年来，随着经济实力的增强，日渐增加的大小型画展上，十分抢眼的是幅面巨大的、精细到超写实程度的工笔花鸟画作品，这种情况令人喜忧参半。令人高兴的是，很多青年努力从工笔画入手，踏实认真地从生活和大自然中寻求属于自己的创作契机，在制作上则力求精到完整。然而有时感到不足的是，青年们耽于技术上的完备，似乎为了争得观众的眼球而"贪大求洋"，难免有意境不足、意趣阙如的问题。"技术工匠化"恐怕是中国画的真正危机和隐患，因为在科技影像时代，技术选项是容易被打败的。这些年中国画之所以面对西方现代艺术狂潮不为所动，就是因为立足于传统文化的丰富精神内涵，以文化底蕴胜，以精神境界胜，用雅俗共赏的民族性书写符号传达独有的精神密码。人类文化的多样性是我们不可放弃的原则。（孙克）

← 四时花语四屏（二） 110 cm×25 cm 纸本设色 2012年

← 四时花语四屏（一） 110 cm×25 cm 纸本设色 2012年

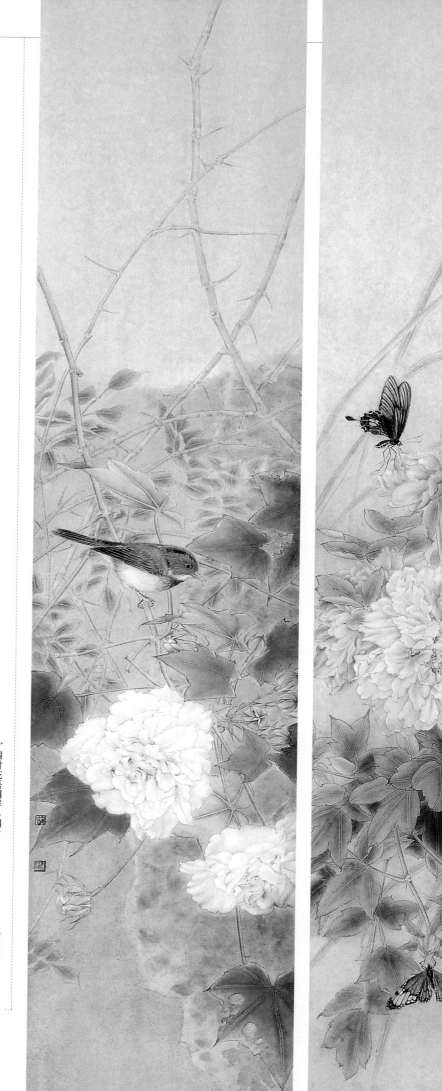

→ 四时花语四屏（四）　110 cm×25 cm　纸本设色　2012年

→ 四时花语四屏（三）　110 cm×25 cm　纸本设色　2012年

→ 秋水　44 cm×66 cm　纸本设色　2010 年

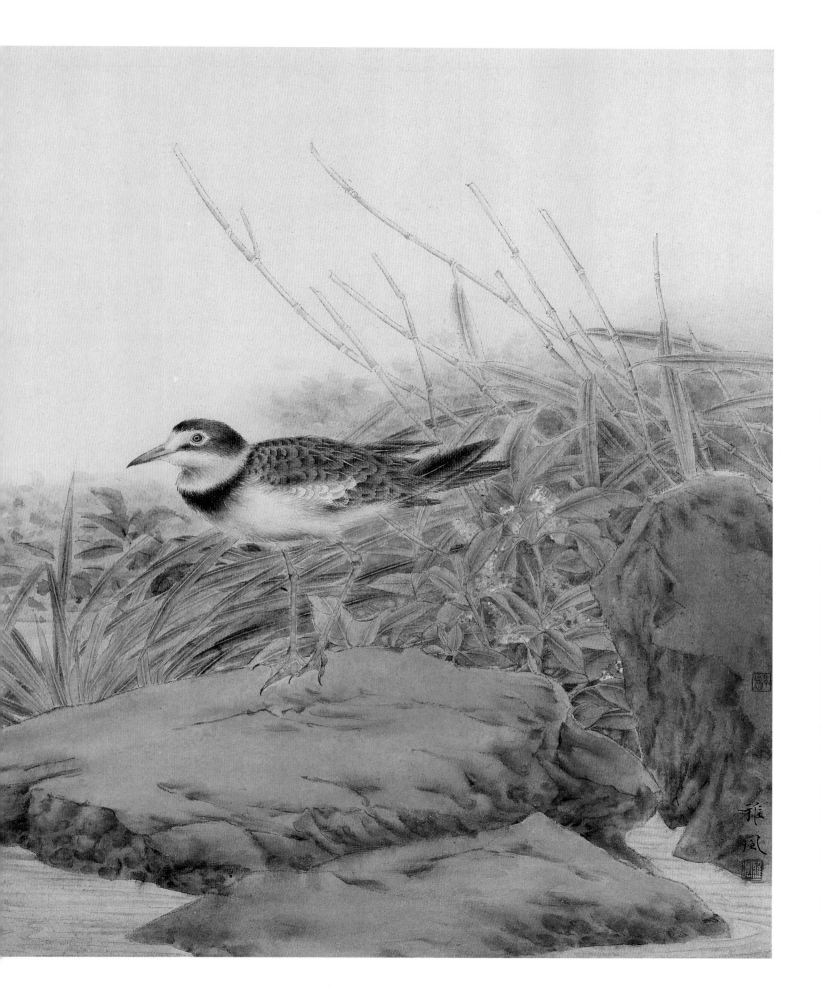

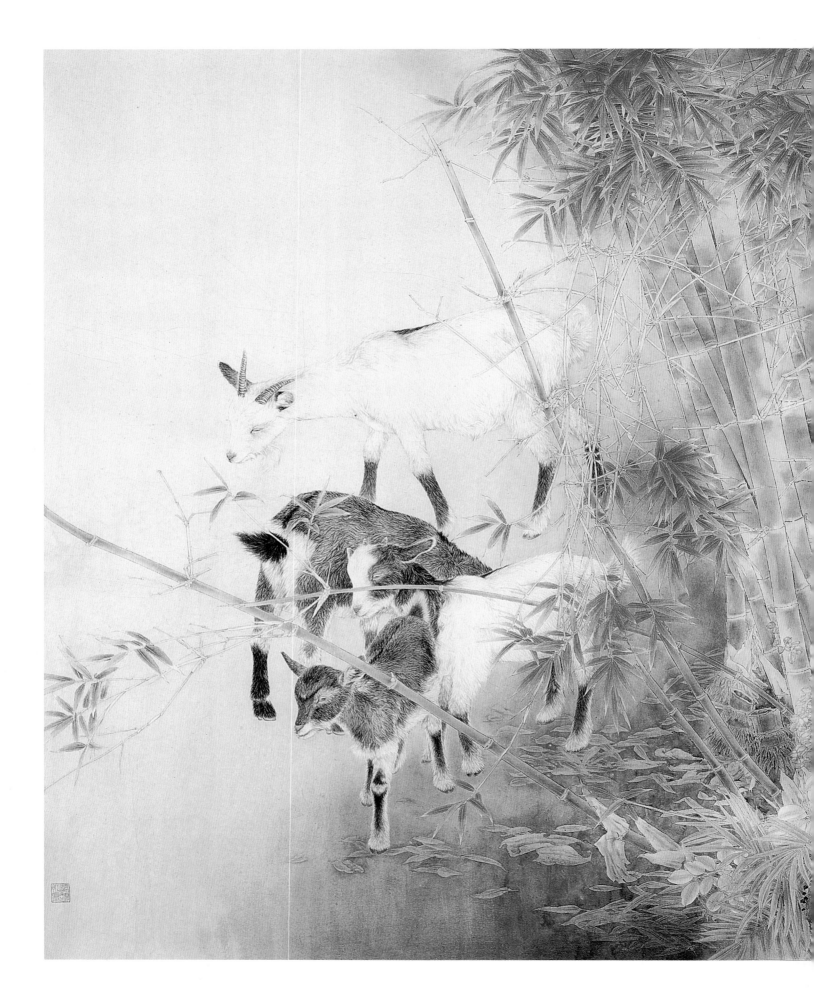

作为不同的语言形式和绘画体格，小写意、工笔、大写意三者相比，各有其特点和局限，并无高下优劣之分。如果不做狭隘的理解，似乎可以这样说：工笔画重技能和法度，其潜在的隐患是若功力不逮，有可能导致"板"和"匠"；大写意重创造和发挥，其潜在的隐患是若无造型能力、书法功底和学养支撑，可能陷于"烂"和"空"；小写意则是既重技能和法度，又重创造和发挥，但由于要兼顾二者，力量分散，若稍有不慎，有可能造成"平"和"瘟"，丧失艺术个性。（曹玉林）

←
金秋 193 cm×270 cm 纸本设色 2011年

金秋时节 304 cm×149 cm 纸本设色 2000年

从郑雅风近期的作品中可明显看出画家已经求得风格方面的统一协调，艺术上明显趋向完美成熟，令人感到画家多年的修炼探索结出硕果，才华尽显，十分难得。这些作品较前期之作，更加注重色彩表现，禽鸟生动活泼，花卉鲜明亮丽，构筑了一幅幅鸟语花香的情境，较之前的水墨之作，似乎寻求到更适合自己的、更为分明的意境和语言方式，明丽而非俗艳，工笔而不繁腻，可称意蕴精微、工写适度、格调高雅。（孙克）

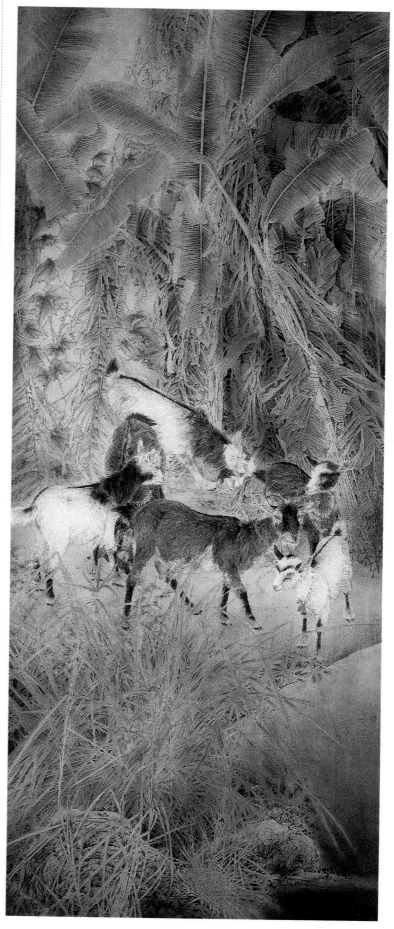

→
暖阳 360 cm×140 cm 纸本设色 2008年

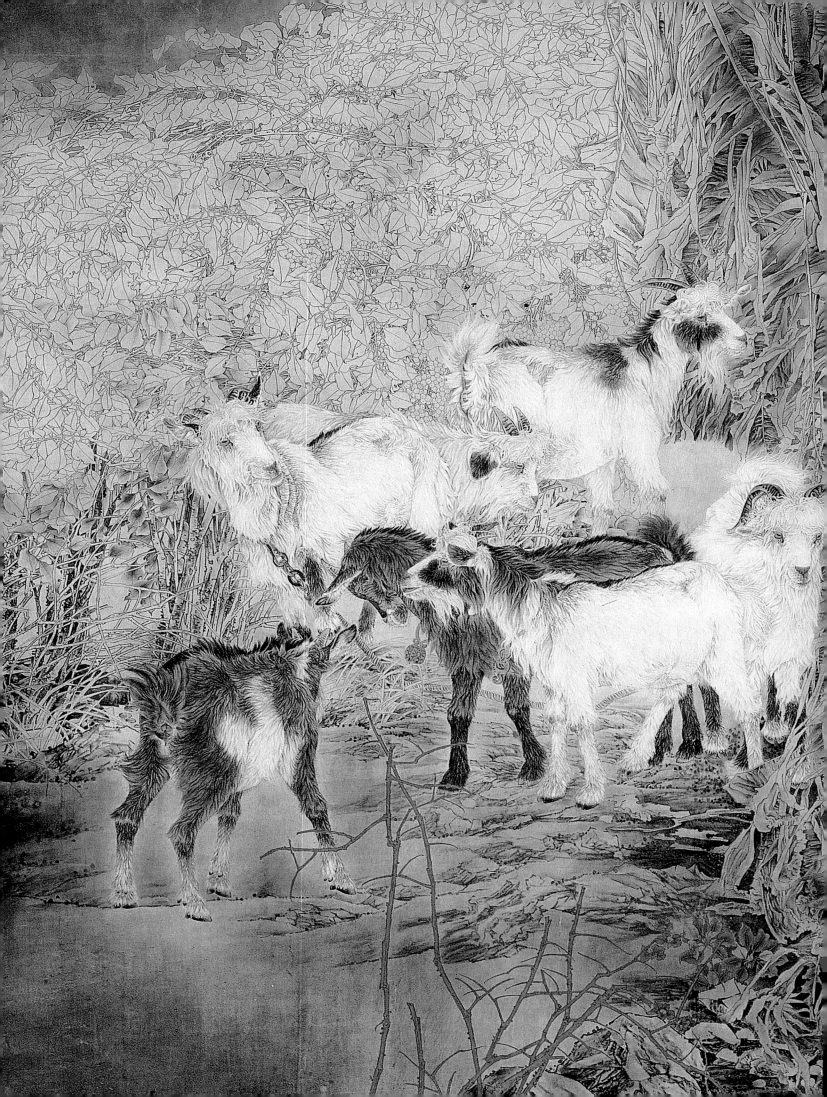

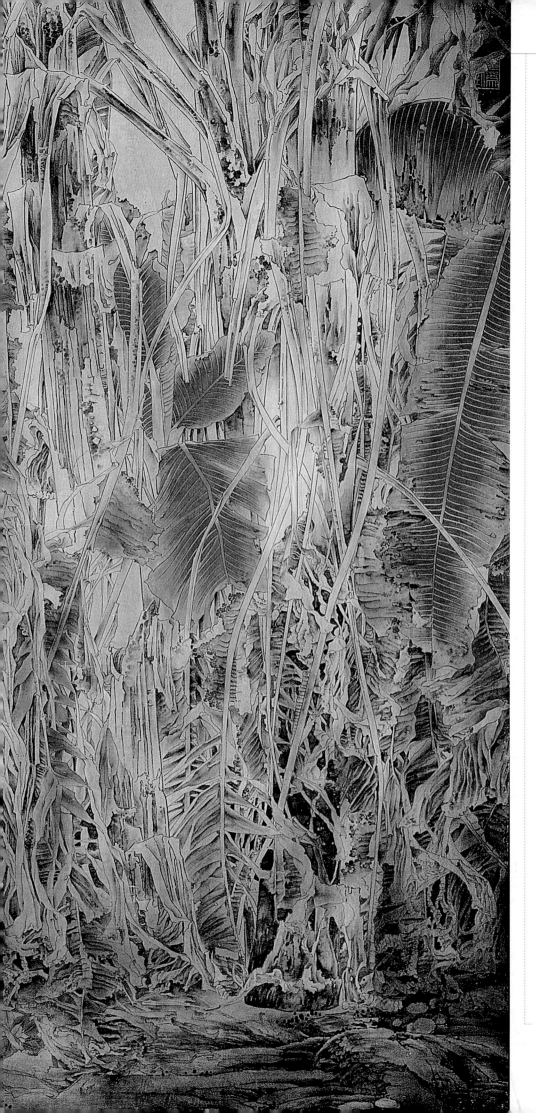

阳光季节　220 cm×270 cm　纸本设色　2002年

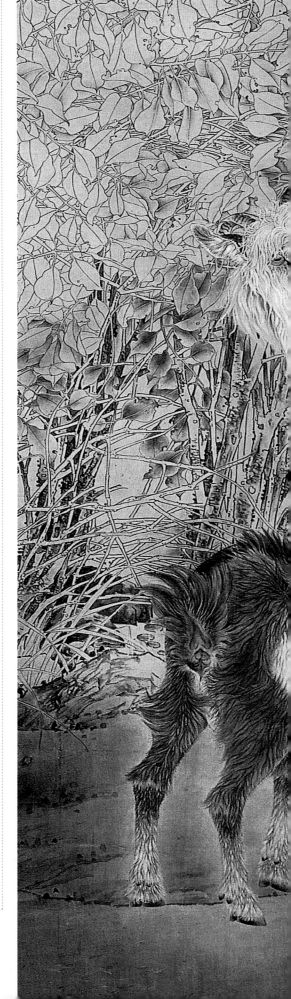

　　研究动物皮毛的表现是花鸟画乃至动物绘画的乐趣之一，俗称丝毛。丝毛有长线法、短线法以及点丝毛法。长线法也就是勾线，适合表现比较长的动物毛。短线法最常用，各种动物都可用此法来表现。选用笔锋尖、稍细长的毛笔，运笔时虚起虚收，中间运笔稍慢。点丝法则用秃一些的勾线笔采用垂直点的画法，适合表现动物的嘴鼻周围短毛或与我们视线平行的毛。（陈川）

　　　　→
阳光季节（局部）　　220 cm×270 cm　　纸本设色　　2002年

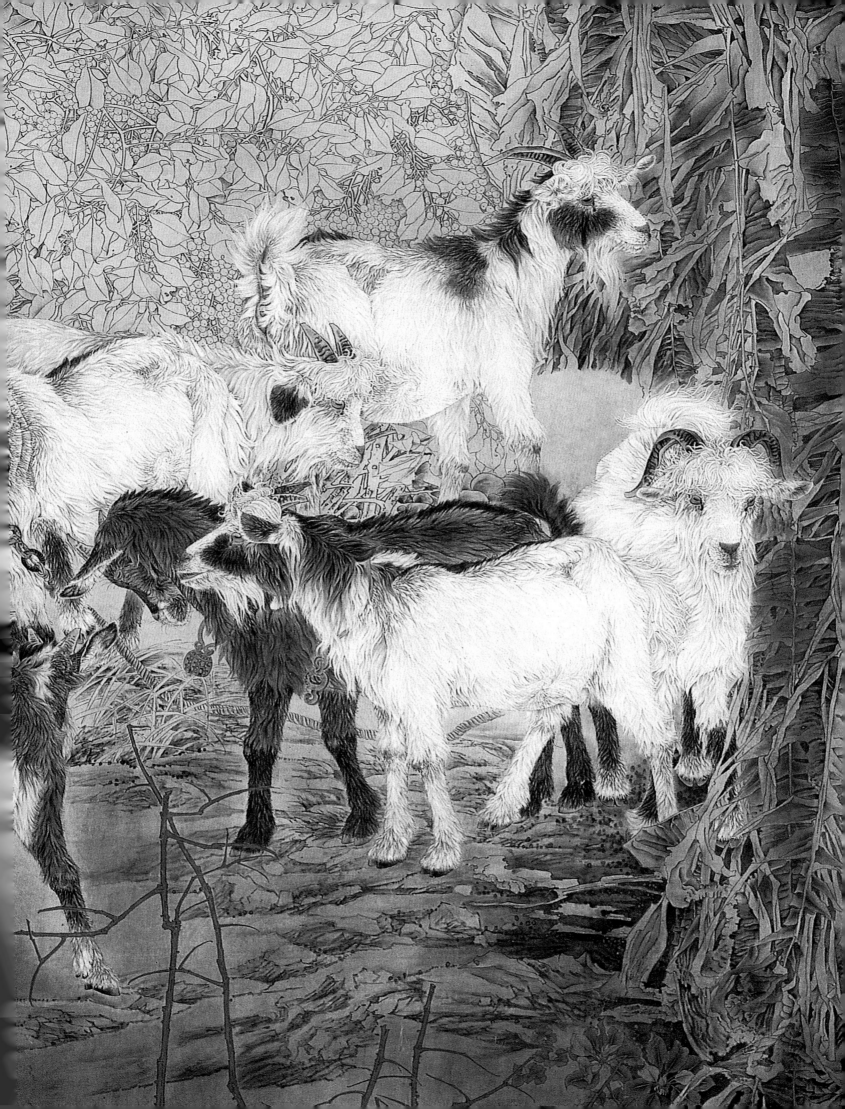

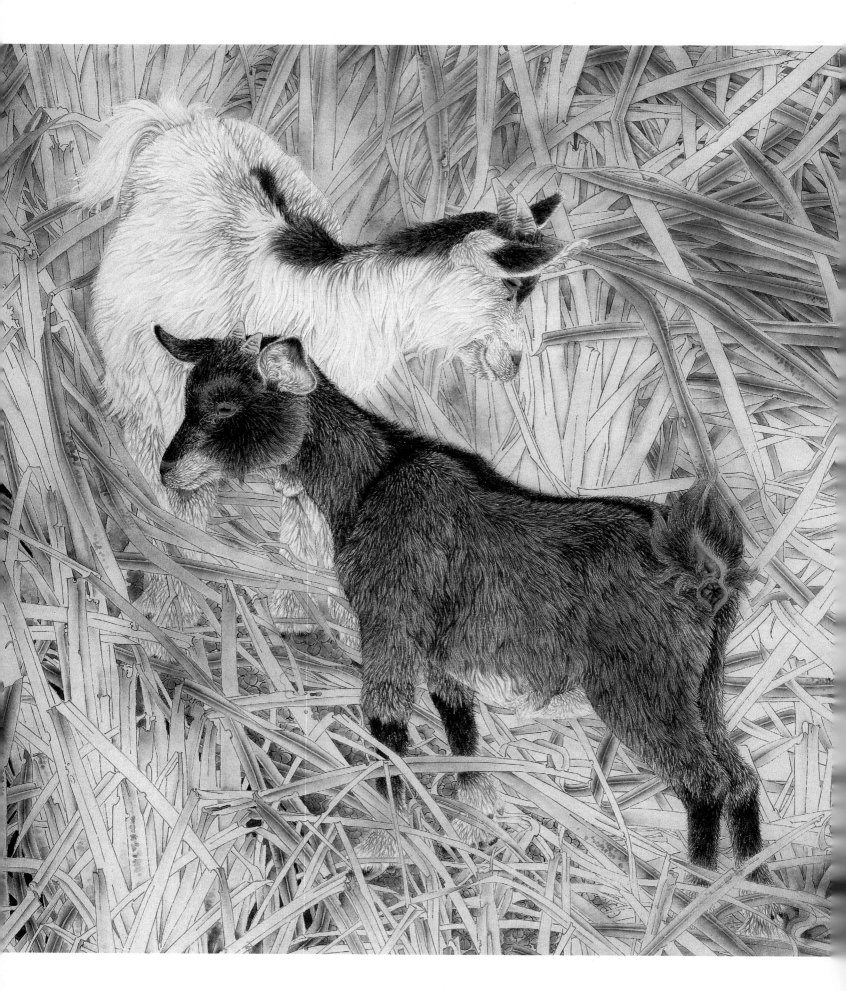

技法

步骤1　用浓淡不同的墨色勾出轮廓，注意用笔的轻重。线描好坏首先取决于前期素描速写功夫下得足不足，其次在于对物象用线概括的能力与经验。

步骤2　用淡墨渲染出羊和背景植物的结构。画结构时一是要按照动植物生长的规律和形态去画，二是要按自己对艺术的理解来取舍。虚虚实实才有看头。用白粉平涂画中白色的羊。

步骤3　用翠绿平涂画面的叶子和草，用洋红分染花头，用淡墨烘染地板，这一步要营造出画面气氛。进一步调整画面的虚实和色彩关系。

步骤4　深入刻画羊的结构和细节，一般对羊眼、羊头和脊柱予以强调，方显动态精神。再用赭石色罩染地面，调整背景花和叶的色彩关系，始终保持主题羊群的鲜明。最后落款盖章。

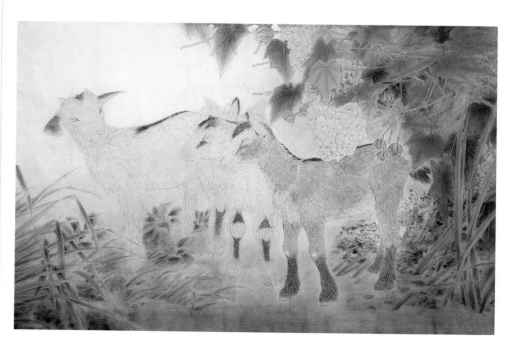

←
艳阳天（局部）
93 cm×173 cm　纸本设色　2000年

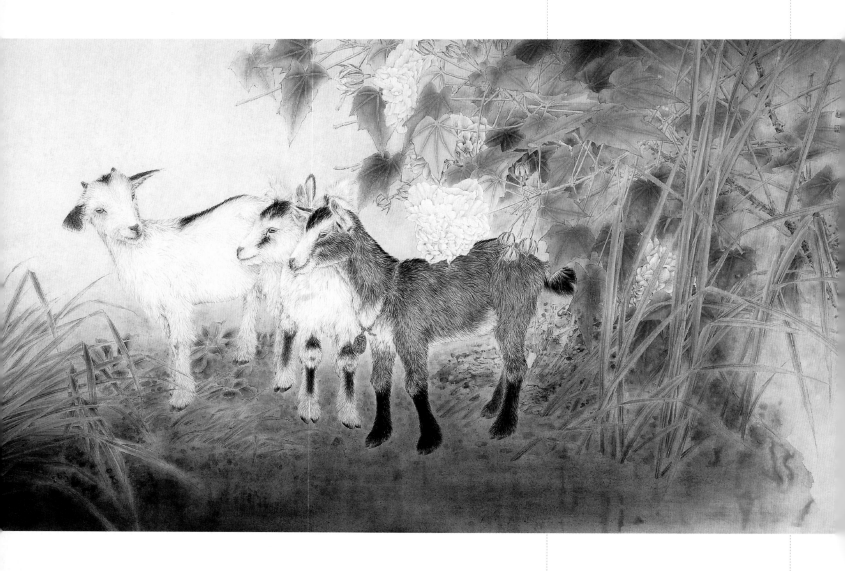

所谓逸，散也。按照宋人黄休复的说法，乃"拙规矩于方圆，鄙精研于彩绘，
笔简形具，得之自然，莫可楷模，出于意表"之谓也。郑雅风小写意中的"逸"，
也体现在这两方面：一是创作方面的无拘无束、天真烂漫，自由地表达其审美理想
和精神祈求。二是表现手法方面的不主故常，笔笔生发，有着较多的偶然性和随机
性。（曹玉林）

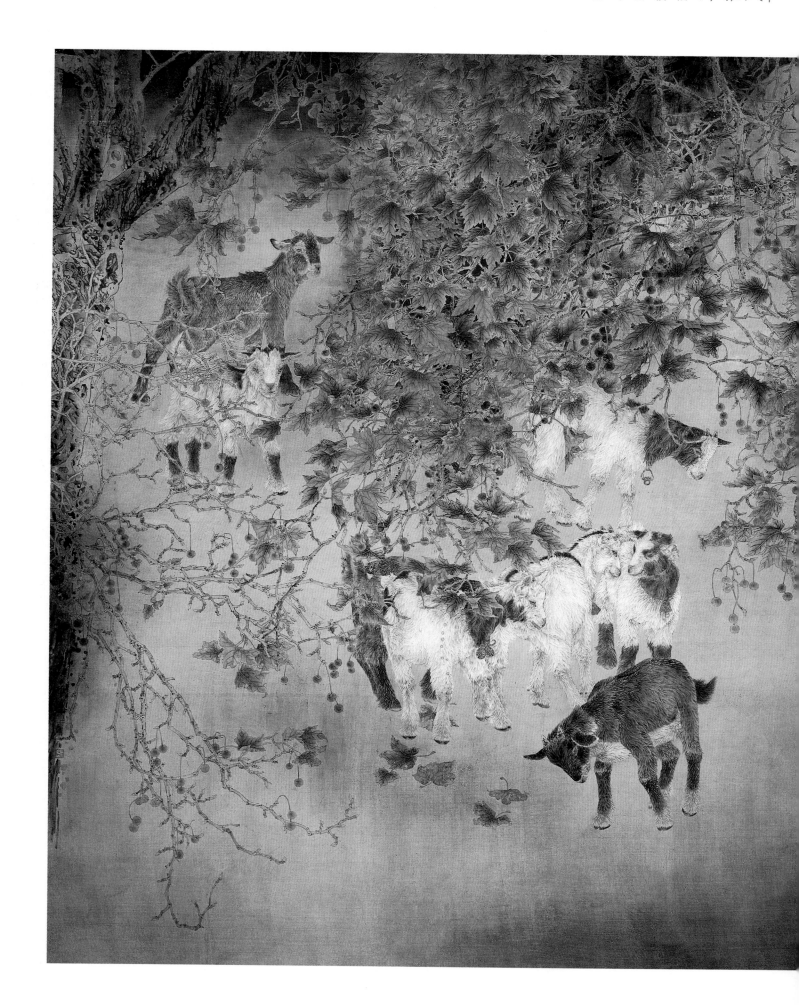

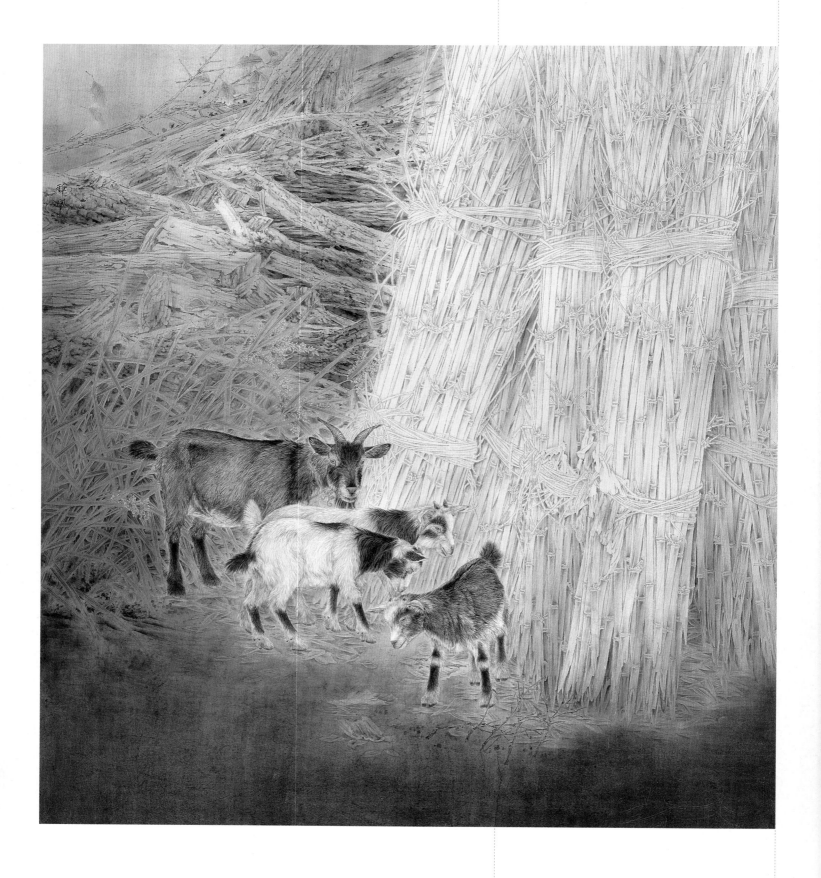

↑ 南风悠悠　230 cm×193 cm　纸本设色　2007年

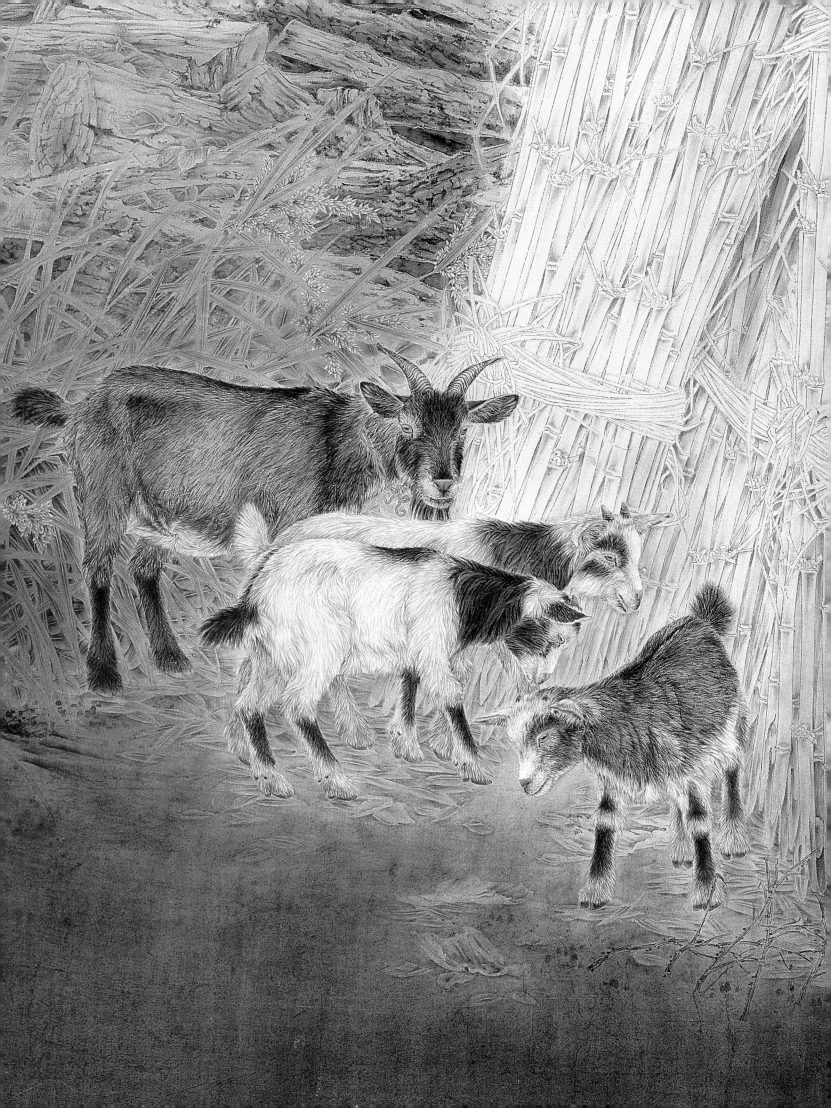

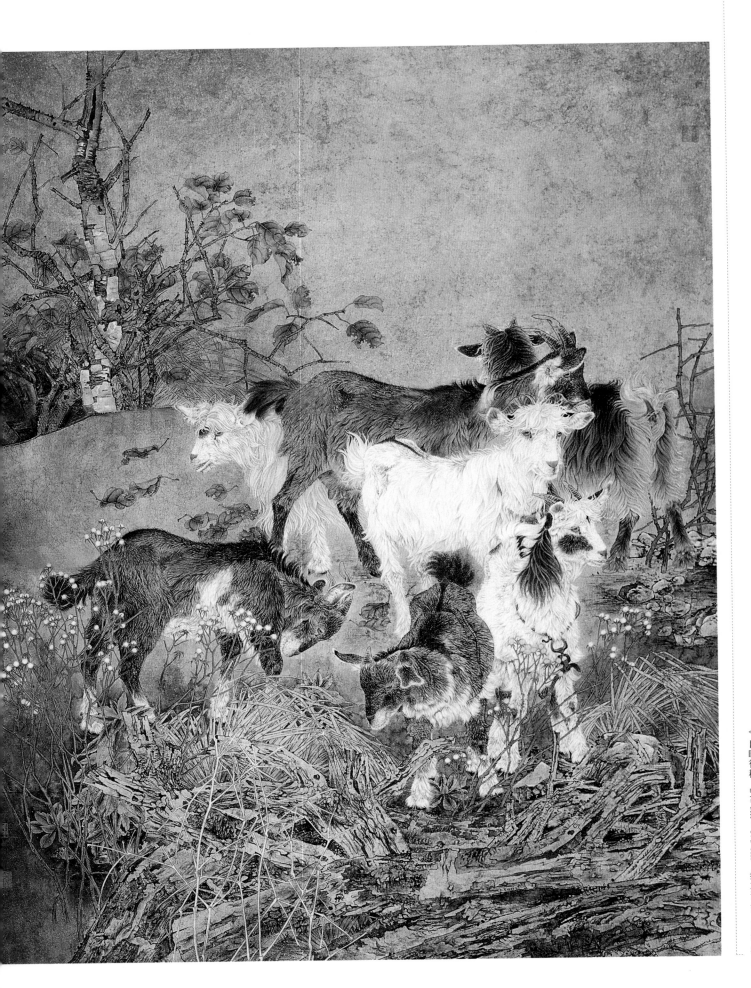

→ 踏春 240 cm×190 cm 纸本设色 2003 年

← 日暖行秋 240 cm×193 cm 纸本设色 2003 年

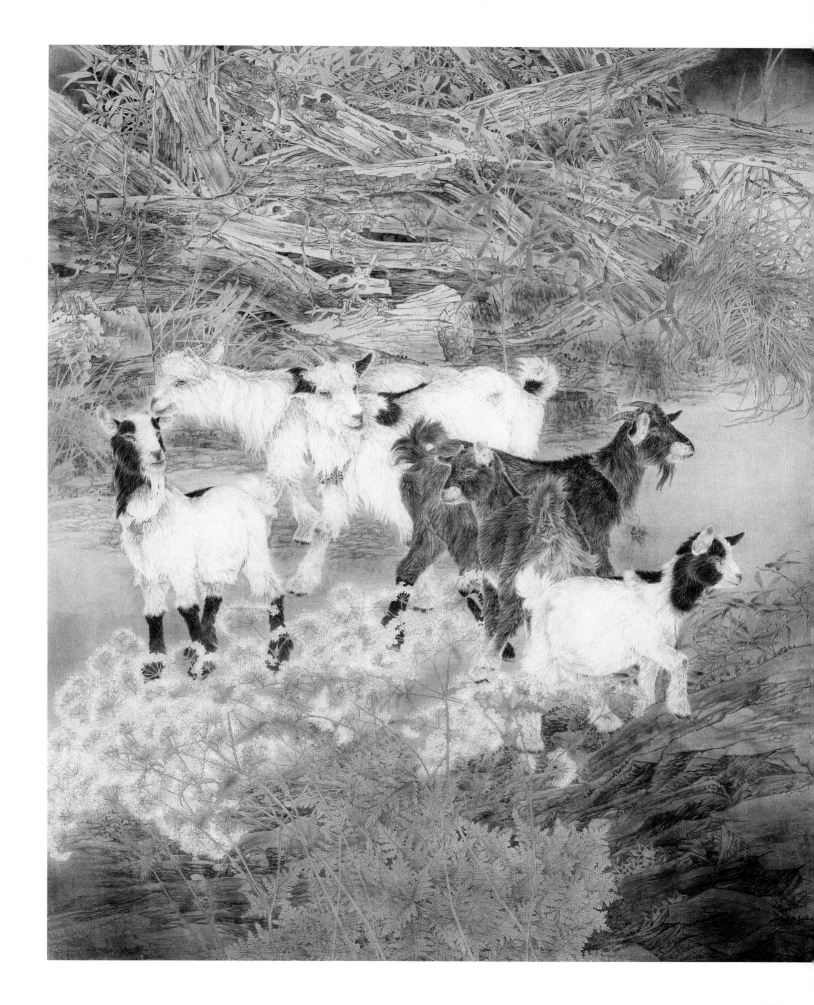

后　记

我发现，中国传统三大绘画题材里，相比山河亘古、人生一世，花鸟画的描绘对象生命周期是最短的。然而，"绘事之妙，多寓兴于此"（北宋《宣和画谱·花鸟叙论》），当人类俯身看花抬眼观鸟时，收获的是与坐望山水流云殊异的生命启示。花鸟之于人生的标本意义，一如于微观中窥见永恒。

天性敏感细腻的中国人着迷于这一审美，早在魏晋南北朝时期，就将花鸟画独立出来，繁盛千年，沾溉百代。"吾国最高美术属于画，画中最美之品为花鸟，山水次之，人物最卑。"1926年4月的一天，徐悲鸿在一篇文章中甚至这样论述花鸟画在中国美术史上的至高地位。

好的花鸟画赏心悦目，更好的摄人心魄。"感时花溅泪，恨别鸟惊心"，人类丰富的情感活动竟能与花鸟物态异质同构。如是，花鸟画的立意必定关乎人事人情，在精致优雅的线条与色彩里蕴含中国人的生命寄寓和理想观照。经典的花鸟绘画必然有非同凡俗的绘画气质，具有高尚人格的精神张力，成为高度凝练的文化象征。

本册花鸟掇英，聚丹青圣手，授技法业术，实以艺道为旨归，望读者心契。

编者

2016年11月